纯粹折纸

多边形本色

赵燕杰　著

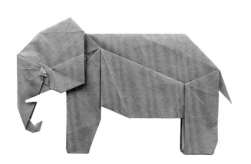

河南科学技术出版社

·郑州·

图书在版编目（CIP）数据

纯粹折纸·多边形本色 / 赵燕杰著. — 郑州： 河南科学技术出版社，2024.7

ISBN 978-7-5725-1500-2

Ⅰ.①纯… Ⅱ.①赵… Ⅲ.①折纸-技法（美术）Ⅳ.①J528.2

中国国家版本馆CIP数据核字（2024）第080008号

赵燕杰：江苏省常州市人，中小学高级教师，就职于常州市西夏墅高级中学。曾获常州市优秀教育工作者、常州市师德模范等称号。长期关注现代折纸的教育应用，深入研究现代折纸技艺，开发校本课程"现代折纸"，获得江苏省优秀校本课程评比二等奖。主持常州市教育科学"十三五"规划重点课题"'现代折纸'校本课程开发与实施的研究"，提出适合中学生群体的"纯粹折纸"理念，原创大量"纯粹折纸"风格的折纸作品，主编常州市初中劳动与技术课程系列教材之一《现代折纸》，曾出版《纯粹折纸·万物可折叠》一书。

出版发行：河南科学技术出版社

地址：郑州市郑东新区祥盛街 27 号　　邮编：450016

电话：（0371）65737028　　　65788613

网址：www.hnstp.cn

责任编辑：张　培

责任校对：耿宝文

封面设计：李小健

责任印制：徐海东

印　　刷：河南新达彩印有限公司

经　　销：全国新华书店

开　　本：889 mm×1 194 mm　　1/16　　印张：10.5　　字数：320 千字

版　　次：2024 年 7 月第 1 版　　2024 年 7 月第 1 次印刷

定　　价：59.00 元

目 录

※本书中的作品实物图与步骤图颜色可能不一致，仅供参考

折纸符号

初级篇

谷折

① 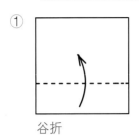 ②

谷折

谷折使纸张呈现凹形，从侧面看类似一个"V"形，很像一座山谷，所以称为谷折。

谷折由虚线和箭头一起表示，当需要折叠的结构太小时，虚线就会延伸到纸张外，方便理解。

① ②

边到边谷折

多数情况下，折叠操作的位置都是有参考的，边到边谷折就是把两条纸边对齐折叠，此时折线就是纸张上下两部分的平分线，箭头、箭尾都画在边线上。

峰折

① 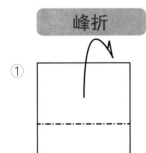 ②

峰折

峰折使纸张呈现凸形，从侧面看很像一座山峰，所以称为峰折，也叫山折。

峰折由点画线和半空心箭头一起表示。峰折也会有"边到边峰折"的情况。

其实谷折和峰折在本质上是一样的，一个谷折从纸张的反面看就是峰折，反之亦然。

折出折痕

① 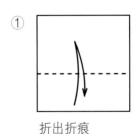 ②

折出折痕

折出折痕的操作用虚线和一个来回箭头表示，使纸张上得到一条备用的折线痕迹，得到的折痕用两头不着边的细线段表示。

有时图示中空间狭小，便会省略来回箭头，只画出折线。

① 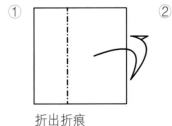 ②

折出折痕

也可以用峰折来折出折痕，此时的符号由点画线和来回半空心箭头表示。

展开

①
②

打开

展开是打开一个已折叠结构，常常是打开上一步操作。其实折出折痕的操作就是谷折（峰折）之后再展开。

①
②

完全打开

展开也可以表示打开前面多步的折叠结构，如"打开到某步状态"。有时也有完全打开的操作，通常都是为了得到折痕。

参考点

①
②

点到点谷折

参考点能使折叠位置更加明确，使折叠操作也更加准确。参考点用空心的小圆圈标注，表示此处为折痕的交点处、折痕与纸边的交点处或者纸角顶点。

本例所示为将右下纸角顶点对准上方折痕与纸边的交点进行谷折。

透视线

①
②

展开

透视线表示被遮住看不见的纸张轮廓线，当箭头符号表示被遮住时也会变成透视线。透视线用点状线表示。

视角转换

①
②

从右向左观察

视角转换表示改变观察的方向，方便展示内部或者侧面的情况。视角转换的符号是一只眼睛侧面的样子。眼珠所面对的方向即下一步观察的方向。

旋转

① 旋转 ②

旋转操作就是将纸张旋转一定的角度。如果符号中箭头是顺时针的即需要顺时针旋转，如果箭头是逆时针的即需要逆时针旋转。具体旋转多大角度可以参考下一步图示的效果。

翻面

① 翻到反面 ②

翻面是指将折纸结构翻到反面，展示其反面的情况。一般情况下翻面是左右翻面，少数情况下如果翻转箭头纵向放置，则表示上下翻面。

局部放大

① 局部放大 ②

局部放大使纸张的某部分呈现得更清晰。它由一个圆圈和一个放大箭头表示。

缩小视图

① ②

恢复整体视图

缩小视图和局部放大相反，通常表示恢复整体视图的状态。缩小视图由缩小箭头表示。

直角

① 沿折线谷折 ②

直角符号表示折叠时的折线必须垂直于其他折线或者纸边。

重复

① ②

谷折后另一侧重复

重复往往是在另一侧或者另一面重复折叠操作，经常是对称的重复。

直箭头上加几条杠表示重复几次，如 ⇶ 表示需要重复三次。

重复步骤

① ②

2、3

在右侧重复步骤2、3

重复步骤通常指在另一侧或者另一面重复之前几步的折叠操作，这种操作往往也是对称的重复。当需要重复的步骤较多、结构较复杂时，这一系列的对称操作将非常具有挑战性。

角平分

① ②

折出角平分线折痕

角平分的符号初中几何就用过。在折纸中平分角的折叠很简单，只要将角的两边对齐折叠就可以了，所以有时类似"边到线谷折"的操作就是平分角的操作，经常会省略角平分的符号。有时也可能出现三等分角或者更多等分角的情况。

距离等分

① ②

折出三等分折痕

距离等分的示意符号也是常用符号。在折纸中二等分距离只需要边到边折叠就可以了。很少会出现三等分和五等分这样的奇数等分，因为需要直尺等工具才能折准确。

平行

① ②

谷折，使边与线平行

平行符号在几何中也很常用。在折纸中常常表示折叠之后要达到的效果。平行符号由辅助引线和平行标志组成。

此示例中点状线不是透视线，表示的是折叠之后轮廓的预期位置。

抽出

 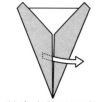

抽出内部的纸张

抽出操作是指抽出藏在折纸结构内部的纸张。做这种操作需要对比下一步图示的效果，有时可能不需要抽出所有纸层，或者不需要完全抽出。

跟随翻转

 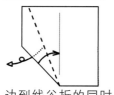

边到线谷折的同时，
反面纸片跟随翻转

跟随翻转是常见的操作，用一个打圈的空心箭头表示。要判断操作正确与否需参考下一步图示效果。

撑开

撑开左侧内部　　　　非压平状态

撑开操作用一个带燕尾的空心箭头表示，所指之处应该撑开。撑开操作往往仅打开一个角度，不是展开。

撑开之后常常使折纸结构处于非压平的立体状态，此时图示左下角有带 z 轴的立体平面符号，表示此步骤显示的是非压平状态。

标记点

 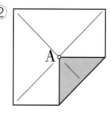

谷折

标记点用一个白色小圆点和大写字母表示，表示这一步图示中的某点到下一步图示中所在的位置。

通常情况下没有必要使用标记点，只有在复杂的折叠情况下才会使用，以便于理解折叠情况。

标记线

 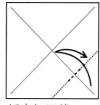

折出标记线

标记线就是很短的虚线，通过折出标记线，在某折痕或边线上留下很短的标记折痕，以备后续参考。

此示例中的点状线表示不需要折出来的线，仅表示标记线所在的直线，既不是透视线，也不是预期轮廓。

进阶篇

撑开压平

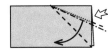 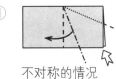

对称的情况

　　撑开压平是指撑开一个纸窝，然后将其压平。峰、谷线重合时，会有意将它们错开一点，便于观察。

不对称的情况

　　撑开压平也有不对称的情况，这种情况更像旋转折叠。

旋转折叠

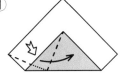

旋转折叠

　　旋转折叠一般是撑开两条谷线中间的纸张，然后向箭头所指方向压平。

　　旋转折叠和撑开压平类似，其实撑开压平可以看作是旋转折叠的一种特殊情况。

联动的旋转折叠

　　旋转折叠还有比较复杂的情况，比如本示例中联动的旋转折叠，是两个旋转折叠一起操作。

沉折

开放沉折

闭合沉折

　　沉折往往要把封闭的多层纸角倒嵌进折纸结构内部。这需要先得到折线位置，然后撑开，整理峰、谷线，最后合拢。这个过程需要细心操作。

　　闭合沉折能形成一个自锁的结构。沉折用飞镖状符号表示，开放沉折符号是空心的，闭合沉折符号是实心的。

段折

平行段折

不平行段折

段折其实是一个谷折和一个峰折整合起来的折法，折完之后会在侧面形成一个"Z"形。其专用折叠符号的形状正是反映了这个"Z"造型。

段折中的峰、谷线不一定是平行的，可能是相交于纸边的。当然也会有相互倾斜但不相交的情况。

皱折

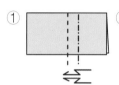 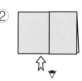 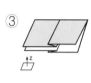

平行皱折

平行皱折

皱折必须至少针对两层纸进行操作，这两层纸同时做对称的段折。皱折的符号是两个对称的段折符号拼起来的。

示例中最右的图展示皱折之后撑开纸张，从下往上观察的效果，是非压平状态。可以看到，纸边的形状和皱折符号很相似。

如果皱折中的峰、谷线是平行的，可以称为平行皱折。

皱折时应该先撑开两层纸张，然后在两层纸上分别折出对称的折线，最后按照折线合拢两层纸。

旋转皱折

外旋皱折

皱折中的峰、谷线往往不平行，如本例所示。这时折叠的效果是结构"拐弯"了，所以可以称为旋转皱折。

旋转皱折中，如果"拐弯"是向着纸张开口一侧的，可以称为外旋皱折。

习惯上峰、谷线会在纸张开口一侧延长出去。

内旋皱折

内旋皱折

旋转皱折中，如果"拐弯"是向着纸张封闭一侧的，可以称为内旋皱折。这时的操作手法和外旋皱折会很不同。

虽然皱折有很多情况，此处也进行了分类，但一般情况下折序图中都以皱折统称，不会特意区分，以降低解说的复杂程度。

内翻折

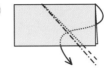

沿折线内翻折（露出纸边）

内翻折一般由一条峰线和一条谷线加一个"S"形箭头表示。如果峰、谷线本就重合，也常常会省略反面的谷线。

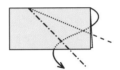

沿折线内翻折（峰、谷线有夹角时）

内翻折如果峰、谷线有夹角，说明两条线不重合，应该按照各自位置进行折叠。折线或箭头被遮挡时都会变成点状线，表示透视效果。

外翻折

峰、谷线重合时

外翻折由峰、谷线和一对峰、谷箭头表示。折线或箭头被遮挡部分会用点状线表示透视效果。

兔耳折

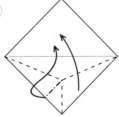

兔耳折

兔耳折就是沿着三角形的每一条角平分线进行折叠、压平的操作。

沿折线内翻折（不露出纸边）

内翻折的纸边不从内部露出时，箭头不再用"S"形，而是直接指向内部。

为了便于内翻折操作，应该先沿折线折出折痕，再将纸张内部撑开，然后内翻，操作完后再合拢。

纸角内翻折

很多时候只需要对纸角进行内翻折，由于位置狭小，此时会省略"S"形或者弧形箭头，直接用下压符号来表示。下压符号是一个黑色的箭头。

峰、谷线有夹角时

当峰、谷线有夹角时说明两线不重合，需要按照各自位置进行折叠。

外翻折也应该先沿折线折出折痕，然后撑开纸张，再沿折痕外翻，最后合拢。

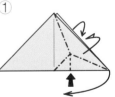

双兔耳折

双兔耳折就是对两个相连的三角形区域同时做对称的兔耳折，使三角形区域变细，并且使纸角改变方向。

花瓣折

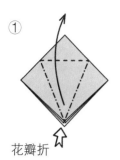

① 花瓣折

②

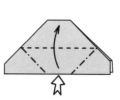

① 花瓣折

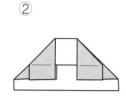

②

花瓣折的特征是需要翻折中间一个三角形区域，且翻折的同时两侧的纸需要向中间翻折。

其实花瓣折是多个折叠步骤的整合，相当于先对两侧进行内翻折，然后中间部分再上翻做谷折。

花瓣折也会有许多不同情况，比如本例中需要将中间一个梯形区域向上翻折，同时两侧的纸向中间翻折。

① 小花瓣折

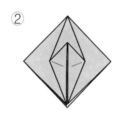

②

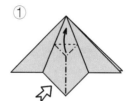

① 鱼鳍折

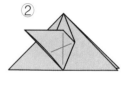

②

这也是一种常见的花瓣折，因为翻折的三角形区域比较小，所以称为小花瓣折。但在折序图解说中，一般不会特意区分。

本例也是花瓣折的一种，因为折完之后会出现一个可以竖起的三角纸片，很像鱼的背鳍，所以称为鱼鳍折。

翻入内部

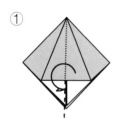

①

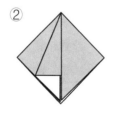

②

翻色

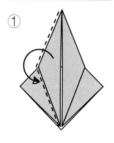

①

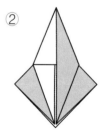

②

翻入内部操作是将露在外面的特定结构隐藏到内部，可以让外观更简洁。

当折线与纸张轮廓线重合的时候，折线会有意偏离一点，便于观察。

翻色操作的目的是变换表面纸张颜色，把原本的纸层翻到另一面，露出内部颜色。

翻色用一个圆弧和双色箭头表示。

折纸的价值

折纸技术对许多行业都有重要的迁移价值，它能够被广泛运用到数学、艺术、工程、医学、材料学等领域，解决实际问题。

折纸与数学

8世纪，处于文化鼎盛时期的阿拉伯人独立发展了折纸艺术，他们将几何学原理运用到折纸中，并且利用折纸来研究几何学，这是折纸与数学相结合的开始。到了现代，折纸大师运用解析几何学、线性代数、微积分学以及图论等数学知识来解决折纸中遇到的难题。

平面几何的尺规作图中存在著名的三大难题：

· 三等分角问题：三等分一个任意角。

· 倍立方问题：作一个立方体，使它的体积是已知立方体的体积的两倍。

· 化圆为方问题：作一个正方形，使它的面积等于已知圆的面积。

1837年，法国数学家万芝尔首先证明"三等分角"和"倍立方"为尺规作图不能问题。而后在1882年德国数学家林德曼证明圆周率 π 是一个超越数后，"化圆为方"也被证明为尺规作图不能问题。

而看似简单的折纸过程，将一个平面穿越三维空间对称折叠到一起，利用了空间的几何性质，恰能解决很多尺规作图不能问题。上述尺规作图的三大难题中，三等分角、倍立方问题都可以通过折纸解决。

下面通过折纸解决三等分一个任意角的问题。

（1）在矩形ABCD中，∠EAB是需要被三等分的角（图1）。

（2）在AD边上取一点M。将点A折叠到点M上，得到线NQ（图2）。

（3）将纸边AM向纸内侧折叠，保证同时将点M折到线AE上，将点A折到线NQ上，分别得到点P和点G，并将此时纸边AM上的点N落在纸内的点记为H点（图3）。

（4）连接AH与AG，则AH与AG将∠EAB三等分（图4）。

如果∠EAB是一个钝角，可以先将其二等分，然后对其中的一半角进行三等分，最终实现钝角的三等分。利用简单的三角形相似原理是可以对这个结论进行证明的，如果有兴趣，不妨亲自尝试一下。

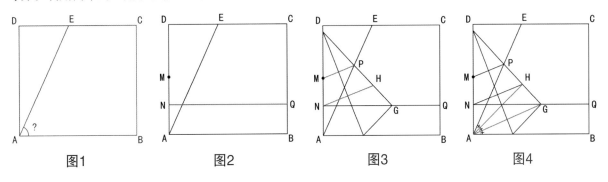

图1　　　　图2　　　　图3　　　　图4

折纸与艺术

也许你从未想过折纸这种小玩意儿也能是艺术品，因为每个人都会折纸，并不稀罕。确实，大多数人玩折纸只是把它当作一种益智活动，不必追求多少艺术性。但折纸大师们往往费尽心力，将折纸的表现力提升到极致，从而诞生了一件件真正的折纸艺术品。

在折纸艺术发展过程中，不同的折纸艺术家形成了各自特有的艺术风格，也可以归纳成不同的派别。日本折纸艺术家小松英夫的作品风格简洁而不简单，形象生动，能完美体现纸张的质感。他的很多作品里面都加了自锁结构，在内部扣住，这样成品不容易散开变形，形成了极强的小松风格。乌拉圭折纸艺术家迪亚兹是一名兽医，热爱动物，其作品生动飘逸，具有神韵，且折叠难易度适中。美国折纸艺术家罗伯特·朗运用强大的数学理论和计算机算法进行折纸创作，是折纸艺术家中的数理派，擅长表现细长枝条状事物，比如昆虫。法国折纸艺术家埃里克·乔塞尔的作品如雕塑一般充满了柔润的曲线，造型唯美逼真，是折纸艺术家中的美术派。日本折纸艺术家神谷哲史的很多作品极为复杂，需要数百步甚至上千步繁复的折叠才能完成。他的风格被称为超复杂系。

折纸与科技

折纸是世界上所有折叠现象的一种典型，通过对其学习和研究，可以将折叠技术广泛迁移到许许多多的领域。

美国康奈尔大学一个科学家小组将折纸应用于单层原子构成的石墨烯物体的设计中。领导该研究的保罗·麦克尤恩说，石墨烯只有一层原子的厚度，无异于"最小的纸张"。他们在计算机上设计3D纸结构模型，然后在显微镜下用石墨烯制作微型的、可用磁铁进行遥控的铰链和弹簧。麦克尤恩指出，折纸艺术正在进入越来越多的科学领域：NASA（美国国家航空航天局）曾经研发能在太空折叠的太阳能电池板，能像折纸般折叠的指甲大小的机器人；谷歌在描述其网页设计新标准时也引用了"量子纸"的概念。

DNA（脱氧核糖核酸）包含了生物进化的历史及遗传密码。DNA链很小很小，需要光学显微镜才能详细查看。DNA折纸技术是近年来提出的一种全新的DNA自组装的方法，采用DNA链进行折叠，是DNA纳米技术与DNA自组装领域的一个重大进展。

据英国《每日邮报》报道，美国哈佛大学科学家从日本折纸艺术中获得灵感，研究出一款可变形的折纸机器人。这种机器人可进入灾区倒塌建筑中执行搜救任务。在测试中，这款小型变形机器人可以从扁平状态变成四条腿站立的机器人，无须人类帮助即可行走和转弯。

折纸与生活

折纸是一件好玩的事，当你亲手将一张纸变成一个个生动形象的小动物时，心里少不了喜滋滋的成就感。而在玩的过程中，不知不觉地，你的各方面能力都能得到锻炼。现代折纸的折叠技术和传统幼儿折纸相比有一定难度，在学习的过程中，不但要动手，还要动脑，同时还可以感受其中的艺术美感。可以说，现代折纸能提高人的动手能力、空间思维能力、审美能力，是一种很好的休闲方式。

另外，折纸活动具备良好的便利性，不需要特定的地点，不需要昂贵的器材。可以在下课的时候拿出一张纸，可以在坐公交车的时候拿出一张纸，可以在排队等候的时候拿出一张纸……折纸会让很多无聊的时光变得有趣。和很多其他兴趣活动相比，折纸更没有经济压力和安全问题。

折纸也可以让你充满自信，帮助你结交好友。试想在邂逅一位很想认识的陌生人时，送他一件你亲手折叠的折纸作品，是不是一个有趣的开始呢？给分开许久的好朋友寄一只你亲手折叠的折纸作品，是不是足以表达牵挂之情呢？

纯粹折纸作品练习

纯粹折纸不等于简单折纸，它追求一种折纸本真的风格和单纯的折叠体验，希望保持"原味"的折纸乐趣。

为了更加有目标性地追求这种体验和乐趣，我觉得需要明确纯粹折纸自身的一些特性，主要包括易折性、纯粹性、自锁性、匀称性和效率性。

易折性

易折性指的是作品折叠的过程是否方便上手，是否顺畅。作品本身的结构设计和折序设计都能影响易折性，从设计上来说，常见的 22.5° 设计就体现了很好的易折性，因为这个角度不需要用额外的工具，只需要一个直角对折几次自然就得到了，基于这个角度的设计，也能让折叠过程在多数时候实现结构恰好对齐。此外，30° 是直角的三等分，也是具有易折性的，还有 45°、15° 等都有一定的易折性。有的设计没有基于特定角度，这样的作品在结构上常常不够严谨，而且折叠过程常常没有固定角度，只能凭感觉，这种设计易折性就不太好。也有的设计有固定参考点，但却无法靠简单的折叠得到，需要用尺去测量出来，这种情况也会影响易折性。

从折序设计上来说，折叠过程尽量不要出现太难的或者太烦琐的操作，可以把复杂步骤分解成几步完成；尽量不要有太厚的多层纸一起折的情况，折叠过程尽量有预折线前后呼应，等等，这些能够改善折叠体验的设计都能提高易折性。

纯粹性

纯粹性一方面是指作品要真正符合现代折纸的原则。如纸张只使用正方形纸；用厚度适宜的双色纸，不要太薄，也不要太厚；不使用其他材料和工具，比如颜料、喷漆、锡纸、尺、胶水等，仅用双手即可完成作品。

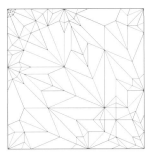 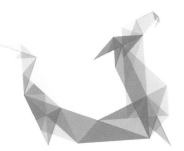 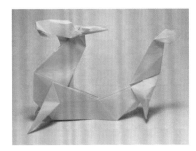

作者设计的龙（第131页），展示纯粹折纸结构的纯粹性

另一方面，纯粹性也指作品的结构纯粹性。结构纯粹性较好的作品，其折痕图经过 Oripa 等软件自动折叠，能生成辨识度高且和最终造型非常接近的透视效果图。一般这种结构的作品，折制过程以折叠为主，只有少量简单的整形甚至不需要整形。折纸的本质是折，从传统折纸发展而来的现代折纸，技术越来越丰富、复杂，但复杂作品仍然是能够遵循几何折叠的构建原则的，这样的作品也能表现折纸特有的结构美感。

自锁性

　　自锁性包括整体自锁和局部自锁两个方面。整体自锁要求作品折叠完成之后，主体结构是锁住的或者封闭的，不是散开的或者开放的。比如有的动物折纸，在折叠过程中作品呈对称的平面状态，好像一张晒干的兽皮，最后沿着脊背峰折就基本完成，这样的成品在桌上放几分钟后，整体就可能散开趴下了。在设计上很少能实现整体完全封闭自锁，多数时候是有开放口的，大多数动物的开放口都是在肚子上，而脊背是封闭的。即使背部有很大的开放口，一般也需要想办法锁住，这样比较符合惯常的结构审美。局部自锁很容易理解，大多是为了防止某处局部的纸片散开而设计。

　　自锁设计总是因作品不同、结构不同而不同，是因地制宜的，但大体上还是可以做一些归类。比如聚合式自锁，通过一次性聚合纸张形成一种不易散开的结构，这种自锁常常用于整体自锁，形成一种底层结构。再比如沉折式自锁，其实闭合沉折本身就是一种自锁手段。此外还有插嵌式自锁，是将一边纸片嵌入或者插入另一边纸缝或纸层中；段折式自锁，是将中间的两层纸并在一起段折；联扣式自锁，是用附近的关联结构部分扣住需要锁住的纸层；双折式自锁，是将需要锁住的两层纸并在一起折叠，并扣入旁边的纸层内部。

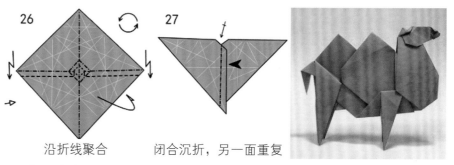

26　沿折线聚合　　27　闭合沉折，另一面重复

作者设计的骆驼（第91页）步骤26、27，展示自锁结构中的聚合式自锁

匀称性

　　匀称性体现在多个方面。一方面指结构整体上的厚度应相对均匀，尽量避免出现局部太厚或太薄的情况。尤其是结构主体部分或者着力部分不要太薄，而结构的末梢处不要太厚。比如动物的四肢太薄就可能导致站不稳，而尾巴、耳朵等次要分支太厚又会影响折叠体验和最终效果。

　　匀称性的另一方面指结构设计上的比例应匀称。折纸对原型的表现很多时候不是写实的，而是一种抽象之后的失真状态，其表现方式可能是卡通的，可能是相对形象但不够写实的，所以很多时候比例并不完全符合原型，这是正常的，只要总体上给人一种符合其风格的匀称就可以了。另外还有局部处理结构应匀称，比如结构简单的向反面峰折就不如内翻折或沉折匀称。

效率性

　　效率性是结构设计在用纸上的效率，能够反映设计的合理性与设计者的水平高低。和原始的正方形纸张尺寸相比，最后完成的成品尺寸越大，效率就越高。但是我们很容易发现，越是设计简单的作品，其用纸效率一般越高，所以不能简单地只看用纸效率来评判设计水平，而要结合作品的表现效果来评判。在作品效果达到较高辨识度、被多数人认同的情况下，成品尺寸与纸张尺寸的比值越大，用纸效率越高，设计往往越合理。

　　折纸的易折性、纯粹性、自锁性、匀称性、效率性等特性并没有量化的标准，通常只能相比较而言。也就是说，如果某个折纸作品在这些特性方面比大多数折纸作品表现得更明显或更突出，那么就可以认为它是一个纯粹折纸作品。这些特性可以作为纯粹折纸设计和折叠过程中追求的目标，也许无法全部达到，但越接近这样的要求，我们的折纸体验就会越好。

天使鱼

作品难度：☆☆☆

步骤总数：65 步

纸张尺寸：20cm×20cm

扫码可观看
完整视频教程

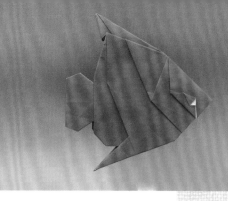

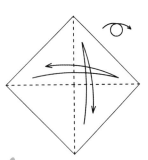

1 折出对角线折痕后翻面

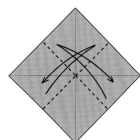

2 边到边折出折痕

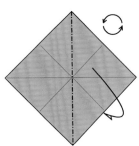

3 峰折后旋转

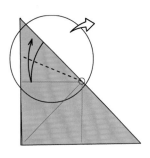

4 边到线折出角平分线折痕，局部放大

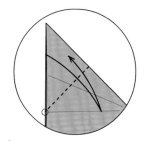

5 边到线折出折痕

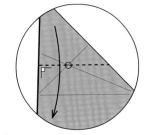

6 过参考点谷折

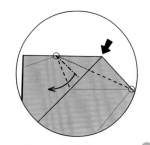

7 按折线旋转折叠

8 展开前两步的操作

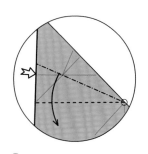

9 撑开压平

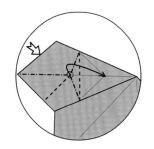

10 特殊花瓣折

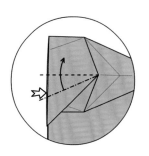

11 撑开压平

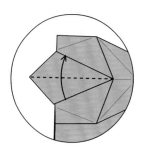

12 向上谷折

13 内翻折

14 向下谷折

15 向下谷折

16 内翻折

17

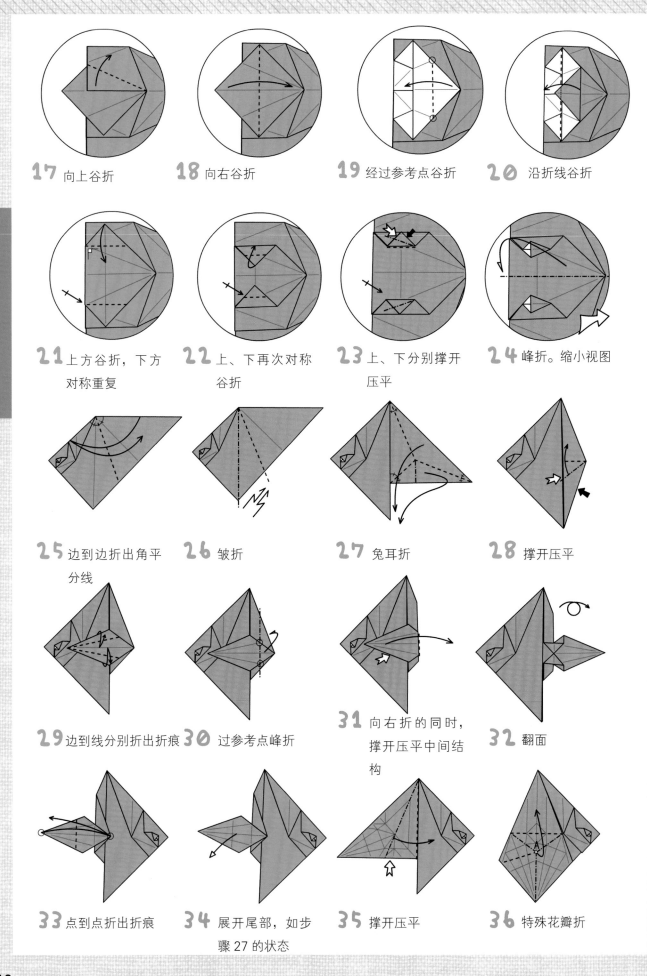

17 向上谷折

18 向右谷折

19 经过参考点谷折

20 沿折线谷折

21 上方谷折，下方对称重复

22 上、下再次对称谷折

23 上、下分别撑开压平

24 峰折。缩小视图

25 边到边折出角平分线

26 皱折

27 兔耳折

28 撑开压平

29 边到线分别折出折痕

30 过参考点峰折

31 向右折的同时，撑开压平中间结构

32 翻面

33 点到点折出折痕

34 展开尾部，如步骤27的状态

35 撑开压平

36 特殊花瓣折

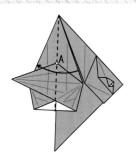

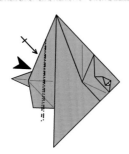

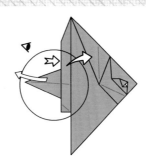

37 向左谷折

38 有开口的闭合沉折，另一面重复

39 将尾部小心拉出来。局部放大

40 上一步侧面的中间过程展示

41 掀开观察内部

42 按折线撑开，不要压平

43 按折线撑开压平

44 另一侧重复步骤 42、43

45 合拢

46 内翻折。缩小视图

47 过参考点折出折痕。局部放大

48 兔耳折

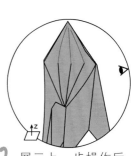

49 过内部参考点谷折

50 展开到步骤 47 的状态

51 将左侧沉折，但不要压平

52 展示上一步操作后的侧面结构

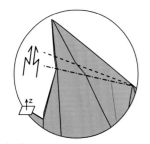

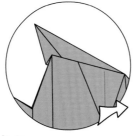

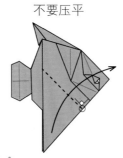

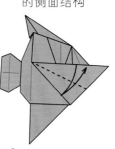

53 皱折

54 压平。缩小视图

55 过参考点谷折

56 边到边折出折痕

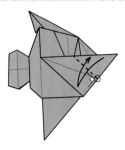

57 过参考点折出垂线折痕

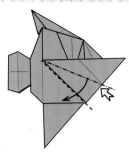

58 撑开压平

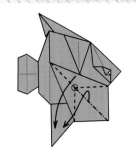

59 按折线聚合

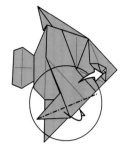

60 峰折。局部放大

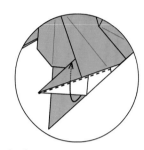

61 谷折，折入内部

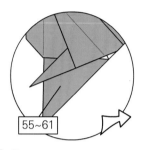

62 另一面重复步骤 55~61。缩小视图

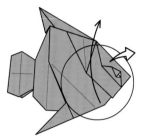

63 掀开头部内侧。局部放大

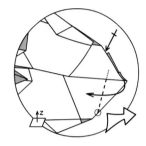

64 过参考点将纸角谷折，使外部鱼鳃结构不散开。另一侧重复。缩小视图

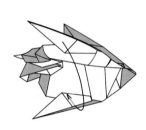

65 将上方纸角塞入下方夹层中，使整体结构不散开

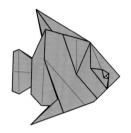

完成！

小猴

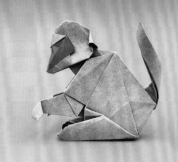

作品难度：★☆☆
步骤总数：68 步
纸张尺寸：20cm×20cm

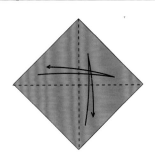

1 折出对角线折痕

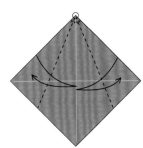

2 折出角平分线折痕

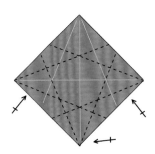

3 其他三处同样折出折痕

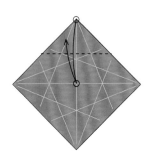

4 点到点折出折痕

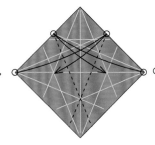

5 点到点分别折出折痕

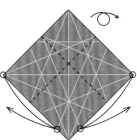

6 点到点分别折出折痕后翻面

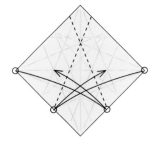

7 点到点分别折出折痕

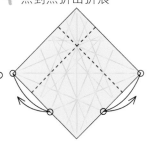

8 点到点分别折出折痕

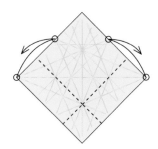

9 点到点分别折出折痕

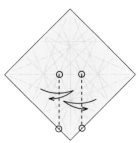

10 过参考点分别折出折痕

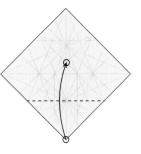

11 点到点谷折

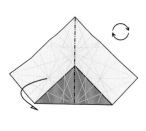

12 峰折后旋转

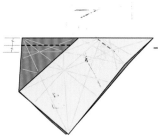

13 等距折出折痕

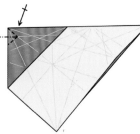

14 经过参考点分别折出三角折痕

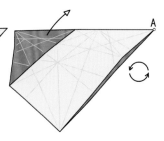

15 完全打开后旋转

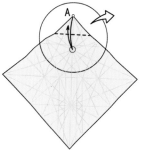

16 点到点折出折痕。局部放大

21

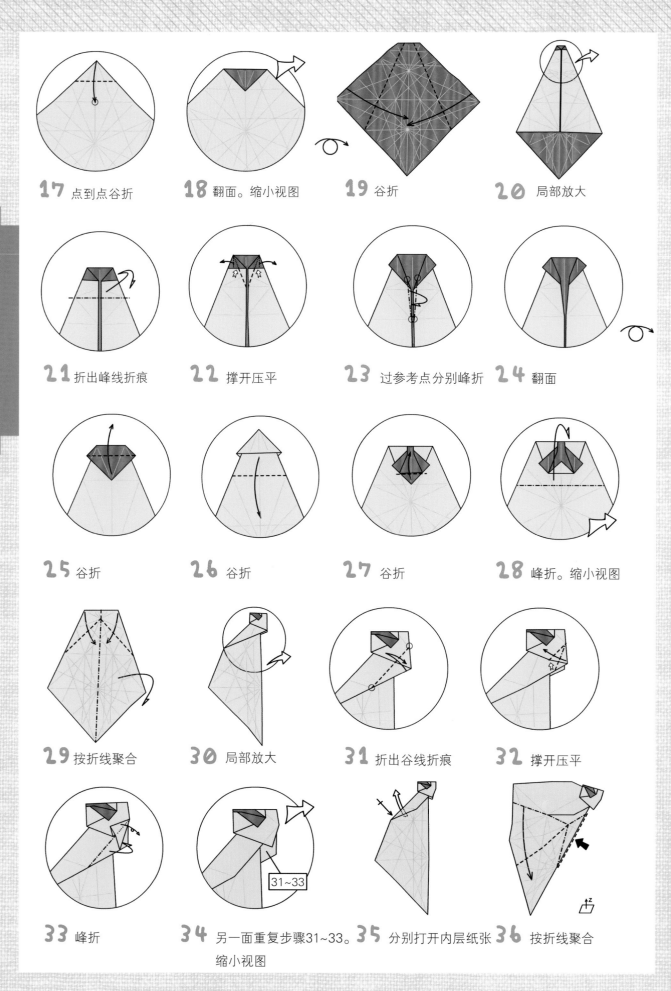

17 点到点谷折　　**18** 翻面。缩小视图　　**19** 谷折　　**20** 局部放大

21 折出峰线折痕　　**22** 撑开压平　　**23** 过参考点分别峰折　　**24** 翻面

25 谷折　　**26** 谷折　　**27** 谷折　　**28** 峰折。缩小视图

29 按折线聚合　　**30** 局部放大　　**31** 折出谷线折痕　　**32** 撑开压平

33 峰折　　**34** 另一面重复步骤31~33。缩小视图　　**35** 分别打开内层纸张　　**36** 按折线聚合

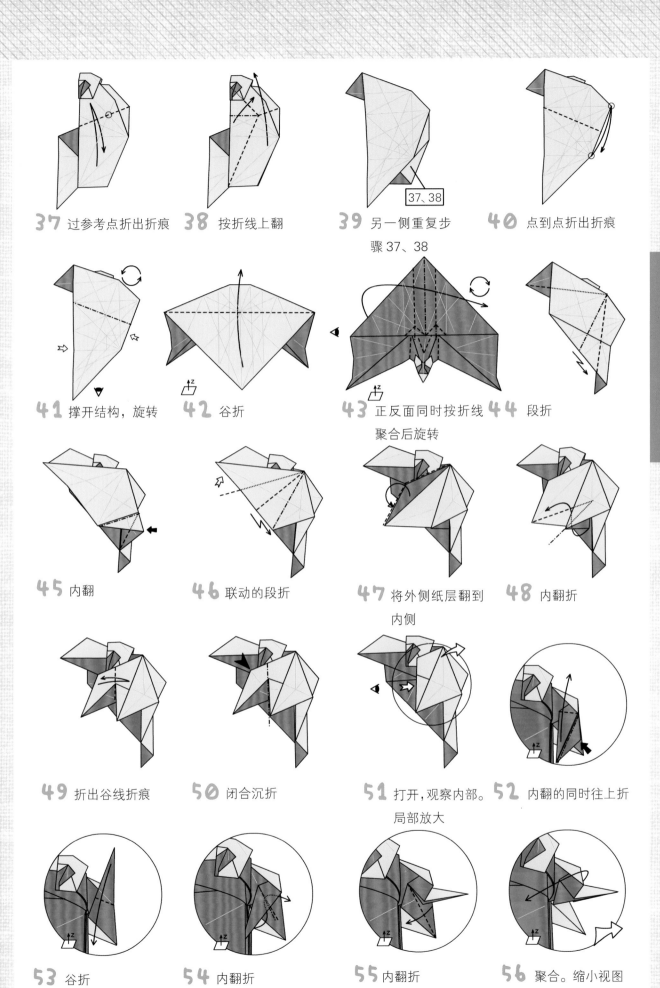

37 过参考点折出折痕　　**38** 按折线上翻　　**39** 另一侧重复步骤37、38　　**40** 点到点折出折痕

41 撑开结构，旋转　　**42** 谷折　　**43** 正反面同时按折线聚合后旋转　　**44** 段折

45 内翻　　**46** 联动的段折　　**47** 将外侧纸层翻到内侧　　**48** 内翻折

49 折出谷线折痕　　**50** 闭合沉折　　**51** 打开，观察内部。局部放大　　**52** 内翻的同时往上折

53 谷折　　**54** 内翻折　　**55** 内翻折　　**56** 聚合。缩小视图

57 另一面重复步骤 44~56。局部放大

58 峰折

59 沿折线聚合

60 内层纸内翻，实现颈部翻色

61 撑开压平

62 峰折。缩小视图

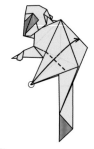

63 点到边谷折

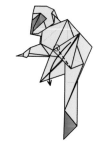

64 过参考点谷折

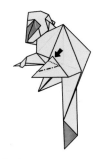

65 纸角内翻

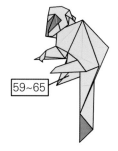

66 另一面重复步骤 59~65

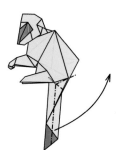

67 尾部做双兔耳折

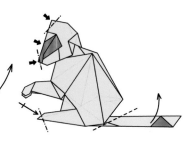

68 微调塑形

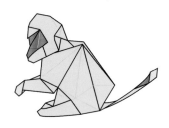

完成！

小海龟

作品难度：★★☆

步骤总数：71 步

纸张尺寸：20cm×20cm

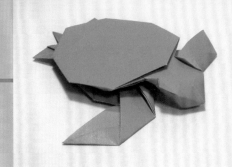

1 折出折痕

2 折向左侧

3 过参考点谷折

（第4图）**4** 完全打开

5 折出四个角的四等分线折痕

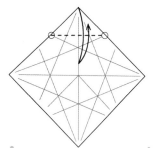

6 过参考点折出折痕

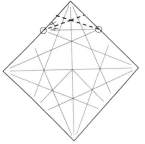

7 分别过参考点折出角平分线折痕

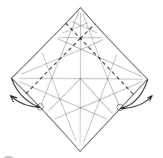

8 点到点分别折出折痕

9 点到点分别折出折痕

10 折出参考点之间的折痕

11 向下谷折

12 过参考点谷折

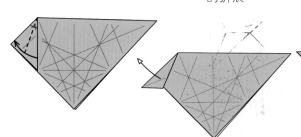

13 边到边谷折

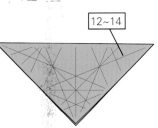

14 打开到步骤12的状态

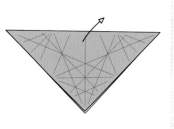

15 另一侧对称重复步骤12~14

16 完全打开

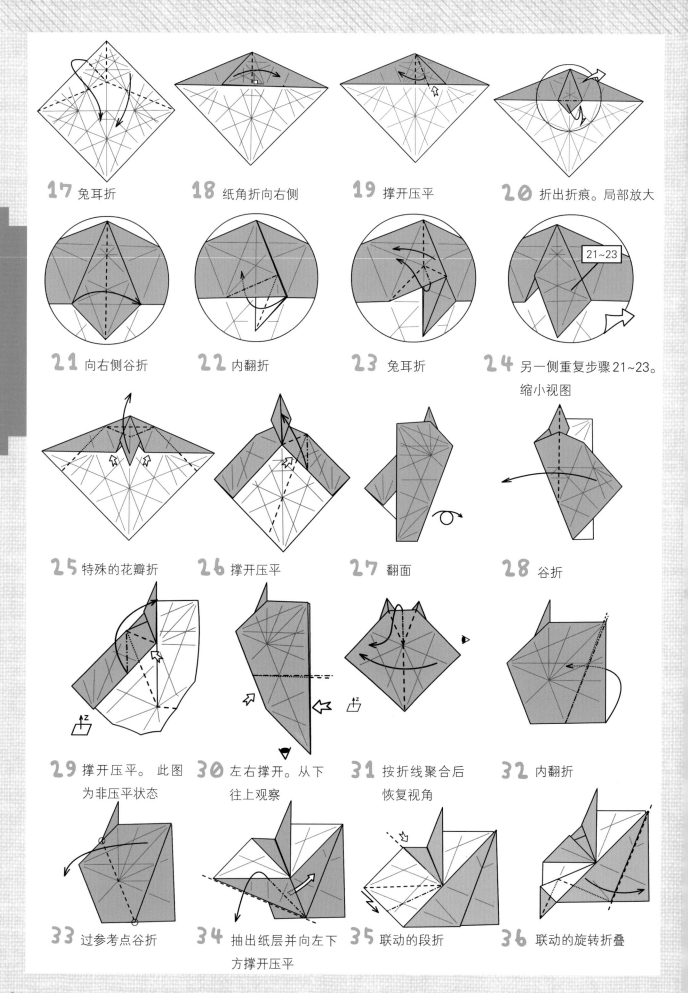

17 兔耳折　　**18** 纸角折向右侧　　**19** 撑开压平　　**20** 折出折痕。局部放大

21~23

21 向右侧谷折　　**22** 内翻折　　**23** 兔耳折　　**24** 另一侧重复步骤21~23。
缩小视图

25 特殊的花瓣折　　**26** 撑开压平　　**27** 翻面　　**28** 谷折

29 撑开压平。此图
为非压平状态

30 左右撑开。从下
往上观察

31 按折线聚合后
恢复视角

32 内翻折

33 过参考点谷折　　**34** 抽出纸层并向左下
方撑开压平　　**35** 联动的段折　　**36** 联动的旋转折叠

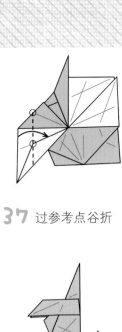
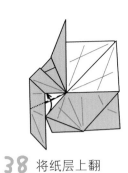
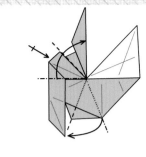

37 过参考点谷折

38 将纸层上翻

39 另一侧重复步骤 32~38

40 旋转折叠。正反面同时进行

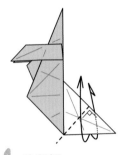

41 外翻折

42 皱折

43 打开

44 分别向两侧谷折。局部放大

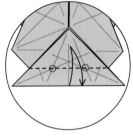
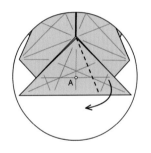
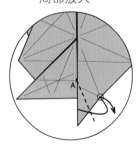

45 分别折出角平分线折痕

46 过参考点折出折痕

47 谷折，A点供下一步参考

48 经过A点，边到点折出折痕

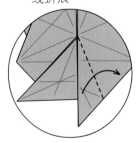
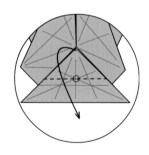
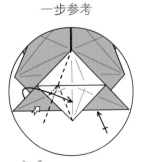
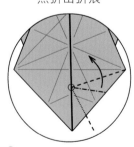

49 谷折

50 过参考点谷折。注意此处参考点并非A点

51 两侧分别按折线聚合

52 过参考点旋转折叠

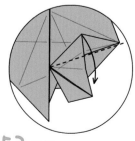
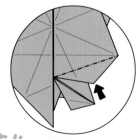
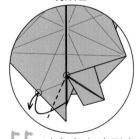
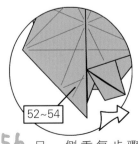

53 谷折

54 内翻折

55 过参考点边到点折出折痕

56 另一侧重复步骤 52~54。缩小视图

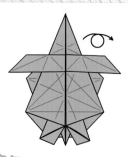
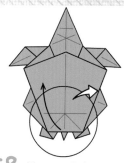
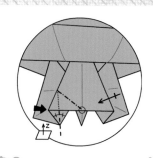
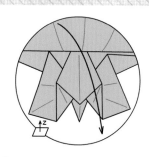

57 翻面

58 掀开下方纸层。局部放大

59 内翻折，另一侧对称重复

60 合起掀开的纸层

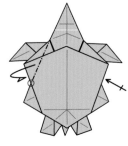
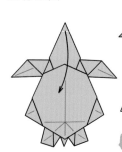

61 峰折，另一侧重复。缩小视图

62 峰折，另一侧重复

63 掀开上方的纸层

64 将前肢根部内翻折，另一侧重复。然后合起掀开的纸层

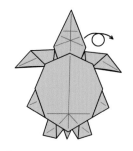
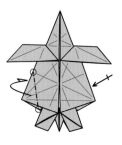
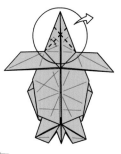

65 翻面

66 峰折，另一侧重复

67 分别折出角平分线折痕。局部放大

68 按折线开放沉折

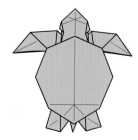

69 两侧分别旋转折叠

70 翻面

71 段折，另一侧重复。缩小视图

完成！

猫

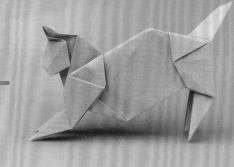

作品难度：★★☆

步骤总数：72 步

纸张尺寸：25cm×25cm

1 分别折出对角线折痕

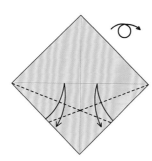

2 边到线折出折痕后翻面

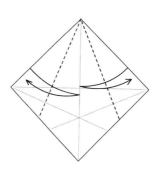

3 边到线折出折痕

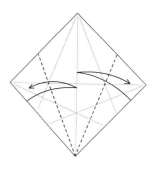

4 边到线折出折痕

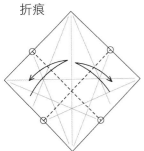

5 分别经过参考点折出折痕

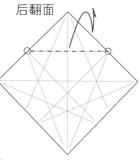

6 过参考点折出峰线折痕

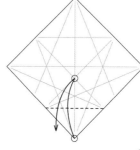

7 点到点折出折痕

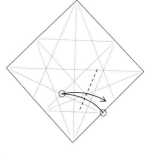

8 点到点折出折痕

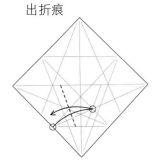

9 点到点折出折痕

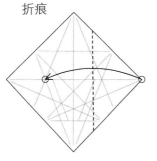

10 点到点谷折

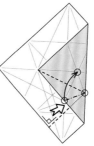

11 撑开压平

12 翻面

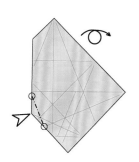

13 开放沉折后翻面

14 过参考点折出折痕

15 内翻折

16 向下撑开压平

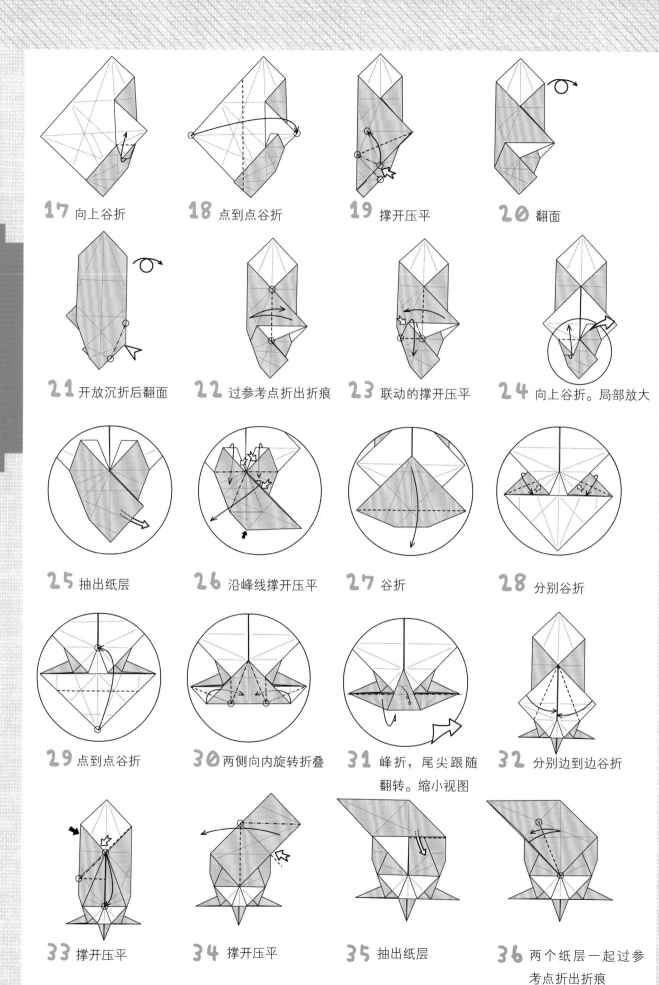

17 向上谷折

18 点到点谷折

19 撑开压平

20 翻面

21 开放沉折后翻面

22 过参考点折出折痕

23 联动的撑开压平

24 向上谷折。局部放大

25 抽出纸层

26 沿峰线撑开压平

27 谷折

28 分别谷折

29 点到点谷折

30 两侧向内旋转折叠

31 峰折，尾尖跟随
翻转。缩小视图

32 分别边到边谷折

33 撑开压平

34 撑开压平

35 抽出纸层

36 两个纸层一起过参
考点折出折痕

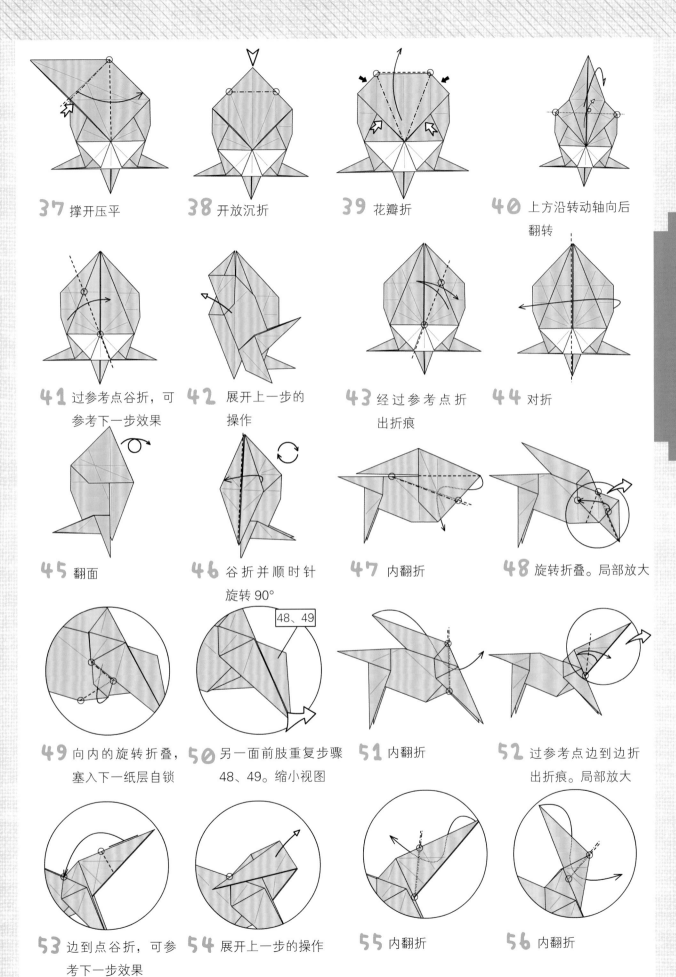

37 撑开压平

38 开放沉折

39 花瓣折

40 上方沿转动轴向后翻转

41 过参考点谷折，可参考下一步效果

42 展开上一步的操作

43 经过参考点折出折痕

44 对折

45 翻面

46 谷折并顺时针旋转90°

47 内翻折

48 旋转折叠。局部放大

49 向内的旋转折叠，塞入下一纸层自锁

50 另一面前肢重复步骤48、49。缩小视图

51 内翻折

52 过参考点边到边折出折痕。局部放大

53 边到点谷折，可参考下一步效果

54 展开上一步的操作

55 内翻折

56 内翻折

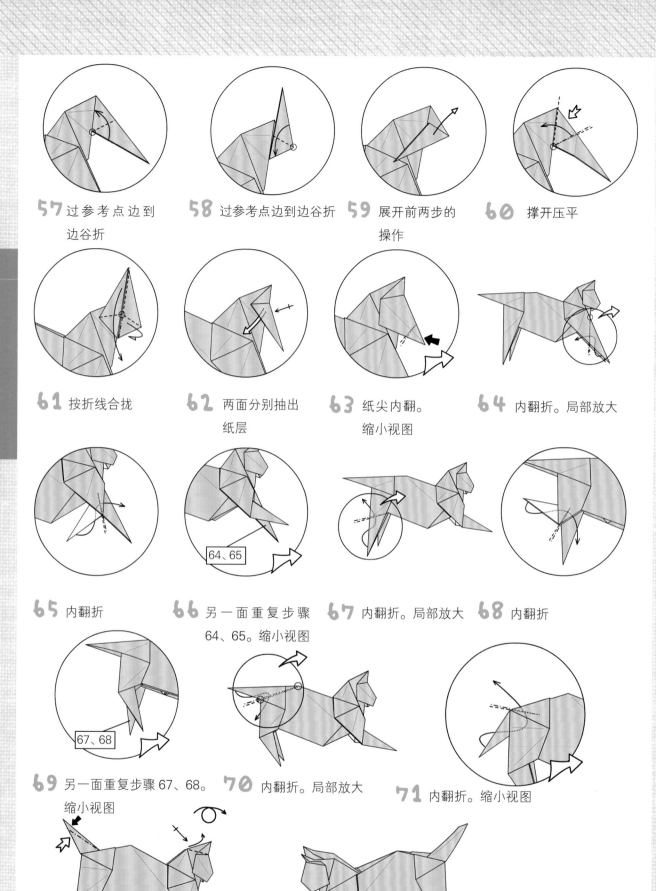

57 过参考点边到边谷折

58 过参考点边到边谷折

59 展开前两步的操作

60 撑开压平

61 按折线合拢

62 两面分别抽出纸层

63 纸尖内翻。缩小视图

64 内翻折。局部放大

64、65

65 内翻折

66 另一面重复步骤 64、65。缩小视图

67 内翻折。局部放大

68 内翻折

67、68

69 另一面重复步骤 67、68。缩小视图

70 内翻折。局部放大

71 内翻折。缩小视图

72 微整形后翻面

完成！

燕子

作品难度：★★★

步骤总数：73 步

纸张尺寸：20cm×20cm

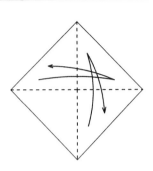

1 折出对角线折痕

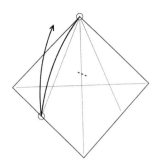

2 边到线折出折痕

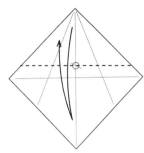

3 点到点折出标记折痕

4 过参考点折出折痕

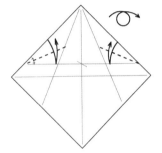

5 分别折出角平分线
折痕后翻面

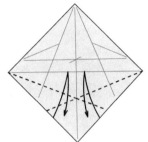

6 边到线折出折痕

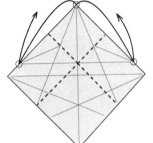

7 点到点折出折痕

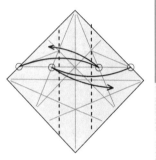

8 点到点折出折痕

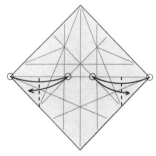

9 点到点折出部分折痕

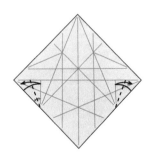

10 折出角平分线的
部分折痕

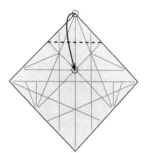

11 点到点谷折

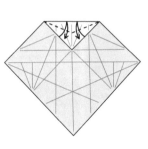

12 边到边折出折痕

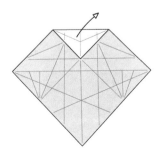

13 展开

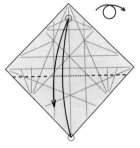

14 点到点折出部分
折痕后翻面

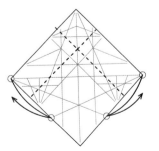

15 点到点折出折痕

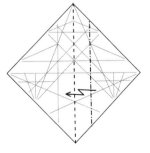

16 段折

33

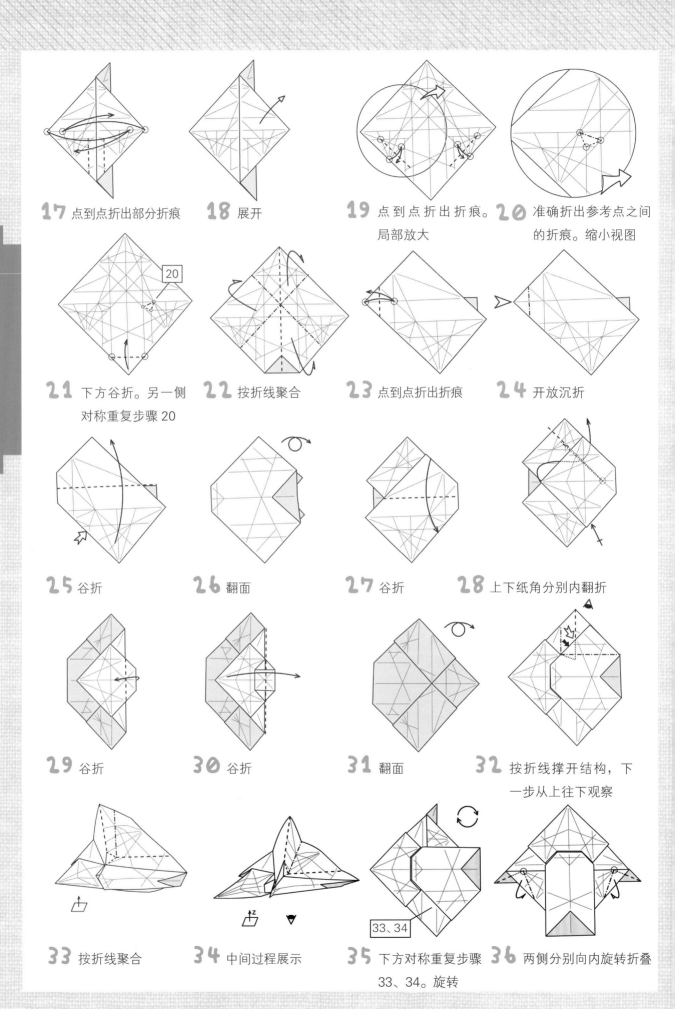

17 点到点折出部分折痕

18 展开

19 点到点折出折痕。局部放大

20 准确折出参考点之间的折痕。缩小视图

21 下方谷折。另一侧对称重复步骤20

22 按折线聚合

23 点到点折出折痕

24 开放沉折

25 谷折

26 翻面

27 谷折

28 上下纸角分别内翻折

29 谷折

30 谷折

31 翻面

32 按折线撑开结构，下一步从上往下观察

33 按折线聚合

34 中间过程展示

35 下方对称重复步骤33、34。旋转

36 两侧分别向内旋转折叠

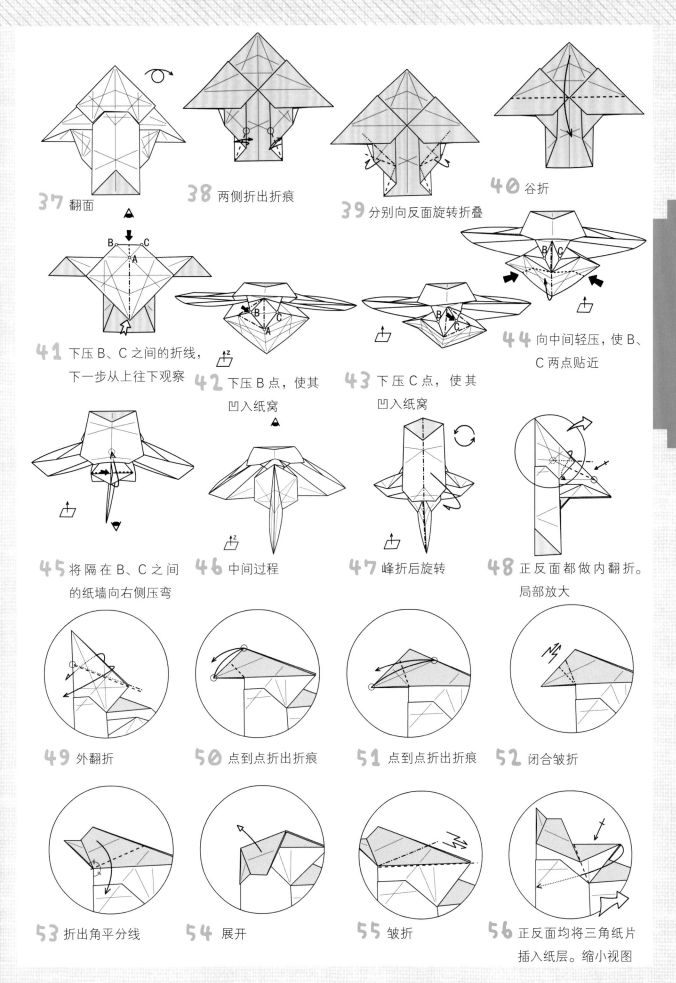

37 翻面

38 两侧折出折痕

39 分别向反面旋转折叠

40 谷折

41 下压B、C之间的折线，下一步从上往下观察

42 下压B点，使其凹入纸窝

43 下压C点，使其凹入纸窝

44 向中间轻压，使B、C两点贴近

45 将隔在B、C之间的纸墙向右侧压弯

46 中间过程

47 峰折后旋转

48 正反面都做内翻折。局部放大

49 外翻折

50 点到点折出折痕

51 点到点折出折痕

52 闭合皱折

53 折出角平分线

54 展开

55 皱折

56 正反面均将三角纸片插入纸层。缩小视图

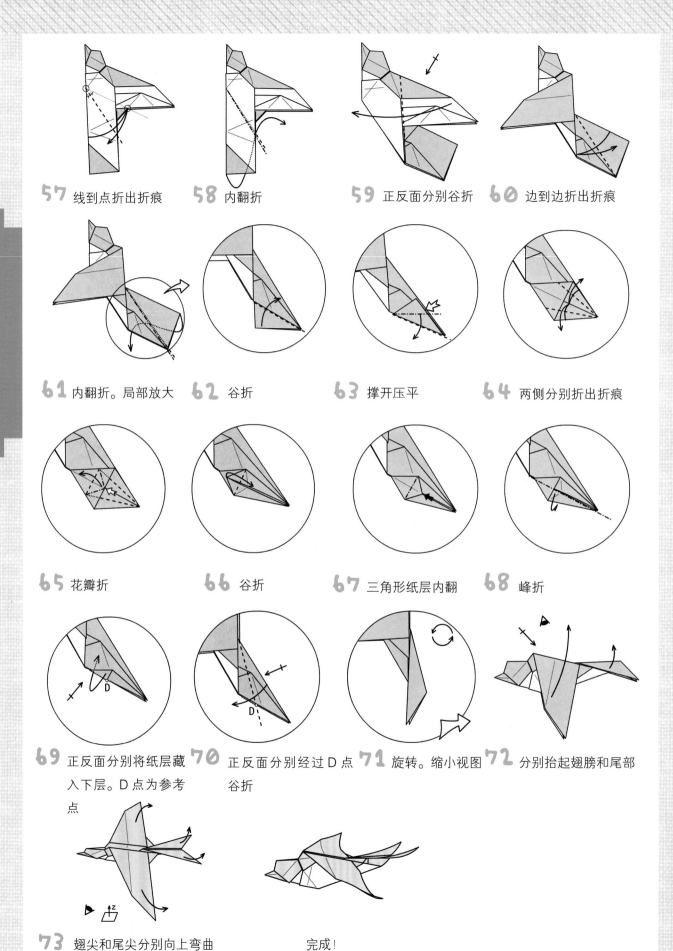

57 线到点折出折痕　　**58** 内翻折　　**59** 正反面分别谷折　　**60** 边到边折出折痕

61 内翻折。局部放大　　**62** 谷折　　**63** 撑开压平　　**64** 两侧分别折出折痕

65 花瓣折　　**66** 谷折　　**67** 三角形纸层内翻　　**68** 峰折

69 正反面分别将纸层藏入下层。D点为参考点　　**70** 正反面分别经过D点谷折　　**71** 旋转。缩小视图　　**72** 分别抬起翅膀和尾部

73 翅尖和尾尖分别向上弯曲　　　　完成！

藏狐

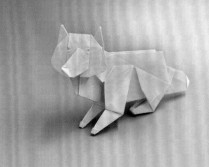

作品难度：★★★
步骤总数：79 步
纸张尺寸：25cm×25cm

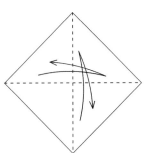

1 折出对角线折痕

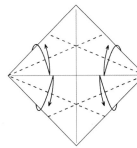

2 折出纸角四等分折痕

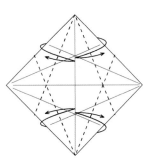

3 折出纸角四等分折痕

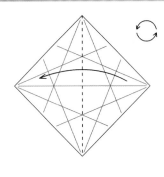

4 谷折后旋转

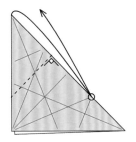

5 点对点折出折痕

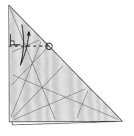

6 过参考点折出垂线
折痕

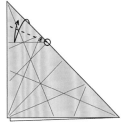

7 边到线折出角平分线
折痕

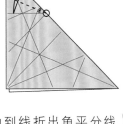

8 过参考点折出垂线折痕

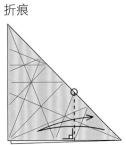

9 点到点折出折痕

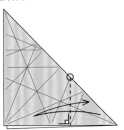

10 过参考点折出垂线
折痕

11 展开并旋转 45°

12 分别过参考点折出折痕

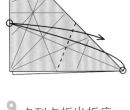

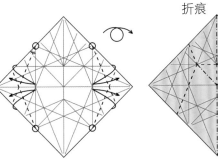

13 边到线分别折出角
平分线折痕后翻面

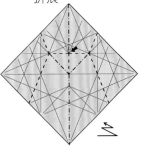

14 沿折线聚合

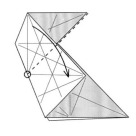

15 谷折

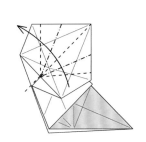

16 沿折线合拢

37

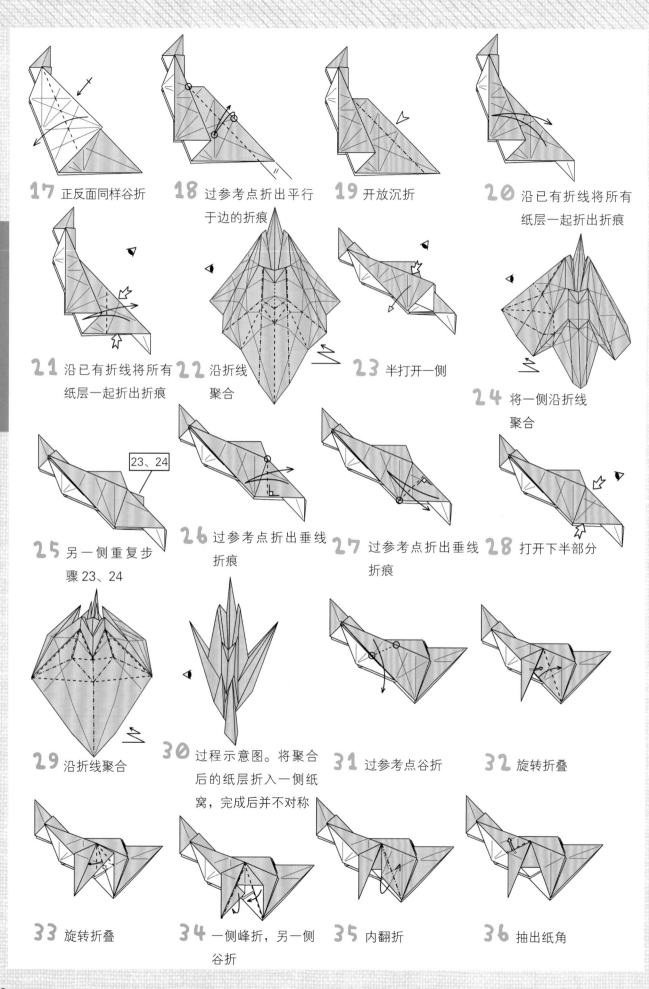

17 正反面同样谷折

18 过参考点折出平行
于边的折痕

19 开放沉折

20 沿已有折线将所有
纸层一起折出折痕

21 沿已有折线将所有
纸层一起折出折痕

22 沿折线
聚合

23 半打开一侧

24 将一侧沿折线
聚合

25 另一侧重复步
骤 23、24

26 过参考点折出垂线
折痕

27 过参考点折出垂线
折痕

28 打开下半部分

29 沿折线聚合

30 过程示意图。将聚合
后的纸层折入一侧纸
窝，完成后并不对称

31 过参考点谷折

32 旋转折叠

33 旋转折叠

34 一侧峰折，另一侧
谷折

35 内翻折

36 抽出纸角

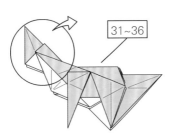

37 另一面重复步骤
31~36。局部放大

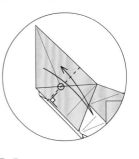

38 两面旋转折叠

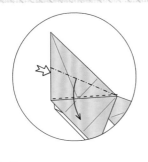

39 过参考点折出垂线
折痕

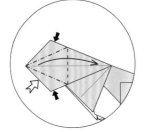

40 撑开压平

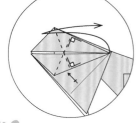

41 花瓣折

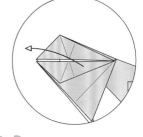

42 分别折出两条垂线
折痕

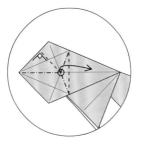

43 展开至步骤 41 的状态

44 小花瓣折

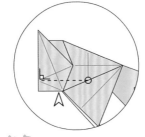

45 开放沉折

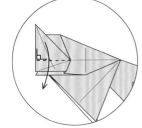

46 纸角谷折

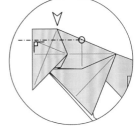

47 开放沉折

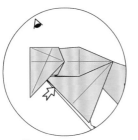

48 将下方撑开

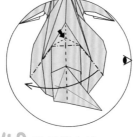

49 按折线合拢

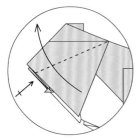

50 两面分别谷折

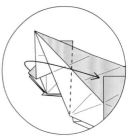

51 谷折

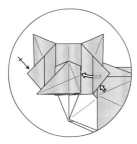

52 两侧分别抽出脸部内锁
的纸层，将其变成开放
性结构，需要参考下一
步效果撑开局部结构

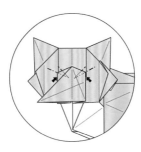

53 内部的小纸角内翻
折，翻出的大小可参
考下一步效果

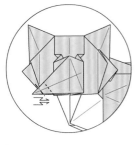

54 皱折

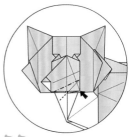

55 内翻折。无参考线，
效果可参考下一步

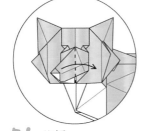

56 谷折

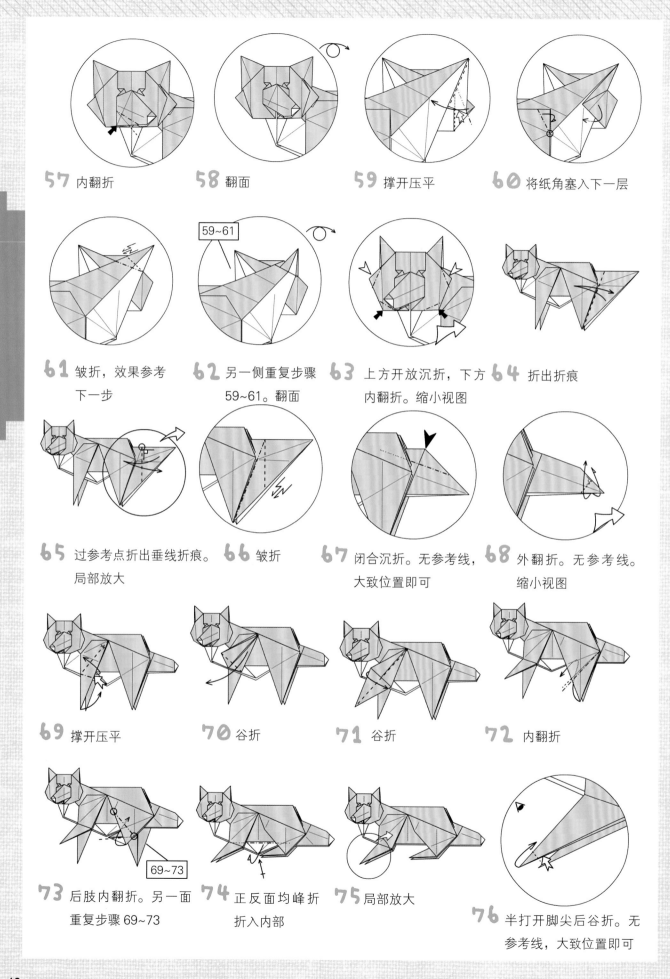

57 内翻折

58 翻面

59 撑开压平

60 将纸角塞入下一层

61 皱折，效果参考下一步

62 另一侧重复步骤59~61。翻面

63 上方开放沉折，下方内翻折。缩小视图

64 折出折痕

65 过参考点折出垂线折痕。局部放大

66 皱折

67 闭合沉折。无参考线，大致位置即可

68 外翻折。无参考线。缩小视图

69 撑开压平

70 谷折

71 谷折

72 内翻折

73 后肢内翻折。另一面重复步骤69~73

74 正反面均峰折折入内部

75 局部放大

76 半打开脚尖后谷折。无参考线，大致位置即可

纯粹折纸·多边形本色

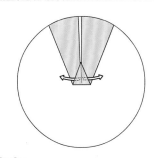 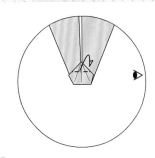 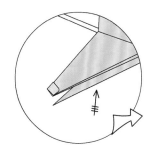

77 抽出内部纸角，参考
下一步效果

78 峰折纸角，然后合拢

79 其他三个脚尖同样操作。
缩小视图

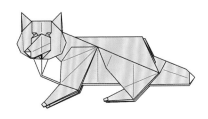

完成！

→ 接第45页

 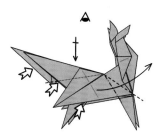

76 两侧分别小角度旋转
折叠，整理平整

77 两侧撑开耳朵。
缩小视图

78 谷折，最中间纸层
形成自锁

79 分别撑开翅膀与
尾部

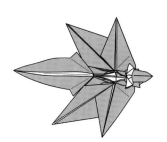 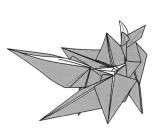

俯视效果

完成！

枫叶狐

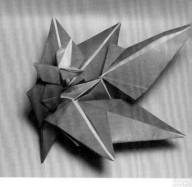

作品难度：★★★

步骤总数：79 步

纸张尺寸：35cm×35cm

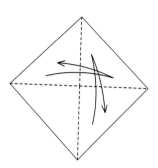

1 折出对角线折痕

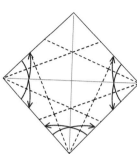

2 折出三个角的四等分折痕

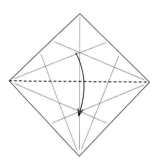

3 谷折

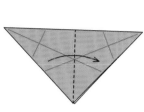

4 谷折

5 过参考点谷折

6 边到边谷折

7 折出三分之一角

8 完全展开

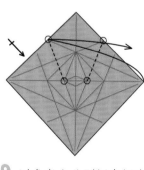

9 过参考点分别折出折痕

10 聚合

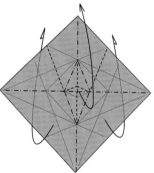

11 不完全地开放沉折

12 中间过程

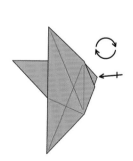

13 反面同样操作后旋转

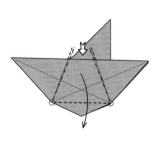

14 左右都撑开压平

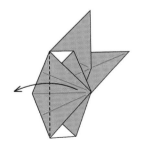

15 谷折

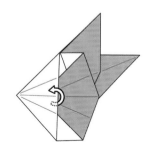

16 内层纸角取出

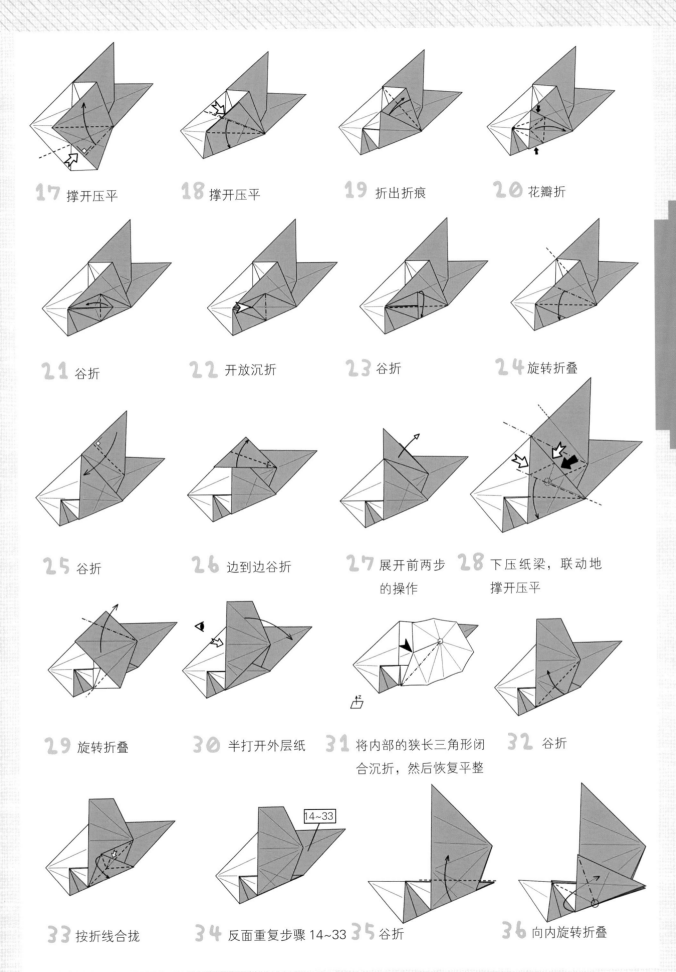

17 撑开压平

18 撑开压平

19 折出折痕

20 花瓣折

21 谷折

22 开放沉折

23 谷折

24 旋转折叠

25 谷折

26 边到边谷折

27 展开前两步的操作

28 下压纸梁，联动地撑开压平

29 旋转折叠

30 半打开外层纸

31 将内部的狭长三角形闭合沉折，然后恢复平整

32 谷折

33 按折线合拢

34 反面重复步骤 14~33

35 谷折

36 向内旋转折叠

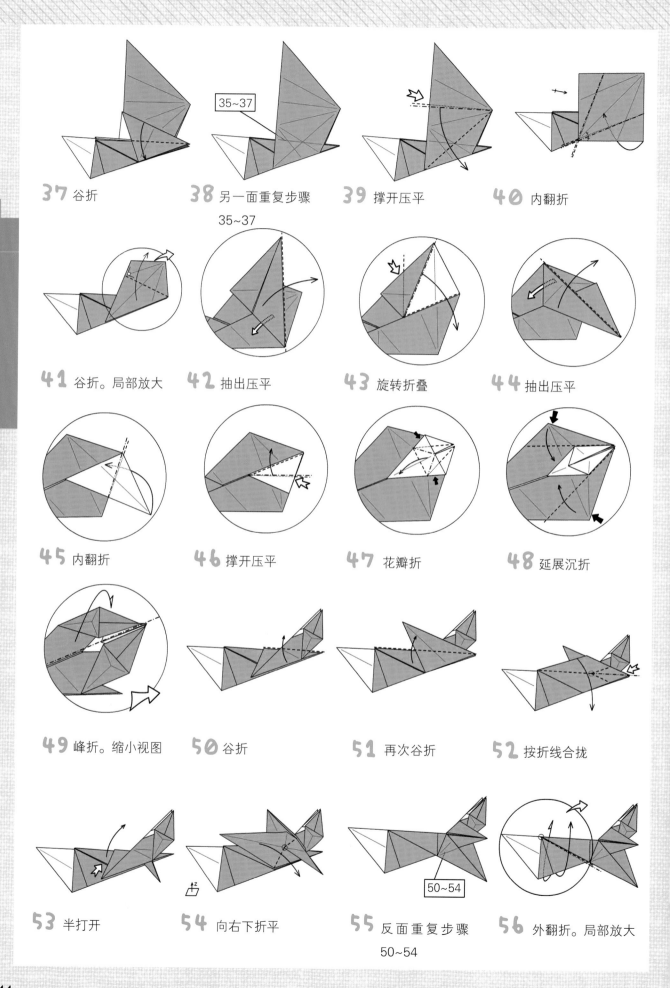

37 谷折

38 另一面重复步骤 35~37

39 撑开压平

40 内翻折

35~37

41 谷折。局部放大

42 抽出压平

43 旋转折叠

44 抽出压平

45 内翻折

46 撑开压平

47 花瓣折

48 延展沉折

49 峰折。缩小视图

50 谷折

51 再次谷折

52 按折线合拢

53 半打开

54 向右下折平

55 反面重复步骤 50~54

56 外翻折。局部放大

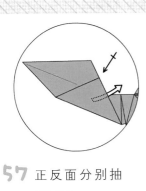

57 正反面分别抽出压平

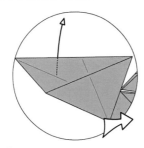

58 局部展开。缩小视图

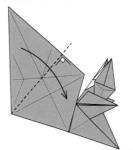

59 谷折

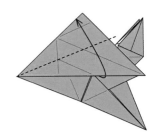

60 边到边谷折

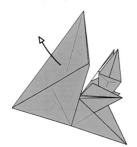

61 展开前两步的操作

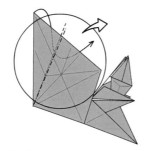

62 内翻折。局部放大

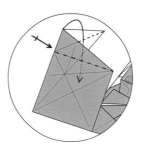

63 正反面分别向内旋转折叠

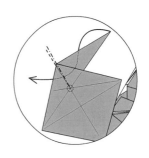

64 内翻折

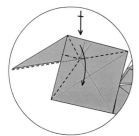

65 正反面分别沿折线合拢

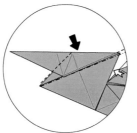

66 下压内翻

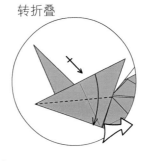

67 正反面分别谷折。缩小视图

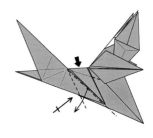

68 正反面分别旋转折叠

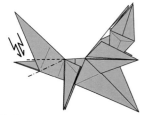

69 皱折

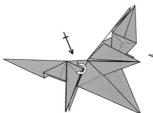

70 正反面分别将内侧纸层取出放在外层

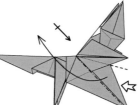

71 正反面分别旋转折叠，恢复侧翼位置

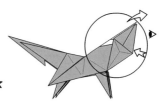

72 局部半打开，从右向左观察内部。局部放大

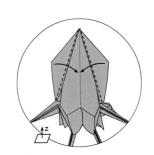

73 两侧分别谷折

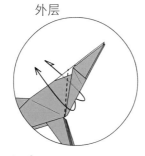

74 外翻折

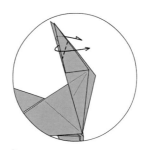

75 外翻折

→ 转第41页

针嘴兽

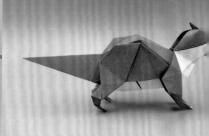

作品难度：★★★

步骤总数：80 步

纸张尺寸：25cm×25cm

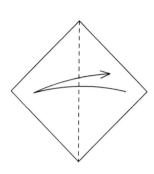

1 折出对角线折痕

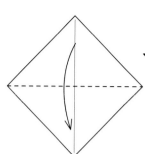

2 谷折

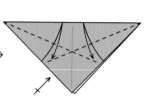

3 两侧分别边到边折出折痕，另一面重复

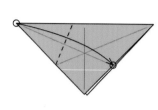

4 点到点谷折

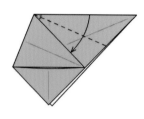

5 边到边谷折

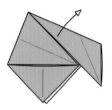

6 展开前两步的操作

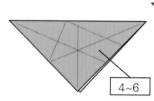

4~6

7 另一侧重复步骤 4~6

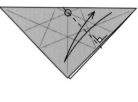

8 过参考点折出垂直于边的折痕

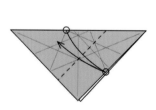

9 点到点折出折痕

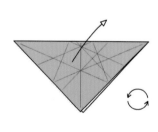

10 展开后逆时针旋转，如下一步所示

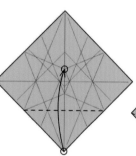

11 点到点谷折

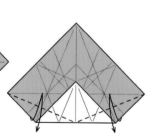

12 两侧分别谷折，折出折痕

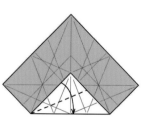

13 边到边谷折

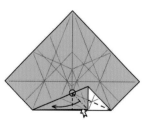

14 撑开压平

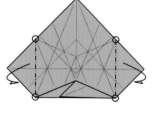

15 两侧分别峰折

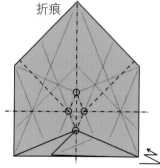

16 沿折线聚合

纯粹折纸·多边形本色

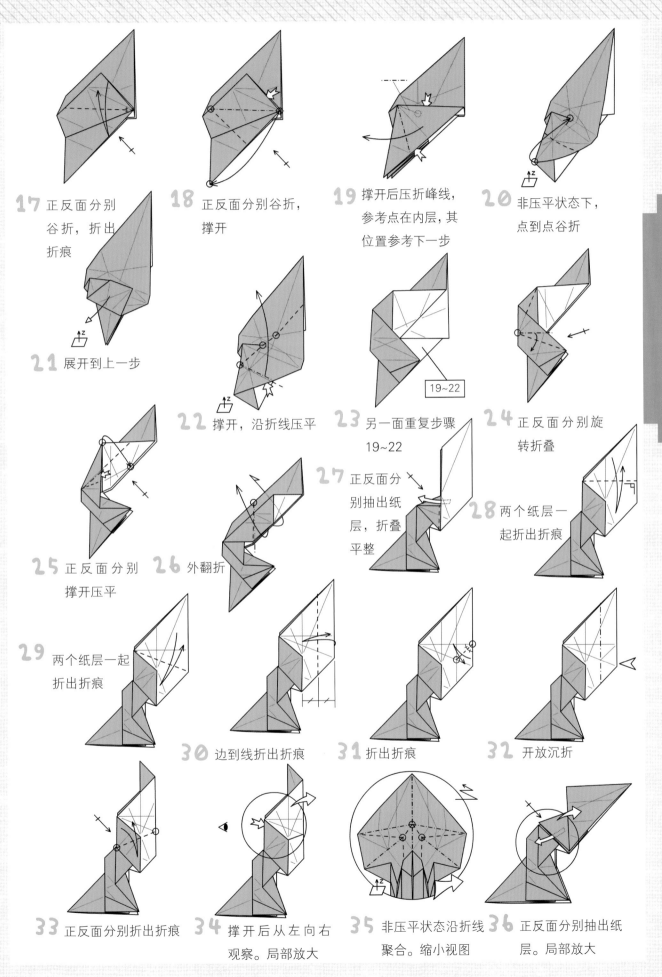

17 正反面分别
谷折，折出
折痕

18 正反面分别谷折，
撑开

19 撑开后压折峰线，
参考点在内层，其
位置参考下一步

20 非压平状态下，
点到点谷折

21 展开到上一步

22 撑开，沿折线压平

23 另一面重复步骤
19~22

24 正反面分别旋
转折叠

25 正反面分别
撑开压平

26 外翻折

27 正反面分
别抽出纸
层，折叠
平整

28 两个纸层一
起折出折痕

29 两个纸层一起
折出折痕

30 边到线折出折痕

31 折出折痕

32 开放沉折

33 正反面分别折出折痕

34 撑开后从左向右
观察。局部放大

35 非压平状态沿折线
聚合。缩小视图

36 正反面分别抽出纸
层。局部放大

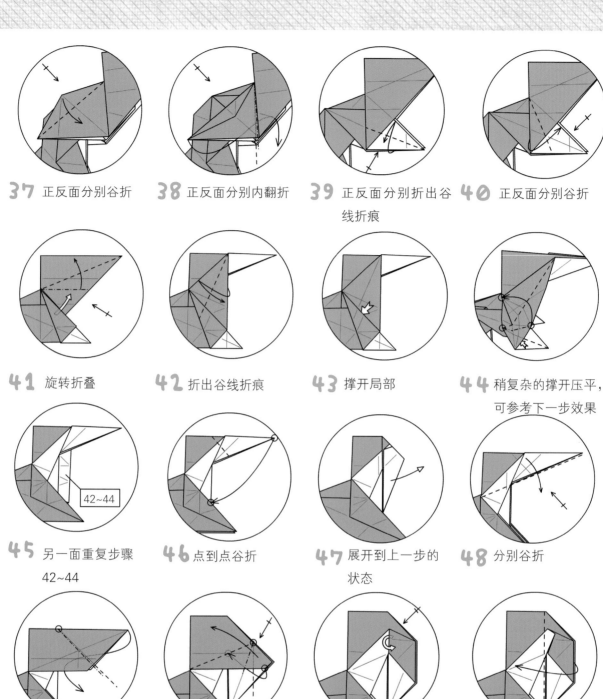

37 正反面分别谷折　　**38** 正反面分别内翻折　　**39** 正反面分别折出谷线折痕　　**40** 正反面分别谷折

41 旋转折叠　　**42** 折出谷线折痕　　**43** 撑开局部　　**44** 稍复杂的撑开压平，可参考下一步效果

45 另一面重复步骤42~44　　**46** 点到点谷折　　**47** 展开到上一步的状态　　**48** 分别谷折

49 内翻折　　**50** 分别旋转折叠　　**51** 分别抽出后叠放至外层　　**52** 谷折

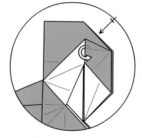
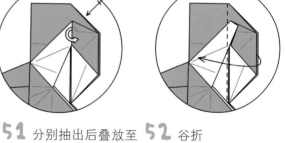
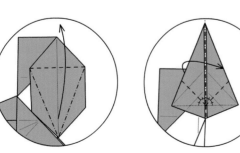
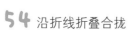
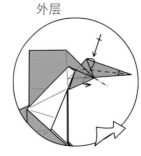
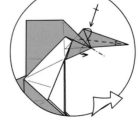

53 花瓣折　　**54** 沿折线折叠合拢　　**55** 分别内翻折，细化嘴部。缩小视图　　**56** 撑开后背部，从左下方观察

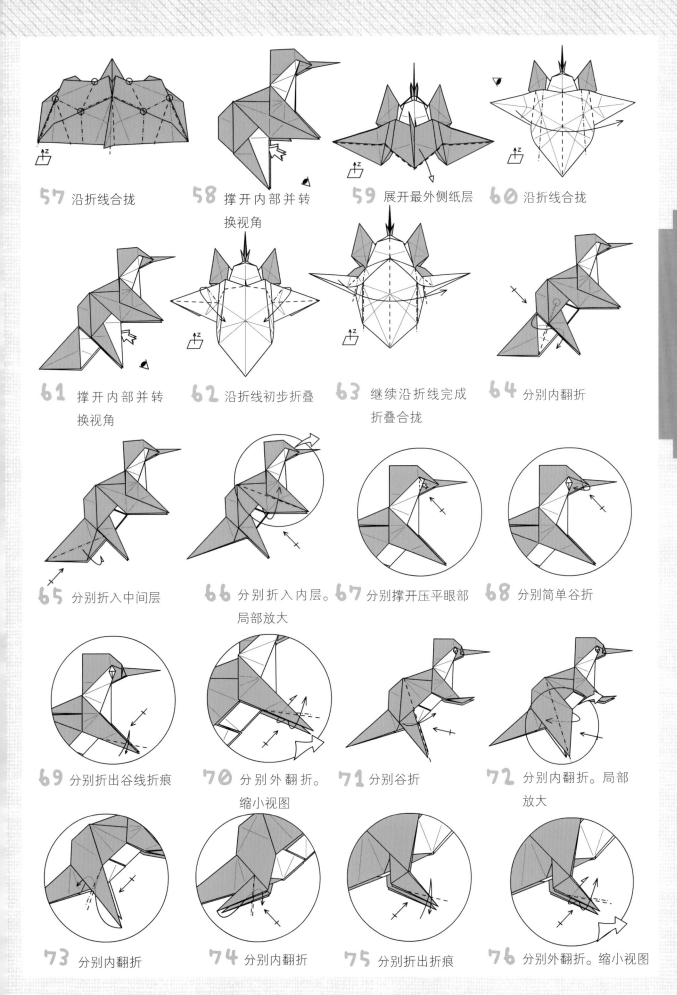

57 沿折线合拢

58 撑开内部并转换视角

59 展开最外侧纸层

60 沿折线合拢

61 撑开内部并转换视角

62 沿折线初步折叠

63 继续沿折线完成折叠合拢

64 分别内翻折

65 分别折入中间层

66 分别折入内层。局部放大

67 分别撑开压平眼部

68 分别简单谷折

69 分别折出谷线折痕

70 分别外翻折。缩小视图

71 分别谷折

72 分别内翻折。局部放大

73 分别内翻折

74 分别内翻折

75 分别折出折痕

76 分别外翻折。缩小视图

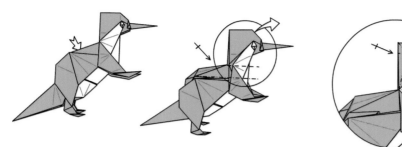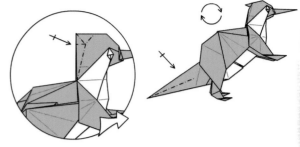

77 撑开背部

78 按折线整理立体造型。局部放大

79 后脑立体化。缩小视图

80 尾部立体化后旋转

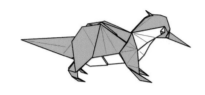

完成！

兔子

作品难度：★★★

步骤总数：82 步

纸张尺寸：20cm×20cm

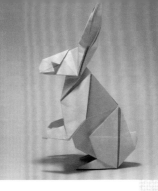

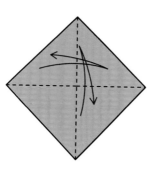

1 折出对角线折痕

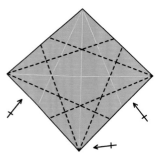

2 折出角平分线折痕

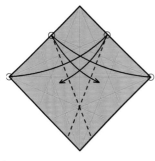

3 其他三处同样处理

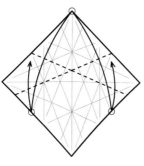

4 点到点折出折痕

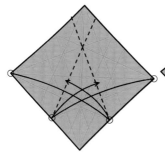

5 点到点折出折痕

6 翻面

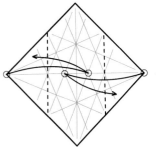

7 点到点折出折痕

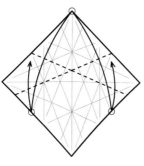

8 点到点折出折痕

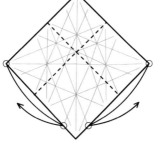

9 点到点折出折痕

10 峰折

11 边到线折出折痕。局部放大

12 点到点折出折痕

13 谷折

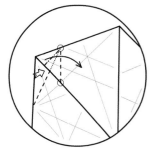

14 撑开压平

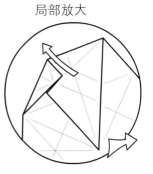

15 还原到步骤10的状态。缩小视图

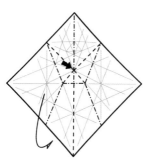

16 沿折线聚合

51

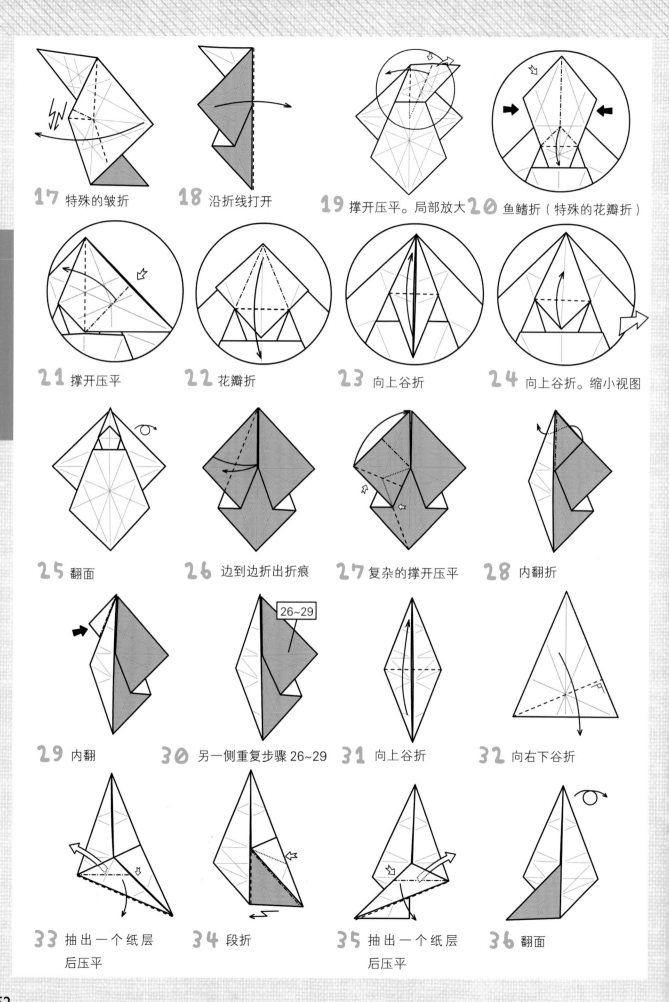

17 特殊的皱折

18 沿折线打开

19 撑开压平。局部放大

20 鱼鳍折（特殊的花瓣折）

21 撑开压平

22 花瓣折

23 向上谷折

24 向上谷折。缩小视图

25 翻面

26 边到边折出折痕

27 复杂的撑开压平

28 内翻折

29 内翻

30 另一侧重复步骤 26~29

31 向上谷折

32 向右下谷折

33 抽出一个纸层后压平

34 段折

35 抽出一个纸层后压平

36 翻面

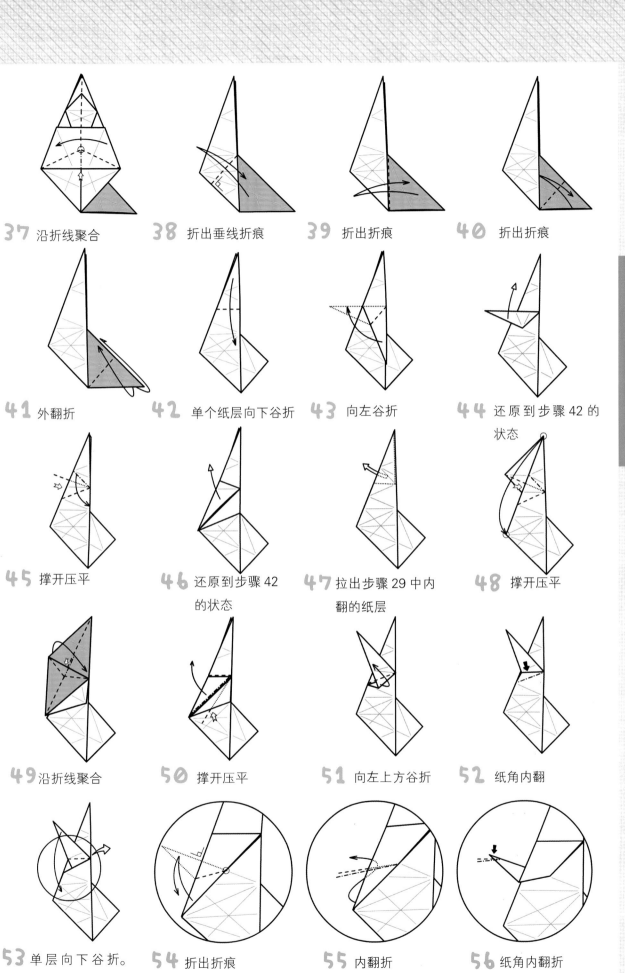

37 沿折线聚合　　**38** 折出垂线折痕　　**39** 折出折痕　　**40** 折出折痕

41 外翻折　　**42** 单个纸层向下谷折　　**43** 向左谷折　　**44** 还原到步骤 42 的
状态

45 撑开压平　　**46** 还原到步骤 42
的状态　　**47** 拉出步骤 29 中内
翻的纸层　　**48** 撑开压平

49 沿折线聚合　　**50** 撑开压平　　**51** 向左上方谷折　　**52** 纸角内翻

53 单层向下谷折。
局部放大　　**54** 折出折痕　　**55** 内翻折　　**56** 纸角内翻折

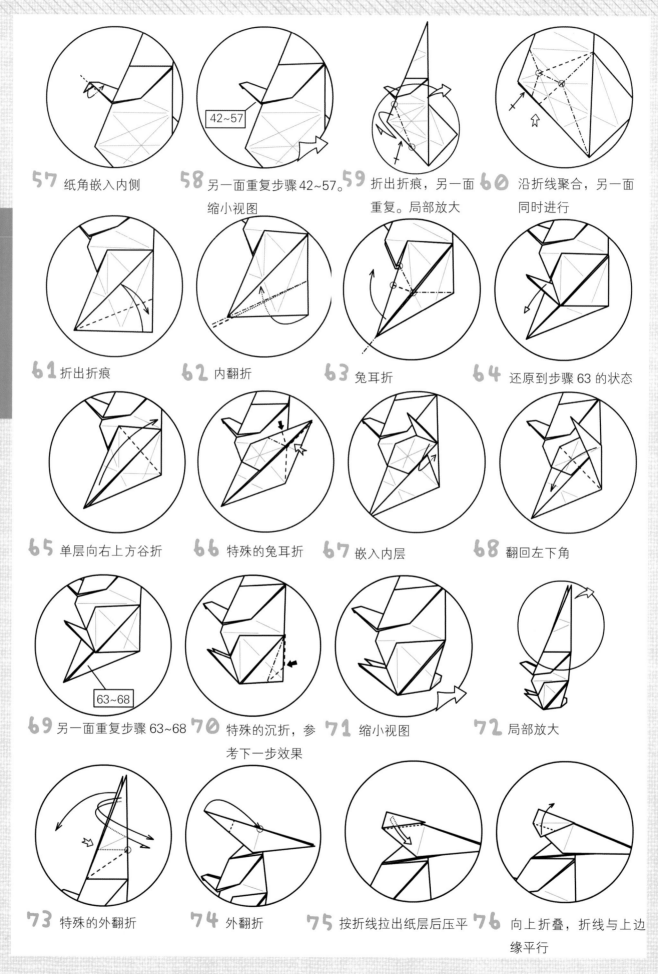

57 纸角嵌入内侧

58 另一面重复步骤42~57。缩小视图

59 折出折痕，另一面重复。局部放大

60 沿折线聚合，另一面同时进行

61 折出折痕

62 内翻折

63 兔耳折

64 还原到步骤63的状态

65 单层向右上方谷折

66 特殊的兔耳折

67 嵌入内层

68 翻回左下角

69 另一面重复步骤63~68

70 特殊的沉折，参考下一步效果

71 缩小视图

72 局部放大

73 特殊的外翻折

74 外翻折

75 按折线拉出纸层后压平

76 向上折叠，折线与上边缘平行

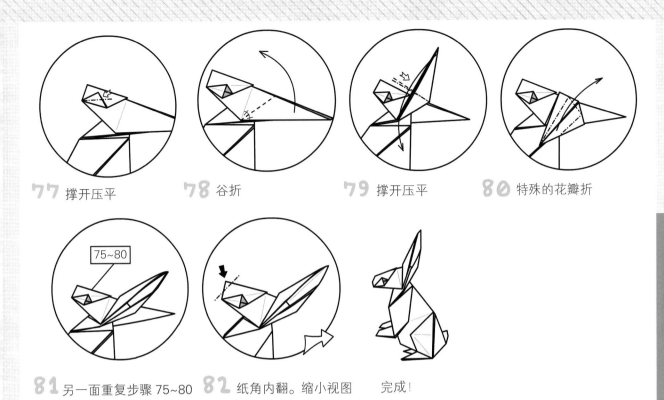

77 撑开压平　　**78** 谷折　　**79** 撑开压平　　**80** 特殊的花瓣折

75~80

81 另一面重复步骤 75~80　　**82** 纸角内翻。缩小视图　　完成！

公牛

作品难度：★★★

步骤总数：85 步

纸张尺寸：20cm×20cm

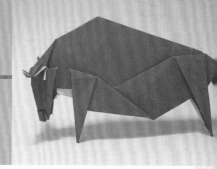

1 折出对角线折痕

2 折出角平分线折痕

3 折出角平分线折痕

4 点到点折出短折痕

5 点到点折出折痕

6 折出角平分线折痕

7 点到点折出折痕

8 另一侧重复步骤 4~7

9 翻面

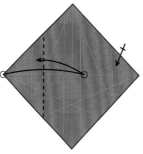

10 点到点折出折痕，另一侧重复

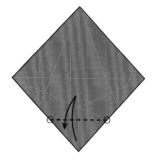

11 折出折痕

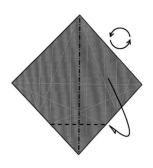

12 峰折后逆时针旋转

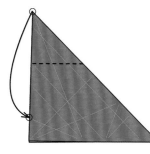

13 点到点谷折

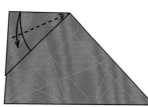

14 折出角平分线折痕

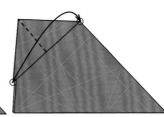

15 点到点谷折

16 点到点谷折

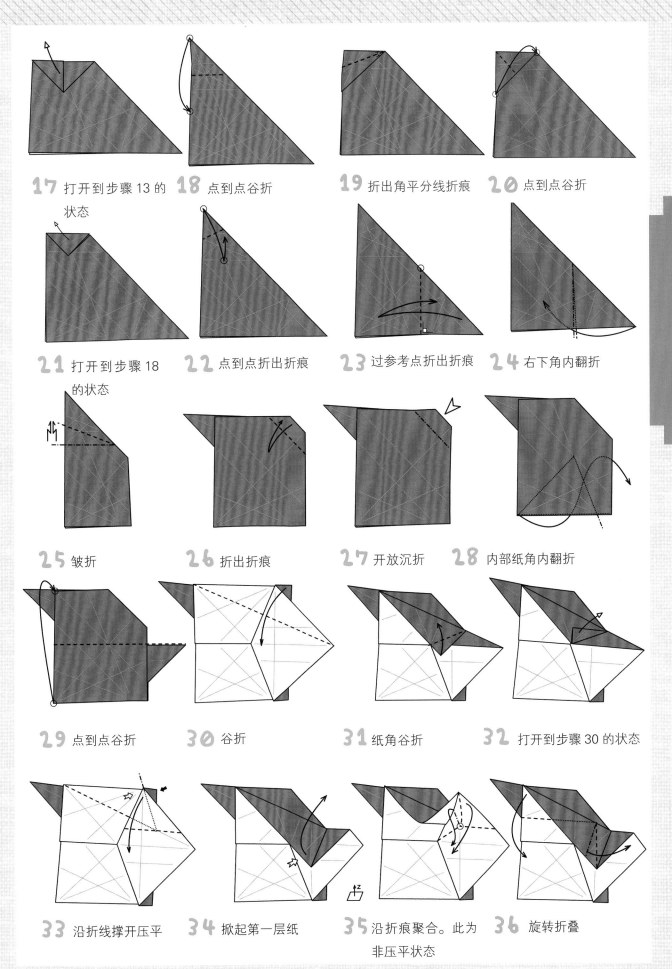

17 打开到步骤 13 的
状态

18 点到点谷折

19 折出角平分线折痕

20 点到点谷折

21 打开到步骤 18
的状态

22 点到点折出折痕

23 过参考点折出折痕

24 右下角内翻折

25 皱折

26 折出折痕

27 开放沉折

28 内部纸角内翻折

29 点到点谷折

30 谷折

31 纸角谷折

32 打开到步骤 30 的状态

33 沿折线撑开压平

34 掀起第一层纸

35 沿折痕聚合。此为
非压平状态

36 旋转折叠

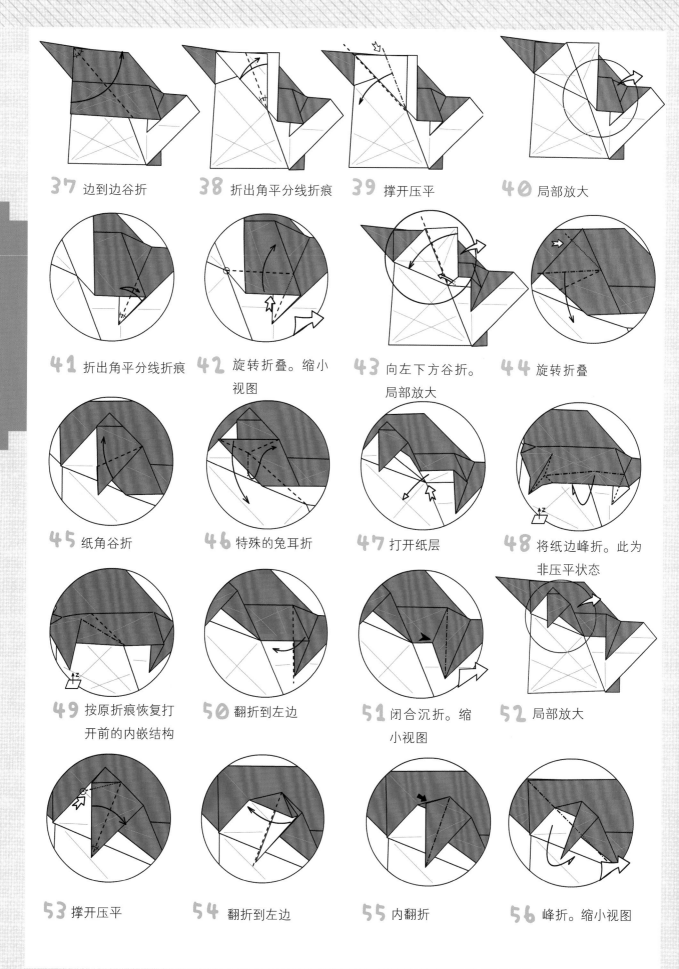

37 边到边谷折

38 折出角平分线折痕

39 撑开压平

40 局部放大

41 折出角平分线折痕

42 旋转折叠。缩小视图

43 向左下方谷折。局部放大

44 旋转折叠

45 纸角谷折

46 特殊的兔耳折

47 打开纸层

48 将纸边峰折。此为非压平状态

49 按原折痕恢复打开前的内嵌结构

50 翻折到左边

51 闭合沉折。缩小视图

52 局部放大

53 撑开压平

54 翻折到左边

55 内翻折

56 峰折。缩小视图

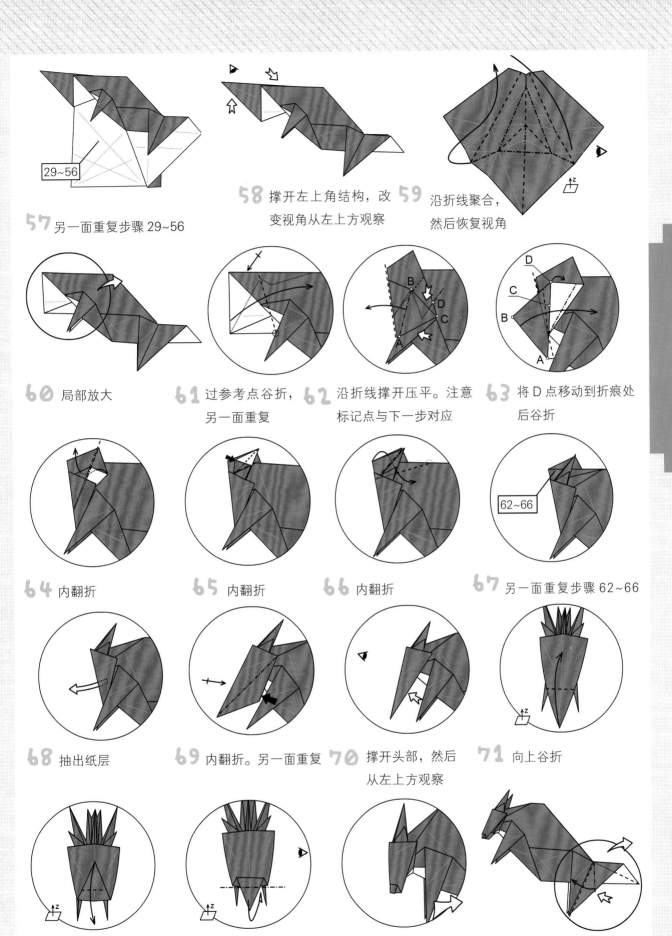

57 另一面重复步骤 29~56

29~56

58 撑开左上角结构，改变视角从左上方观察

59 沿折线聚合，然后恢复视角

60 局部放大

61 过参考点谷折，另一面重复

62 沿折线撑开压平。注意标记点与下一步对应

63 将 D 点移动到折痕处后谷折

62~66

64 内翻折

65 内翻折

66 内翻折

67 另一面重复步骤 62~66

68 抽出纸层

69 内翻折。另一面重复

70 撑开头部，然后从左上方观察

71 向上谷折

72 向下谷折

73 峰折后转换视角

74 缩小视图

75 旋转折叠。局部放大

76 翻入内部

77 另一面重复步骤 75、76

78 折出垂线折痕

79 折出折痕

80 双兔耳折

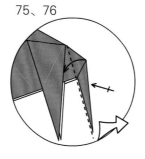

81 向左翻折。另一面重复。缩小视图

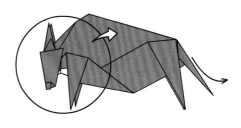

82 将尾巴弯曲。局部放大

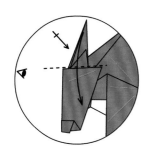

83 将角和耳朵向下谷折，然后从左侧观察

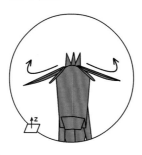

84 将两侧牛角尖向上弯曲

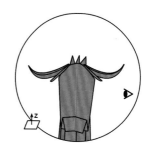

85 恢复视角，缩小视图

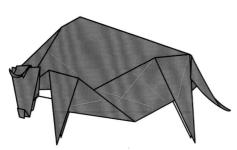

完成！

萌狮

作品难度：★★★

步骤总数：84 步

纸张尺寸：20cm×20cm

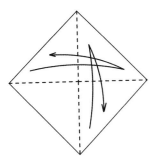

1 折出对角线折痕

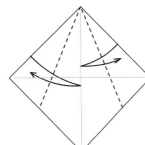

2 折出角平分线折痕

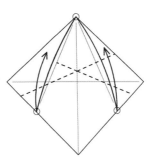

3 点到点折出标记折痕

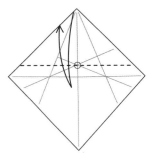

4 过参考点折出折痕

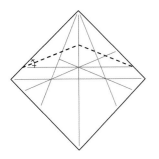

5 折出角平分线折痕

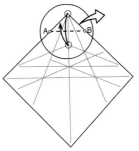

6 点到点折出折痕。
局部放大

7 折出角平分线折痕

8 过参考点折出折痕。
缩小视图

9 折出角平分线折痕

10 点到点折出标记线

11 点到点折出折痕

12 点到点折出折痕

13 边到线折出折痕

14 点到点折出折痕

15 点到点折出折痕

16 点到点折出折痕

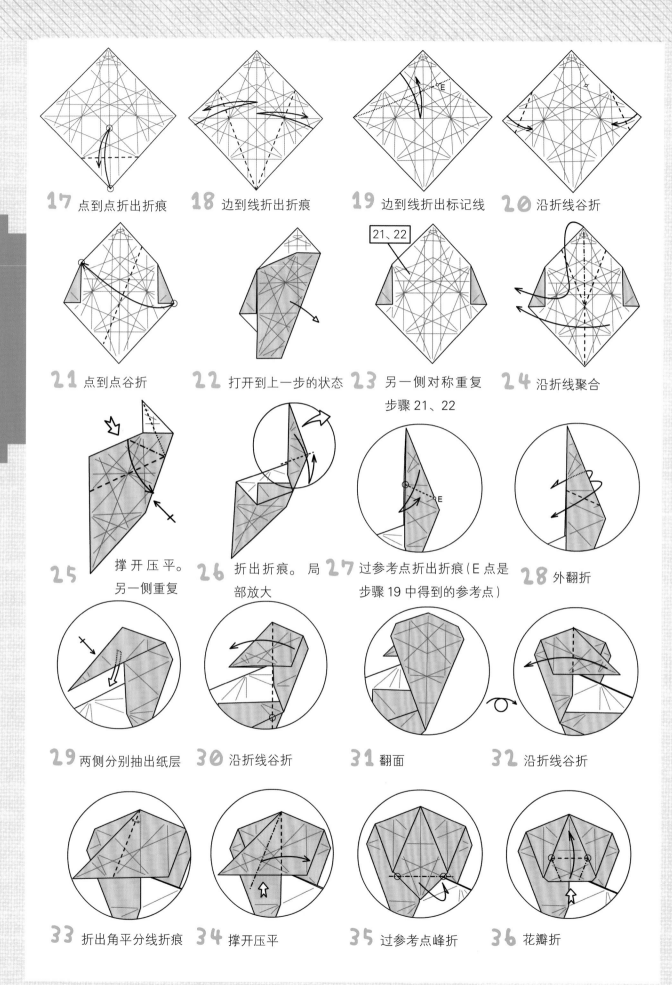

17 点到点折出折痕　　**18** 边到线折出折痕　　**19** 边到线折出标记线　　**20** 沿折线谷折

21 点到点谷折　　**22** 打开到上一步的状态　　**23** 另一侧对称重复步骤 21、22　　**24** 沿折线聚合

25 撑开压平。另一侧重复　　**26** 折出折痕。局部放大　　**27** 过参考点折出折痕（E 点是步骤 19 中得到的参考点）　　**28** 外翻折

29 两侧分别抽出纸层　　**30** 沿折线谷折　　**31** 翻面　　**32** 沿折线谷折

33 折出角平分线折痕　　**34** 撑开压平　　**35** 过参考点峰折　　**36** 花瓣折

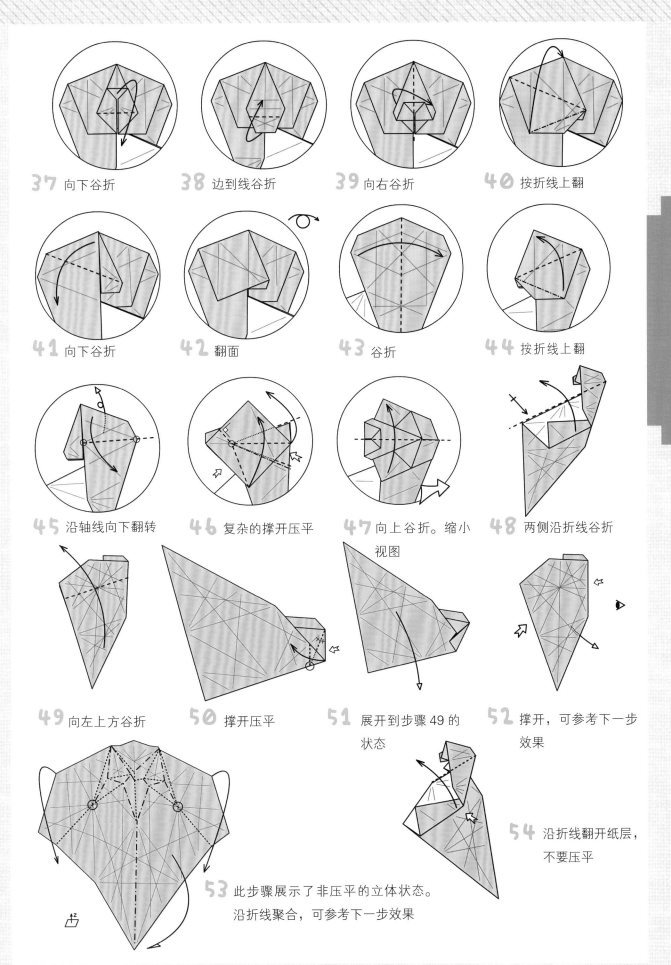

37 向下谷折

38 边到线谷折

39 向右谷折

40 按折线上翻

41 向下谷折

42 翻面

43 谷折

44 按折线上翻

45 沿轴线向下翻转

46 复杂的撑开压平

47 向上谷折。缩小视图

48 两侧沿折线谷折

49 向左上方谷折

50 撑开压平

51 展开到步骤49的状态

52 撑开，可参考下一步效果

53 此步骤展示了非压平的立体状态。沿折线聚合，可参考下一步效果

54 沿折线翻开纸层，不要压平

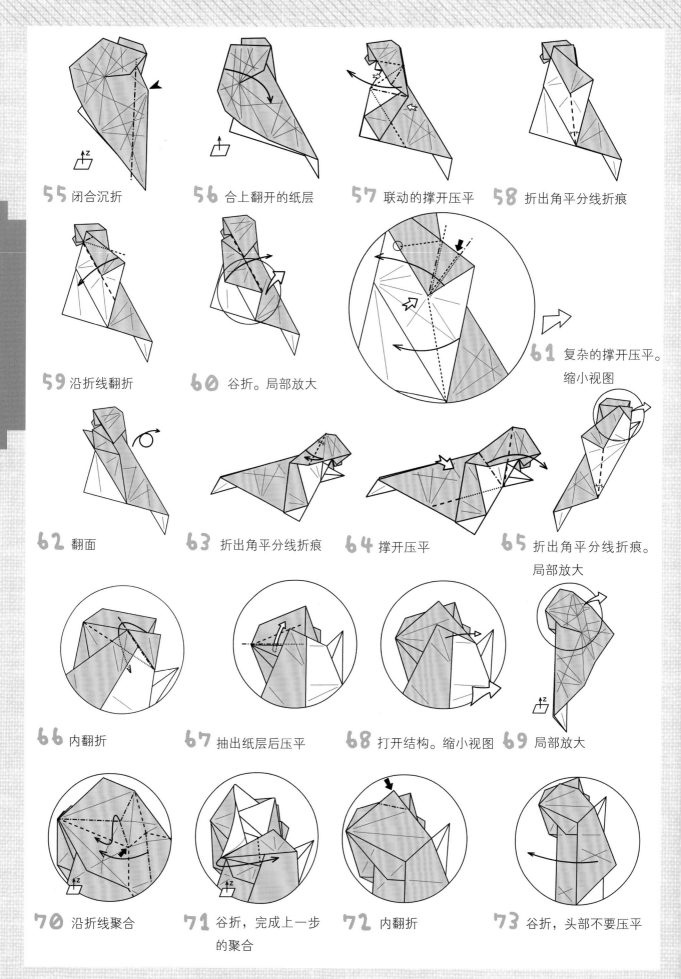

55 闭合沉折

56 合上翻开的纸层

57 联动的撑开压平

58 折出角平分线折痕

59 沿折线翻折

60 谷折。局部放大

61 复杂的撑开压平。缩小视图

62 翻面

63 折出角平分线折痕

64 撑开压平

65 折出角平分线折痕。局部放大

66 内翻折

67 抽出纸层后压平

68 打开结构。缩小视图

69 局部放大

70 沿折线聚合

71 谷折，完成上一步的聚合

72 内翻折

73 谷折，头部不要压平

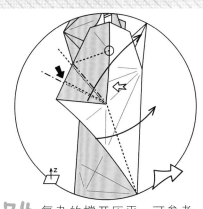

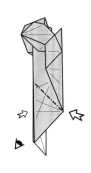

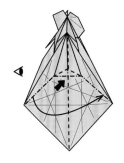

74 复杂的撑开压平，可参考
步骤61。缩小视图

75 撑开结构，转换视角

76 按折线压平

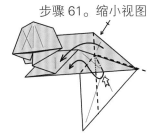

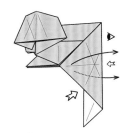

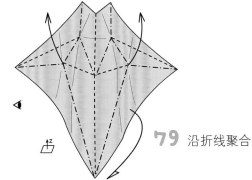

77 按折线撑开压平

78 撑开结构，转换视角

79 沿折线聚合

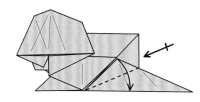

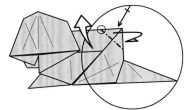

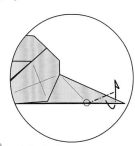

80 两面分别谷折

81 两面分别峰折

82 峰折纸角

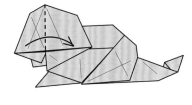

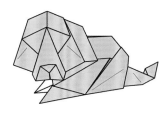

83 撑开压平。缩小视图

84 谷折

完成！

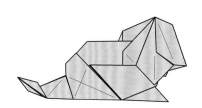

反面效果

奔跑的牛

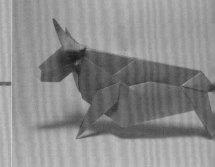

作品难度：★★★

步骤总数：86 步

纸张尺寸：20cm×20cm

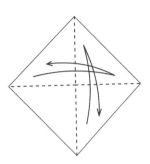

1 折出对角线折痕

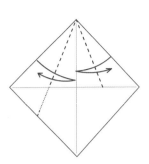

2 两侧折出标记折痕

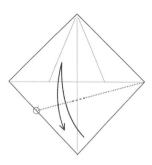

3 过参考点折出短折痕

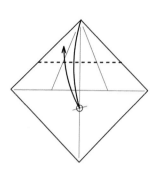

4 点到点折出折痕

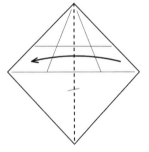

5 谷折

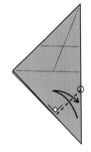

6 过参考点折出折痕

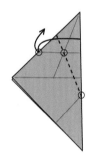

7 过参考点折出折痕

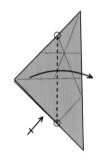

8 两侧分别过参考点谷折

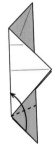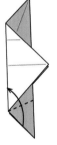

9 边到边谷折

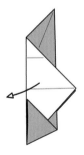

10 展开至步骤 7 的状态

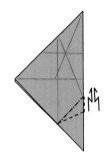

11 皱折

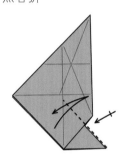

12 折出折痕，另一面重复

13 完全展开

14 谷折

15 点到点折出折痕

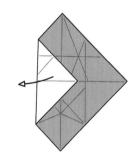

16 展开

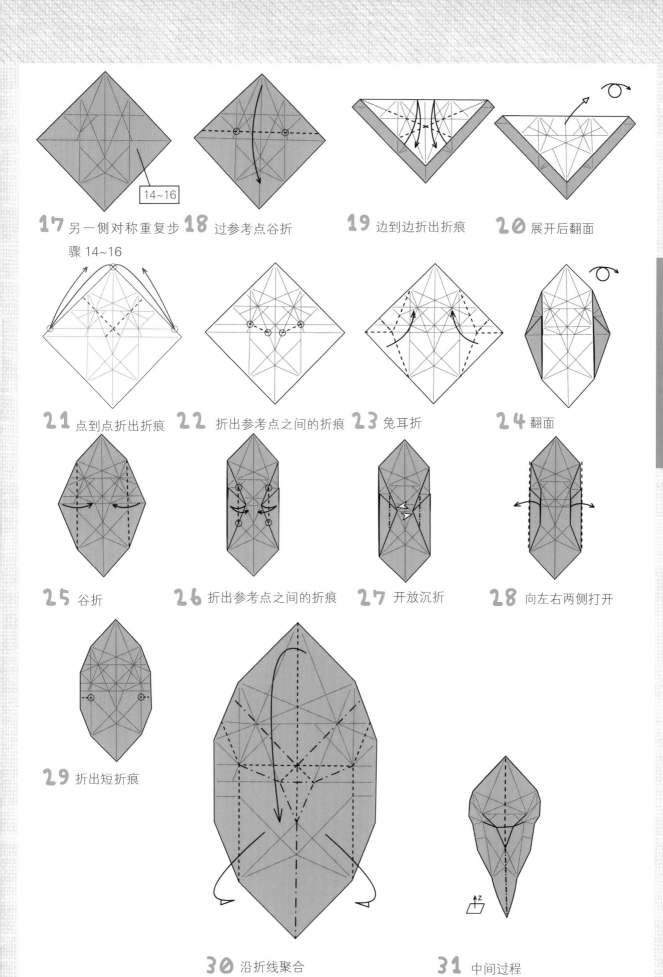

17 另一侧对称重复步 **18** 过参考点谷折　　**19** 边到边折出折痕　　**20** 展开后翻面
骤 14~16

21 点到点折出折痕　**22** 折出参考点之间的折痕　**23** 兔耳折　　**24** 翻面

25 谷折　　**26** 折出参考点之间的折痕　**27** 开放沉折　　**28** 向左右两侧打开

29 折出短折痕

30 沿折线聚合　　　　　　　　**31** 中间过程

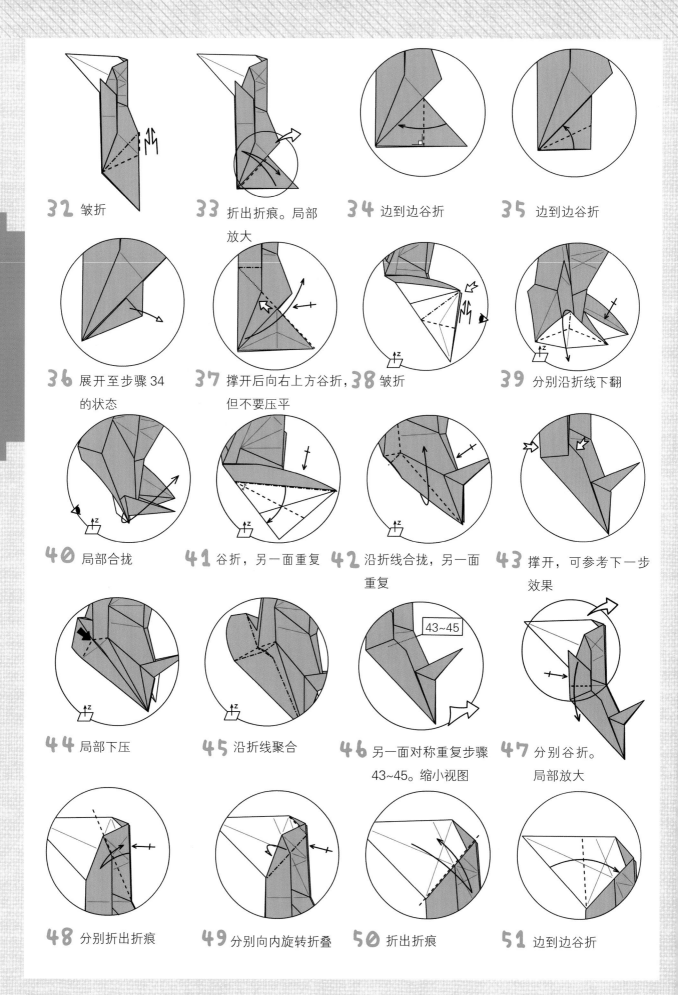

32 皱折

33 折出折痕。局部放大

34 边到边谷折

35 边到边谷折

36 展开至步骤34的状态

37 撑开后向右上方谷折，但不要压平

38 皱折

39 分别沿折线下翻

40 局部合拢

41 谷折，另一面重复

42 沿折线合拢，另一面重复

43 撑开，可参考下一步效果

44 局部下压

45 沿折线聚合

46 另一面对称重复步骤43~45。缩小视图

47 分别谷折。局部放大

48 分别折出折痕

49 分别向内旋转折叠

50 折出折痕

51 边到边谷折

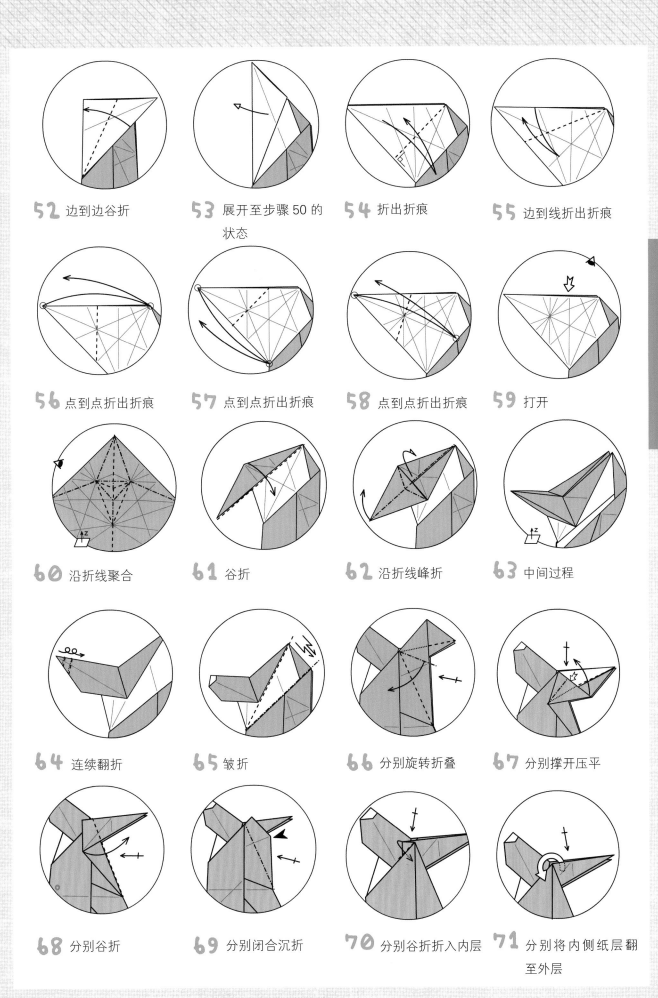

52 边到边谷折

53 展开至步骤 50 的
状态

54 折出折痕

55 边到线折出折痕

56 点到点折出折痕

57 点到点折出折痕

58 点到点折出折痕

59 打开

60 沿折线聚合

61 谷折

62 沿折线峰折

63 中间过程

64 连续翻折

65 皱折

66 分别旋转折叠

67 分别撑开压平

68 分别谷折

69 分别闭合沉折

70 分别谷折折入内层

71 分别将内侧纸层翻
至外层

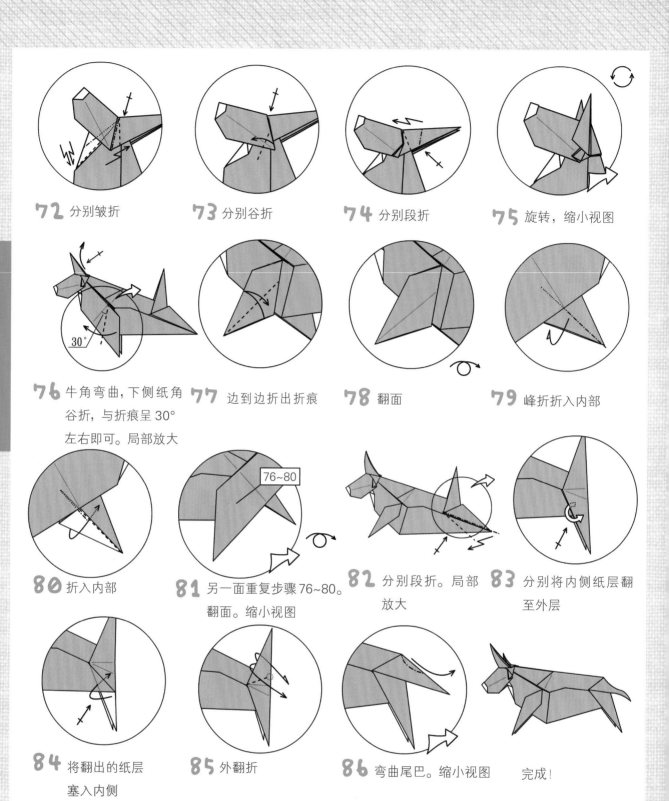

72 分别皱折

73 分别谷折

74 分别段折

75 旋转，缩小视图

76 牛角弯曲，下侧纸角谷折，与折痕呈30°左右即可。局部放大

77 边到边折出折痕

78 翻面

79 峰折折入内部

80 折入内部

81 另一面重复步骤76~80。翻面。缩小视图

82 分别段折。局部放大

83 分别将内侧纸层翻至外层

84 将翻出的纸层塞入内侧

85 外翻折

86 弯曲尾巴。缩小视图

完成！

小羊

作品难度：★★★

步骤总数：86 步

纸张尺寸：20cm×20cm

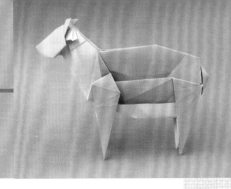

1 折出对角线折痕后翻面

2 边到线折出折痕

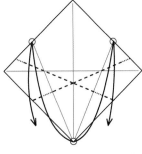

3 点到点折出折痕。折线上的点状线部分将出现在作品表面，可以轻折

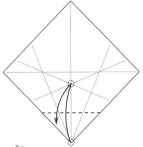

4 点到点折出折痕

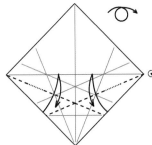

5 边到线折出折痕后翻面

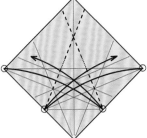

6 点到点折出折痕

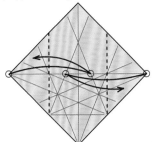

7 点到点折出折痕

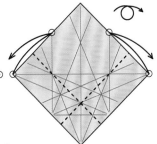

8 点到点折出折痕后翻面

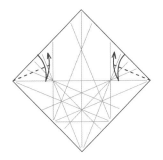

9 边到线折出折痕

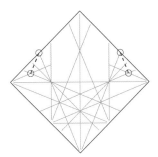

10 折出参考点之间的折痕

11 折出参考点之间的折痕

12 峰折后旋转

13 过参考点折出折痕

14 点到点折出折痕

15 点到点折出折痕

16 点到点折出折痕

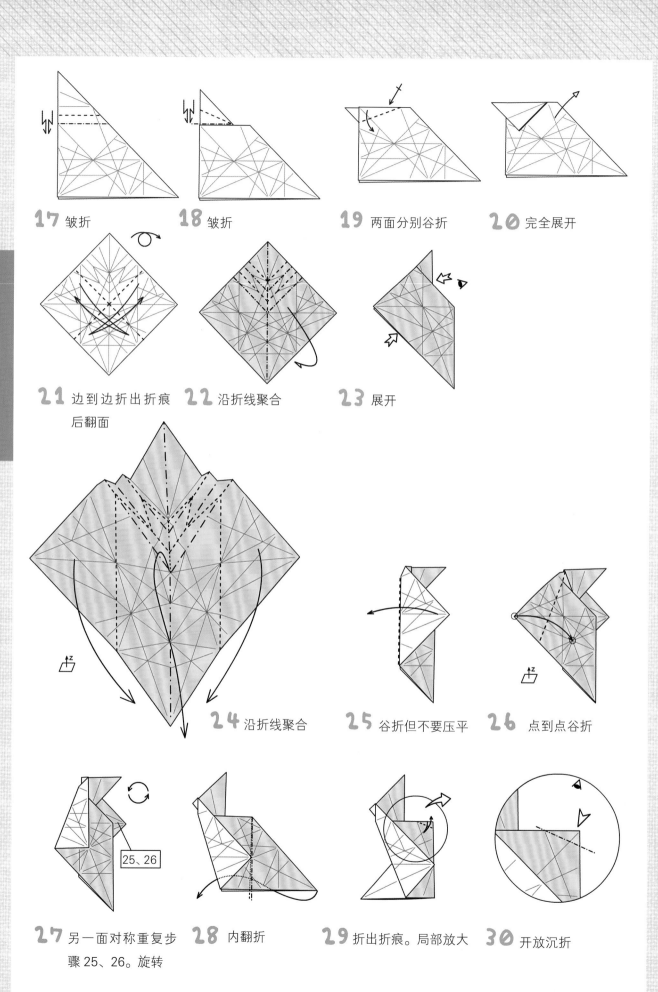

17 皱折

18 皱折

19 两面分别谷折

20 完全展开

21 边到边折出折痕后翻面

22 沿折线聚合

23 展开

24 沿折线聚合

25 谷折但不要压平

26 点到点谷折

27 另一面对称重复步骤25、26。旋转

28 内翻折

29 折出折痕。局部放大

30 开放沉折

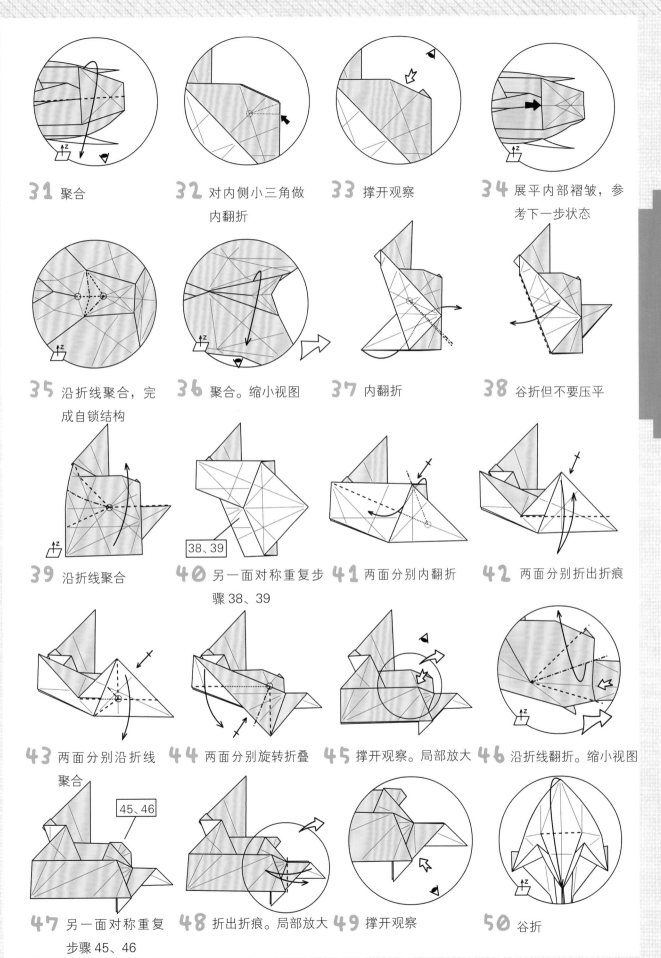

31 聚合

32 对内侧小三角做内翻折

33 撑开观察

34 展平内部褶皱，参考下一步状态

35 沿折线聚合，完成自锁结构

36 聚合。缩小视图

37 内翻折

38 谷折但不要压平

39 沿折线聚合

40 另一面对称重复步骤38、39

41 两面分别内翻折

42 两面分别折出折痕

43 两面分别沿折线聚合

44 两面分别旋转折叠

45 撑开观察。局部放大

46 沿折线翻折。缩小视图

47 另一面对称重复步骤45、46

48 折出折痕。局部放大

49 撑开观察

50 谷折

73

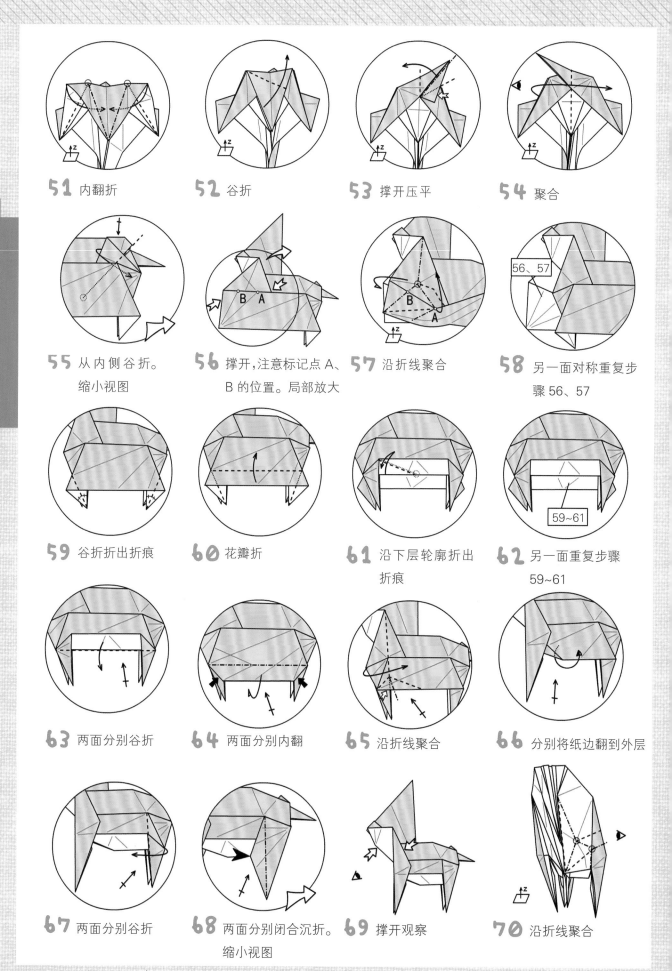

51 内翻折

52 谷折

53 撑开压平

54 聚合

55 从内侧谷折。缩小视图

56 撑开,注意标记点 A、B 的位置。局部放大

57 沿折线聚合

58 另一面对称重复步骤 56、57

59 谷折折出折痕

60 花瓣折

61 沿下层轮廓折出折痕

62 另一面重复步骤 59~61

63 两面分别谷折

64 两面分别内翻

65 沿折线聚合

66 分别将纸边翻到外层

67 两面分别谷折

68 两面分别闭合沉折。缩小视图

69 撑开观察

70 沿折线聚合

71 另一面对称重复步骤69、70

72 两面分别折出折痕。局部放大

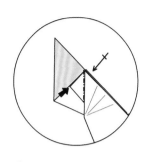

73 两面分别内翻折

74 两面分别谷折

75 特殊的皱折

76 掀开观察

77 点到线折出折痕

78 局部撑开压平

79 将纸角塞入内层

80 聚合

81 另一面对称重复步骤76~80

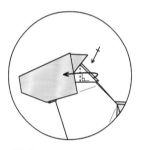

82 两面分别谷折

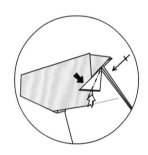

83 两面分别撑开压平

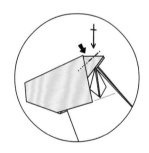

84 两面分别局部内翻折

85 完成后缩小视图

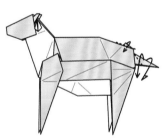

86 尾巴外翻折，背、臀部小三角折入内侧

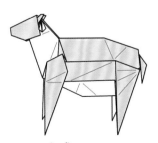

完成！

罗非鱼

作品难度：★★★

步骤总数：87 步

纸张尺寸：20cm×20cm

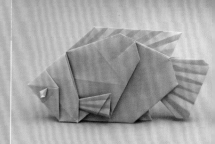

纯粹折纸·多边形本色

1 折出对角线折痕

2 点到点折出短折痕

3 点到点折出短折痕

4 过两参考点折出短折痕

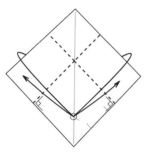

5 边到点折出折痕

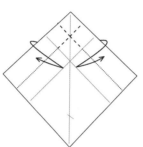

6 边到线折出短折痕

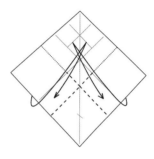

7 边到线折出短折痕

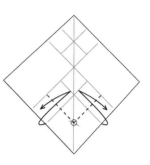

8 边到线折出短折痕

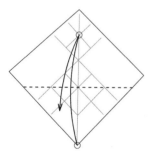

9 点到点折出折痕

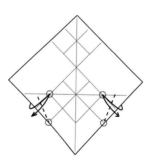

10 边到点折出折痕

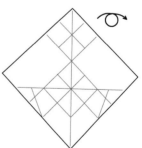

11 翻面

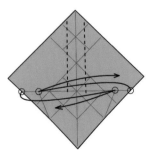

12 点到点折出部分折痕

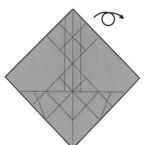

13 翻面

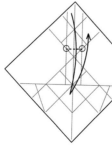

14 折出两参考点之间的折痕

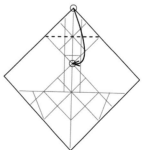

15 点到点谷折

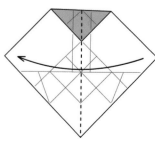

16 谷折

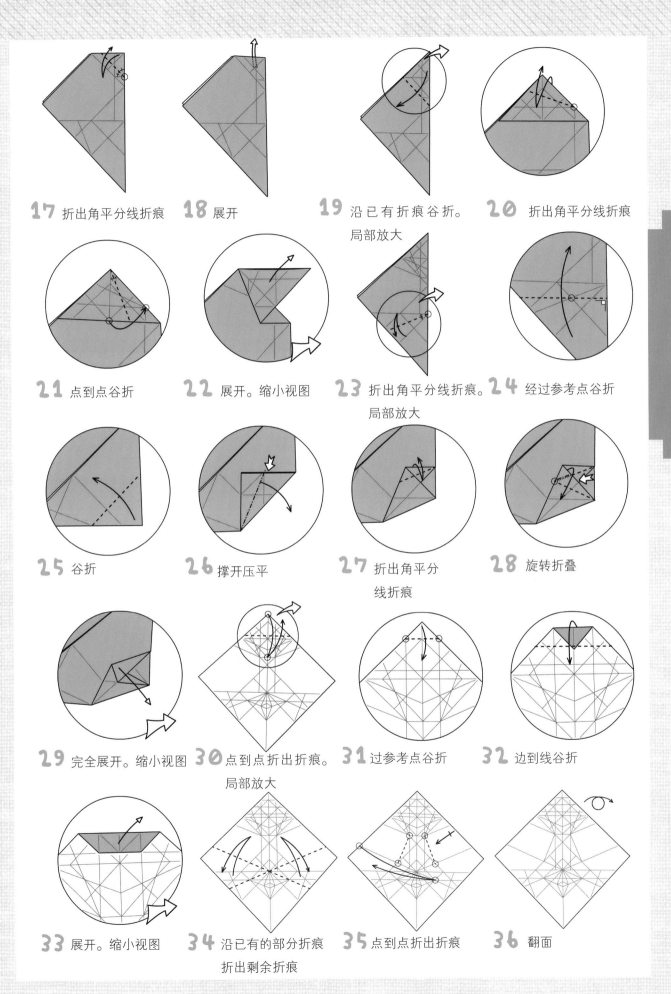

17 折出角平分线折痕　　**18** 展开　　　　**19** 沿已有折痕谷折。　**20** 折出角平分线折痕

局部放大

21 点到点谷折　　**22** 展开。缩小视图　**23** 折出角平分线折痕。　**24** 经过参考点谷折

局部放大

25 谷折　　　　　**26** 撑开压平　　　**27** 折出角平分　　**28** 旋转折叠

线折痕

29 完全展开。缩小视图　**30** 点到点折出折痕。　**31** 过参考点谷折　**32** 边到线谷折

局部放大

33 展开。缩小视图　**34** 沿已有的部分折痕　**35** 点到点折出折痕　**36** 翻面

折出剩余折痕

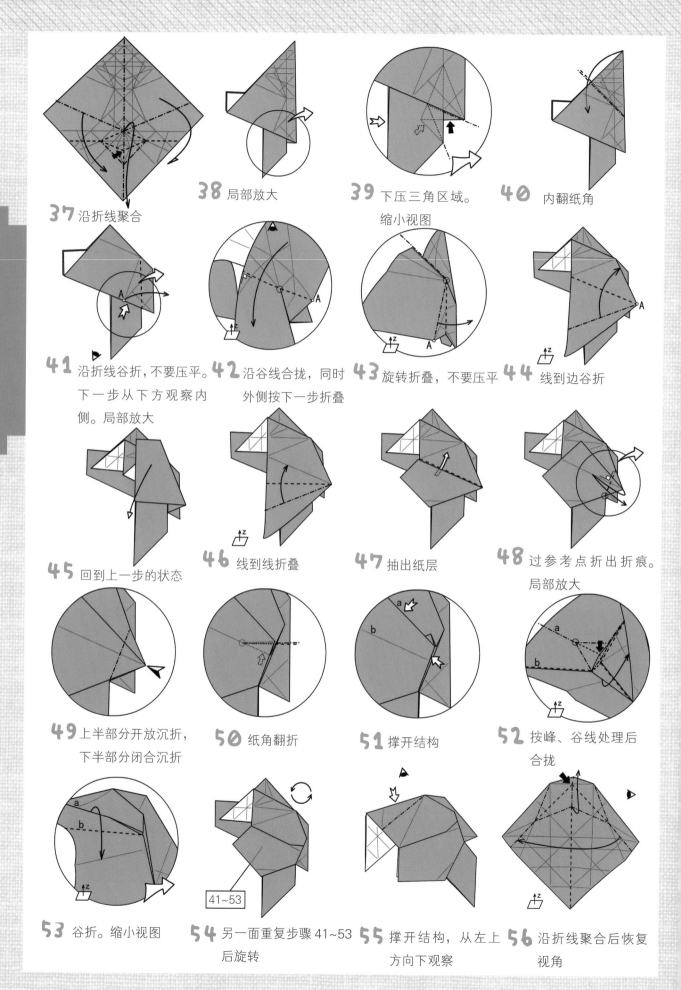

37 沿折线聚合

38 局部放大

39 下压三角区域。

40 内翻纸角

缩小视图

41 沿折线谷折，不要压平。下一步从下方观察内侧。局部放大

42 沿谷线合拢，同时外侧按下一步折叠

43 旋转折叠，不要压平

44 线到边谷折

45 回到上一步的状态

46 线到线折叠

47 抽出纸层

48 过参考点折出折痕。局部放大

49 上半部分开放沉折，下半部分闭合沉折

50 纸角翻折

51 撑开结构

52 按峰、谷线处理后合拢

53 谷折。缩小视图

54 另一面重复步骤41~53后旋转

41~53

55 撑开结构，从左上方向下观察

56 沿折线聚合后恢复视角

纯粹折纸·多边形本色

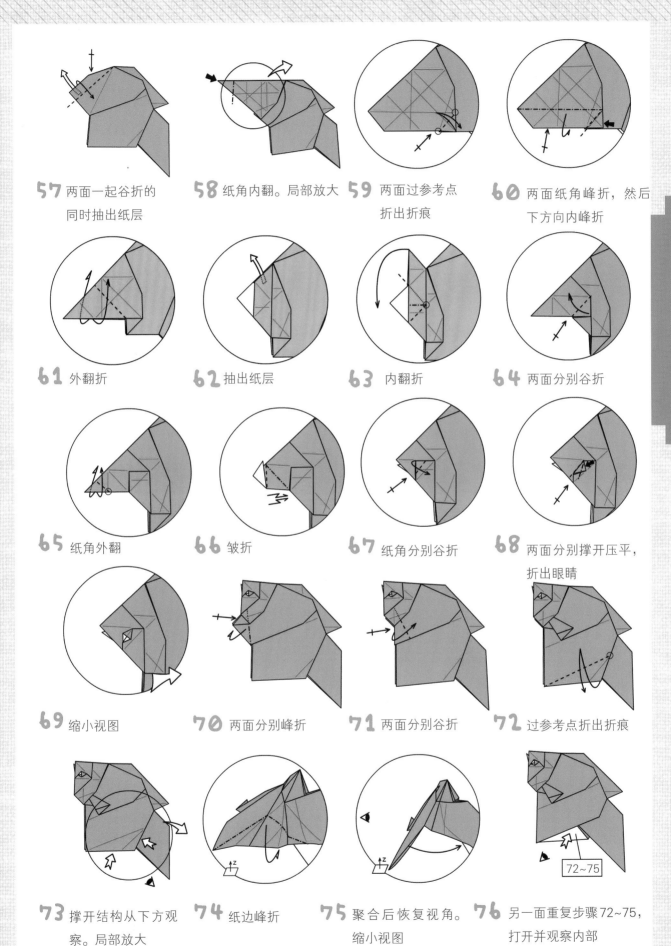

57 两面一起谷折的同时抽出纸层

58 纸角内翻。局部放大

59 两面过参考点折出折痕

60 两面纸角峰折，然后下方向内峰折

61 外翻折

62 抽出纸层

63 内翻折

64 两面分别谷折

65 纸角外翻

66 皱折

67 纸角分别谷折

68 两面分别撑开压平，折出眼睛

69 缩小视图

70 两面分别峰折

71 两面分别谷折

72 过参考点折出折痕

73 撑开结构从下方观察。局部放大

74 纸边峰折

75 聚合后恢复视角。缩小视图

76 另一面重复步骤72~75，打开并观察内部

72~75

77 分别谷折

78 聚合后恢复视角

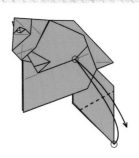

79 点到点折出折痕

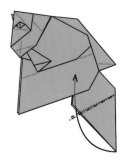

80 内翻折

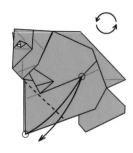

81 点到点折出折痕后
旋转

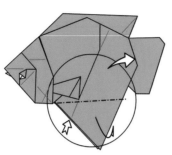

82 峰折后观察内侧。
局部放大

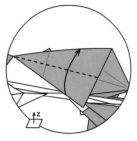

83 边到边谷折

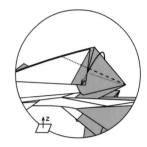

84 谷折

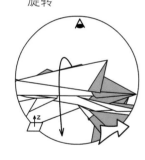

85 聚合后恢复视角。
缩小视图

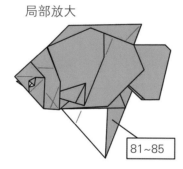

81~85

86 另一面重复步骤81~85

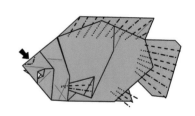

87 对鱼鳍和头部做简单整形

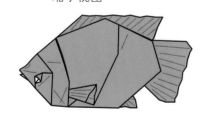

完成!

纯粹折纸·多边形本色

80

小胖鼠

作品难度：★★★

步骤总数：88 步

纸张尺寸：20cm×20cm

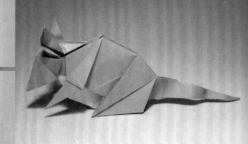

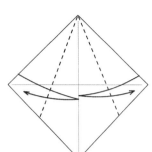

1 折出对角线折痕

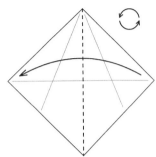

2 折出角平分线折痕

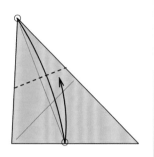

3 谷折后逆时针旋转 45°

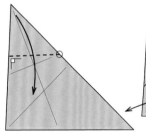

4 点到点折出折痕

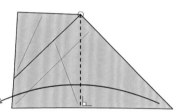

5 向下谷折

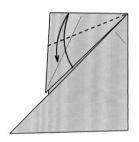

6 向左谷折

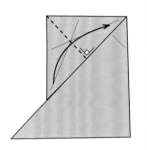

7 边到边折出折痕

8 向右上谷折

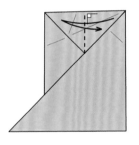

9 折出垂线折痕

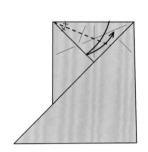

10 边到边折出折痕

11 打开到步骤 5 的状态

12 局部放大

13 点到点谷折

14 边到边谷折

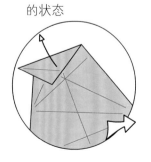

15 打开到步骤 12 的状态。缩小视图

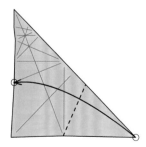

16 点到点谷折

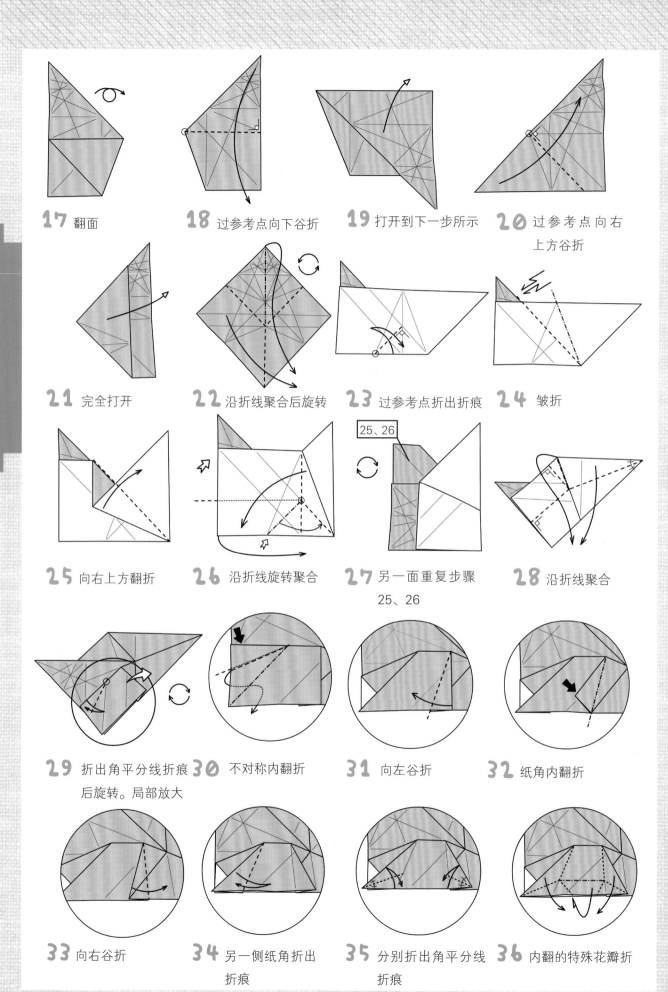

17 翻面

18 过参考点向下谷折

19 打开到下一步所示

20 过参考点向右上方谷折

21 完全打开

22 沿折线聚合后旋转

23 过参考点折出折痕

24 皱折

25 向右上方翻折

26 沿折线旋转聚合

27 另一面重复步骤25、26

28 沿折线聚合

29 折出角平分线折痕后旋转。局部放大

30 不对称内翻折

31 向左谷折

32 纸角内翻折

33 向右谷折

34 另一侧纸角折出折痕

35 分别折出角平分线折痕

36 内翻的特殊花瓣折

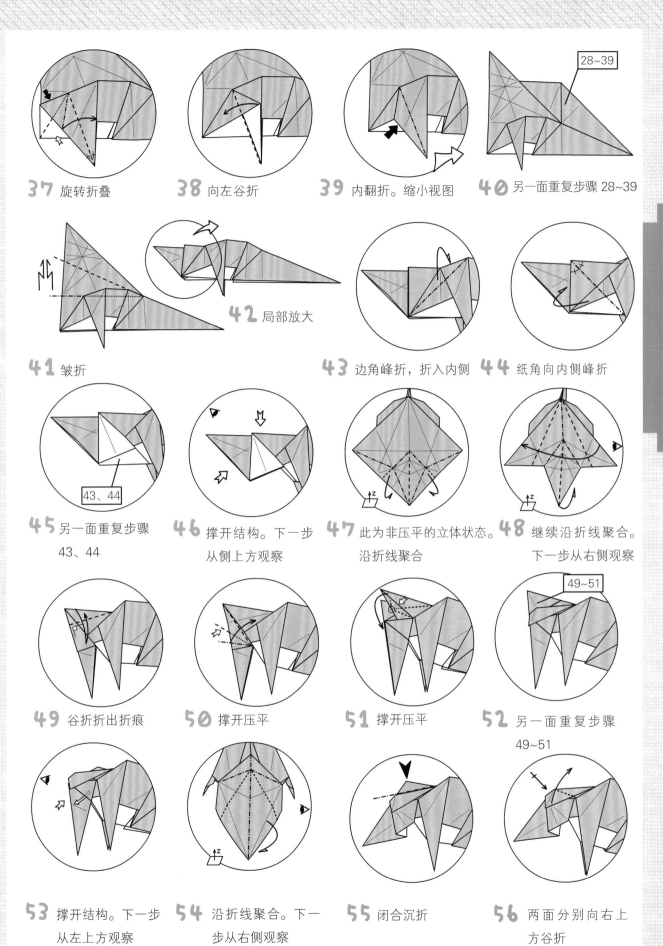

37 旋转折叠

38 向左谷折

39 内翻折。缩小视图

40 另一面重复步骤28~39

28~39

42 局部放大

41 皱折

43 边角峰折，折入内侧

44 纸角向内侧峰折

43、44

45 另一面重复步骤 43、44

46 撑开结构。下一步从侧上方观察

47 此为非压平的立体状态。沿折线聚合

48 继续沿折线聚合。下一步从右侧观察

49 谷折折出折痕

50 撑开压平

51 撑开压平

49~51

52 另一面重复步骤 49~51

53 撑开结构。下一步从左上方观察

54 沿折线聚合。下一步从右侧观察

55 闭合沉折

56 两面分别向右上方谷折

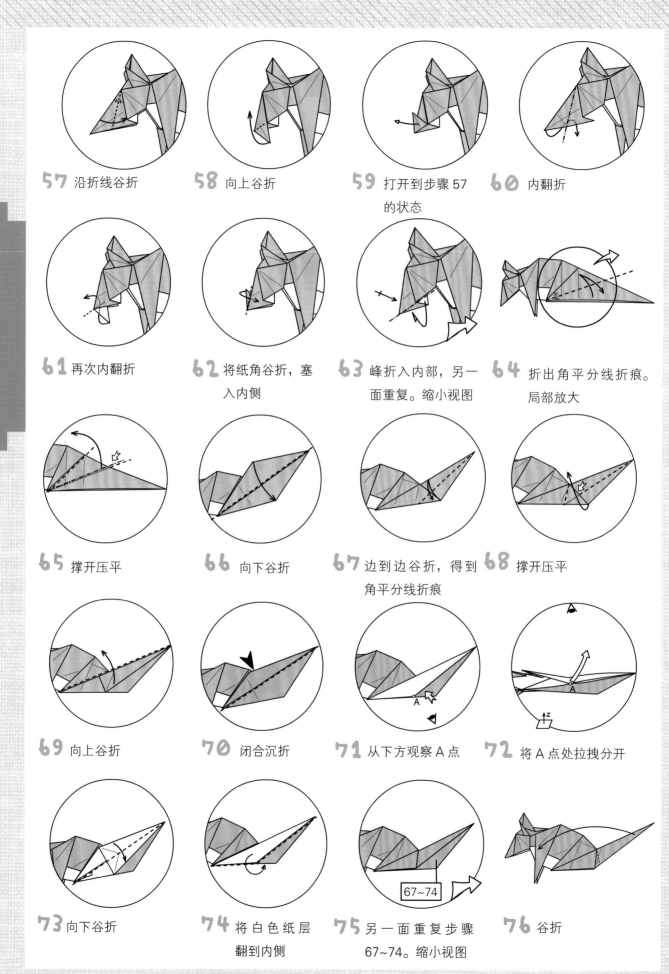

57 沿折线谷折

58 向上谷折

59 打开到步骤57的状态

60 内翻折

61 再次内翻折

62 将纸角谷折，塞入内侧

63 峰折入内部，另一面重复。缩小视图

64 折出角平分线折痕。局部放大

65 撑开压平

66 向下谷折

67 边到边谷折，得到角平分线折痕

68 撑开压平

69 向上谷折

70 闭合沉折

71 从下方观察A点

72 将A点处拉拽分开

73 向下谷折

74 将白色纸层翻到内侧

75 另一面重复步骤67~74。缩小视图

76 谷折

纯粹折纸·多边形本色

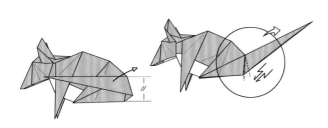

77 使尾部上侧边线保持水平

78 皱折。局部放大

79 从下方观察内部

80 分开纸层

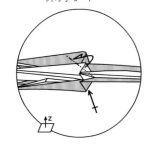 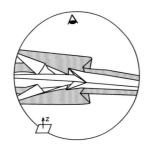 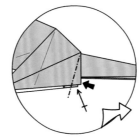

81 分别将内部纸层的褶皱部分内翻

82 恢复正常视角

83 两面分别内翻折。

84 撑开压平。局部放大缩小视图

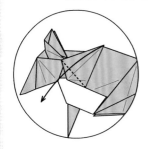 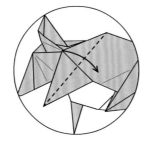 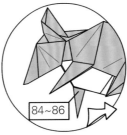 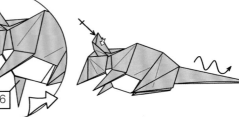

85 向左下方谷折

86 向右下方谷折

87 另一面重复步骤 84~86

88 撑开耳朵，弯曲尾巴

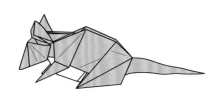

完成！

魔牛

作品难度：★★★

步骤总数：89 步

纸张尺寸：35cm×35cm

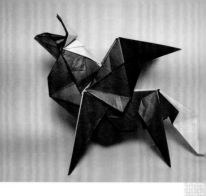

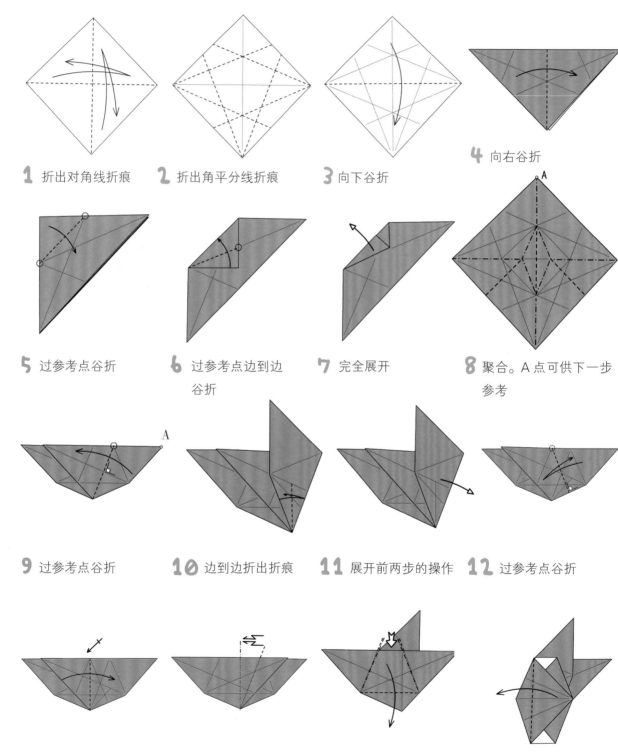

1 折出对角线折痕

2 折出角平分线折痕

3 向下谷折

4 向右谷折

5 过参考点谷折

6 过参考点边到边谷折

7 完全展开

8 聚合。A 点可供下一步参考

9 过参考点谷折

10 边到边折出折痕

11 展开前两步的操作

12 过参考点谷折

13 两侧分别谷折

14 对中间纸层进行皱折

15 左右撑开压平

16 谷折

纯粹折纸·多边形本色

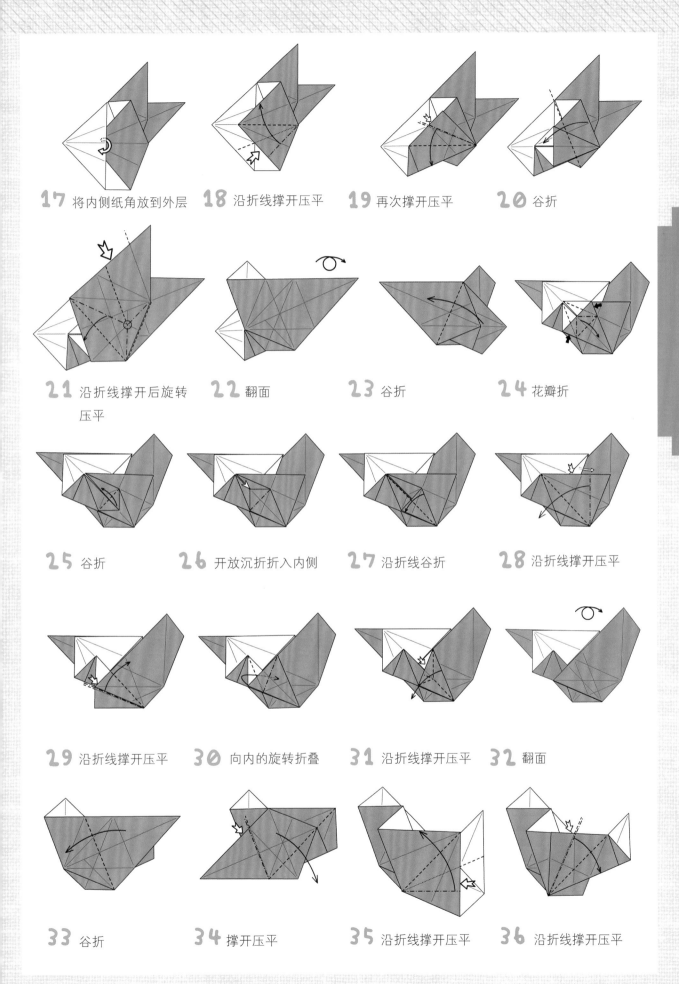

17 将内侧纸角放到外层　　**18** 沿折线撑开压平　　**19** 再次撑开压平　　**20** 谷折

21 沿折线撑开后旋转
　　压平　　　　　　　**22** 翻面　　　　**23** 谷折　　　　**24** 花瓣折

25 谷折　　　　**26** 开放沉折折入内侧　　**27** 沿折线谷折　　**28** 沿折线撑开压平

29 沿折线撑开压平　　**30** 向内的旋转折叠　　**31** 沿折线撑开压平　　**32** 翻面

33 谷折　　　　**34** 撑开压平　　　　**35** 沿折线撑开压平　　**36** 沿折线撑开压平

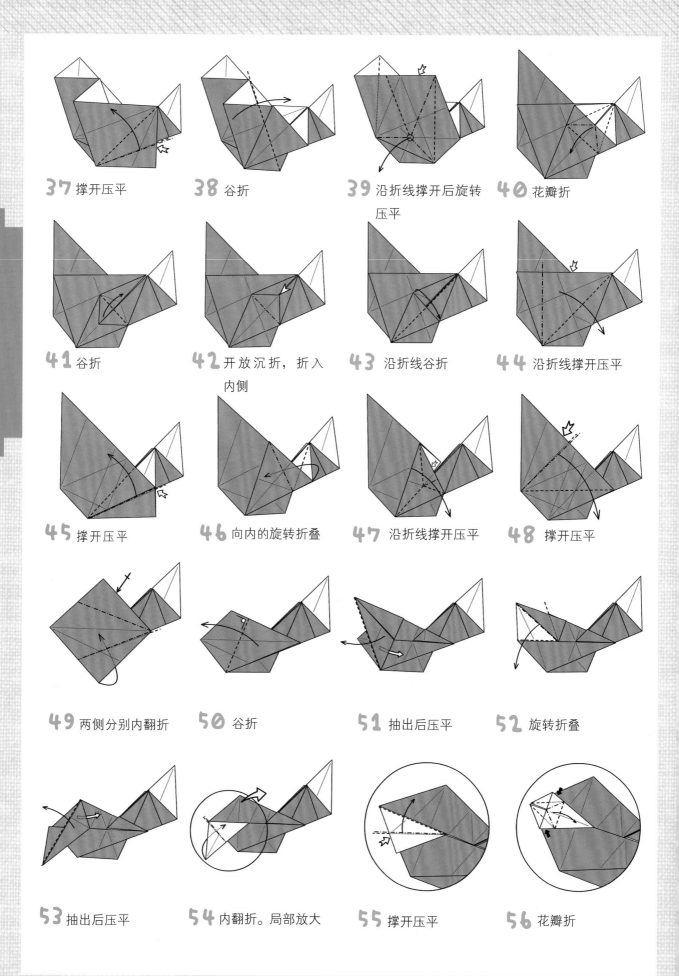

37 撑开压平

38 谷折

39 沿折线撑开后旋转压平

40 花瓣折

41 谷折

42 开放沉折，折入内侧

43 沿折线谷折

44 沿折线撑开压平

45 撑开压平

46 向内的旋转折叠

47 沿折线撑开压平

48 撑开压平

49 两侧分别内翻折

50 谷折

51 抽出后压平

52 旋转折叠

53 抽出后压平

54 内翻折。局部放大

55 撑开压平

56 花瓣折

57 延展沉折

58 分别峰折

59 峰折，缩小视图

60 正反面分别将多个纸层谷折展平

61 外翻折。局部放大

62 分别抽出压平

63 局部打开，抽出压平

64 折出垂线折痕

65 边到线折出折痕

66 内翻折

67 分别沿折线撑开压平

68 分别谷折

69 内翻折

70 正反面分别合拢

71 下压内翻

72 分别谷折。缩小视图

73 内翻折。纸层较厚，需细心处理

74 两面分别旋转折叠。局部放大

75 两面分别将内侧纸层抽出叠放到外层

76 两面分别将抽出的纸层塞入下侧纸层（内侧）

77 内翻折

78 分别做翻色操作

79 皱折

80 内翻折。缩小视图

81 两面分别谷折

82 两面分别将翅膀内侧纸层旋转折叠

83 两面分别将内部纸角内翻折。局部放大

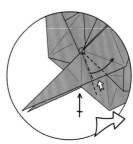

84 两面分别将局部撑开压平,使前腿旋转一定角度。缩小视图

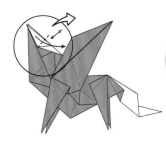

85 两面分别外翻折。局部放大

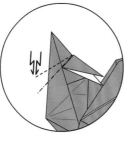

86 皱折

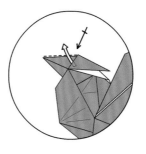

87 两面分别抽出后压平

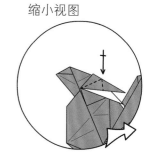

88 两面分别皱折。缩小视图

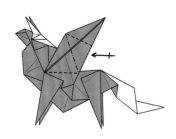

89 两面分别皱折

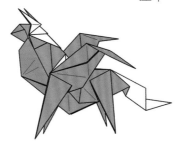

完成!

骆驼

作品难度：★★★

步骤总数：90 步

纸张尺寸：20cm×20cm

扫码可观看
完整视频教程

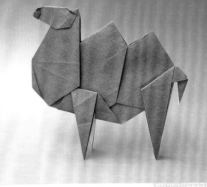

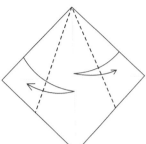

1 折出对角线折痕

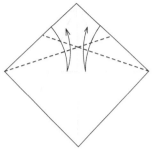

2 边到线折出折痕

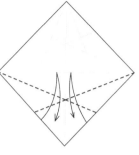

3 边到线折出折痕

4 边到线折出折痕

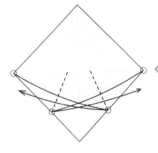

5 过参考点折出折痕

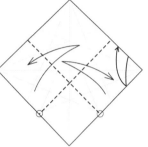

6 过参考点折出折痕

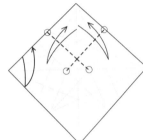

7 过参考点折出折痕

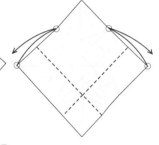

8 点到点折出折痕

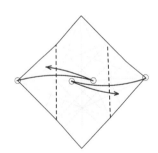

9 点到点折出折痕

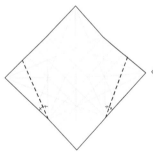

10 折出角平分线折痕

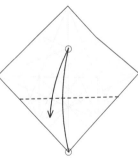

11 点到点折出折痕

12 点到点谷折

13 边到边折出折痕

14 打开后翻面

15 向上谷折

16 翻面

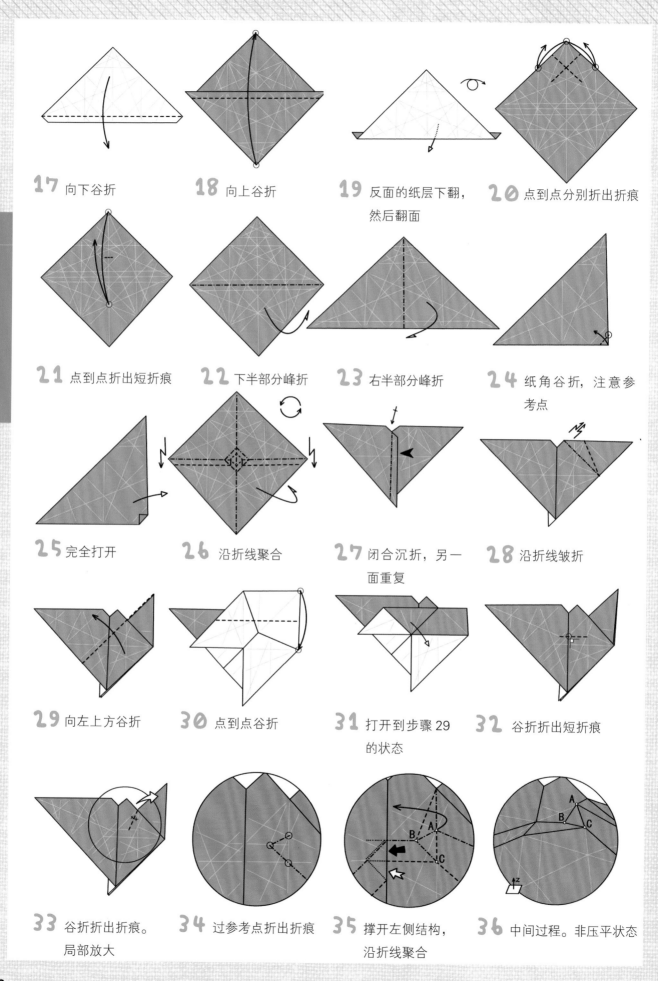

17 向下谷折

18 向上谷折

19 反面的纸层下翻，然后翻面

20 点到点分别折出折痕

21 点到点折出短折痕

22 下半部分峰折

23 右半部分峰折

24 纸角谷折，注意参考点

25 完全打开

26 沿折线聚合

27 闭合沉折，另一面重复

28 沿折线皱折

29 向左上方谷折

30 点到点谷折

31 打开到步骤29的状态

32 谷折折出短折痕

33 谷折折出折痕。局部放大

34 过参考点折出折痕

35 撑开左侧结构，沿折线聚合

36 中间过程。非压平状态

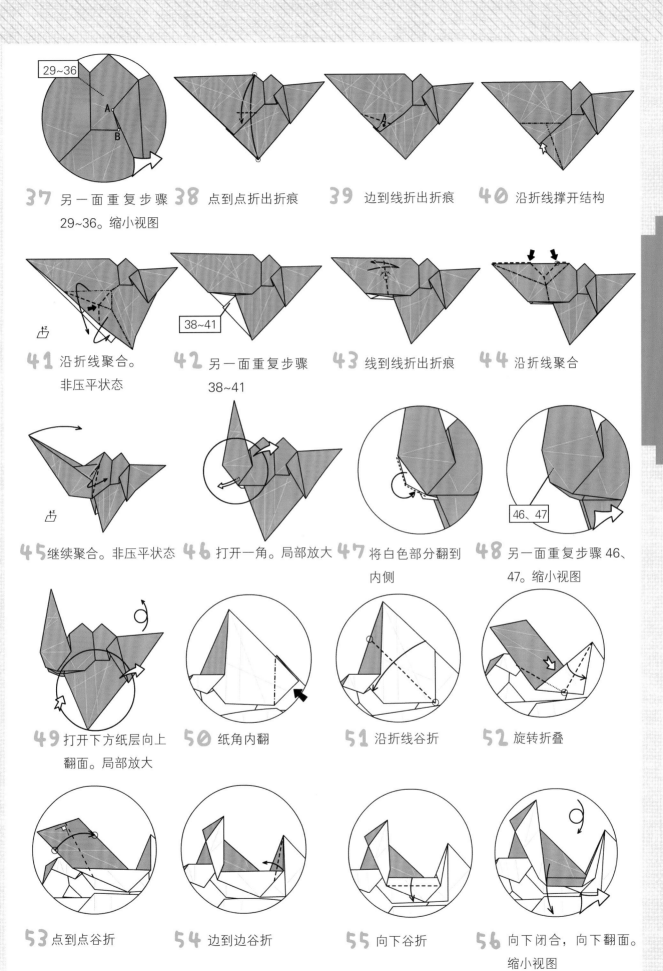

37 另一面重复步骤 29~36。缩小视图

38 点到点折出折痕

39 边到线折出折痕

40 沿折线撑开结构

41 沿折线聚合。非压平状态

42 另一面重复步骤 38~41

43 线到线折出折痕

44 沿折线聚合

45 继续聚合。非压平状态

46 打开一角。局部放大

47 将白色部分翻到内侧

48 另一面重复步骤 46、47。缩小视图

49 打开下方纸层向上翻面。局部放大

50 纸角内翻

51 沿折线谷折

52 旋转折叠

53 点到点谷折

54 边到边谷折

55 向下谷折

56 向下闭合，向下翻面。缩小视图

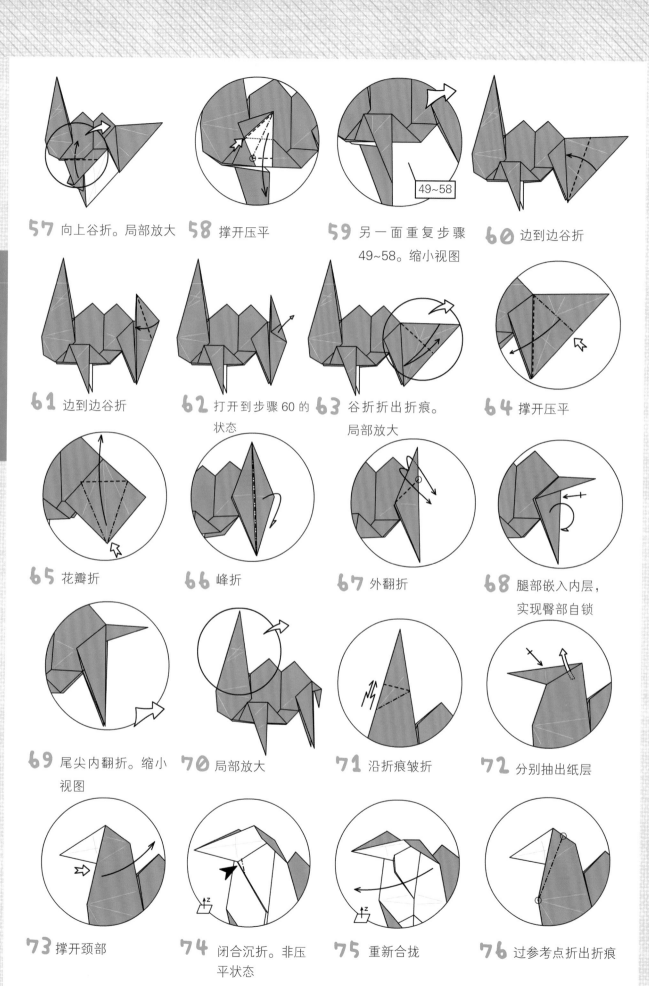

57 向上谷折。局部放大　**58** 撑开压平　**59** 另一面重复步骤49~58。缩小视图　**60** 边到边谷折

61 边到边谷折　**62** 打开到步骤60的状态　**63** 谷折折出折痕。局部放大　**64** 撑开压平

65 花瓣折　**66** 峰折　**67** 外翻折　**68** 腿部嵌入内层，实现臀部自锁

69 尾尖内翻折。缩小视图　**70** 局部放大　**71** 沿折痕皱折　**72** 分别抽出纸层

73 撑开颈部　**74** 闭合沉折。非压平状态　**75** 重新合拢　**76** 过参考点折出折痕

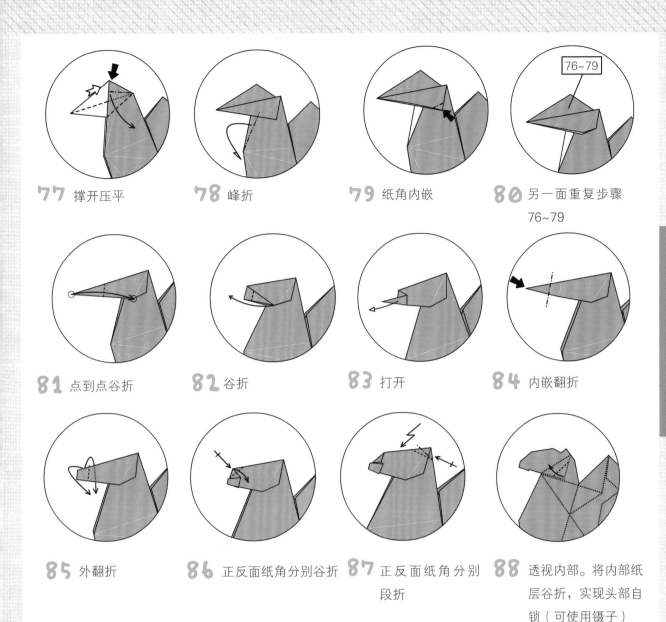

77 撑开压平

78 峰折

79 纸角内嵌

80 另一面重复步骤 76~79

81 点到点谷折

82 谷折

83 打开

84 内嵌翻折

85 外翻折

86 正反面纸角分别谷折

87 正反面纸角分别段折

88 透视内部。将内部纸层谷折，实现头部自锁（可使用镊子）

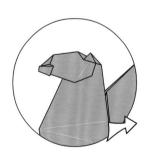

89 缩小视图

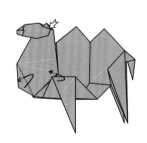

90 撑开耳朵，将肩部藏入后颈。下方纸角分别插入另一面的内侧，实现胸部自锁

完成！

猕猴

作品难度：★★★

步骤总数：87 步

纸张尺寸：20cm×20cm

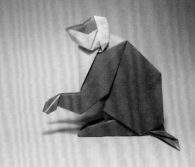

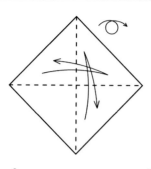

1 折出对角线折痕并翻面

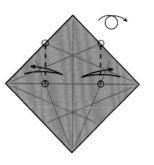

2 折出角平分线折痕

3 折出两参考点之间的折痕

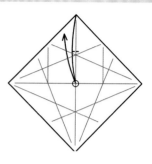

4 翻面

5 点到点对折后打开，得到等分标记线

6 再次折出等分标记线

7 继续折出等分标记线

8 点到点对折后得到等分标记线

9 点到点对折后折出折痕

10 点到点对折后折出折痕

11 点到点对折后折出折痕

12 点到点对折后得到短折痕

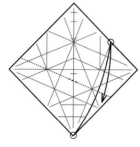

13 点到点谷折后折出短折痕

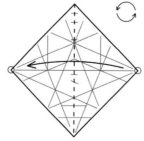

14 谷折后旋转

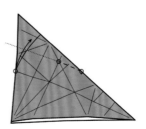

15 过参考点谷折后折出短折痕

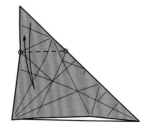

16 过参考点折出折痕

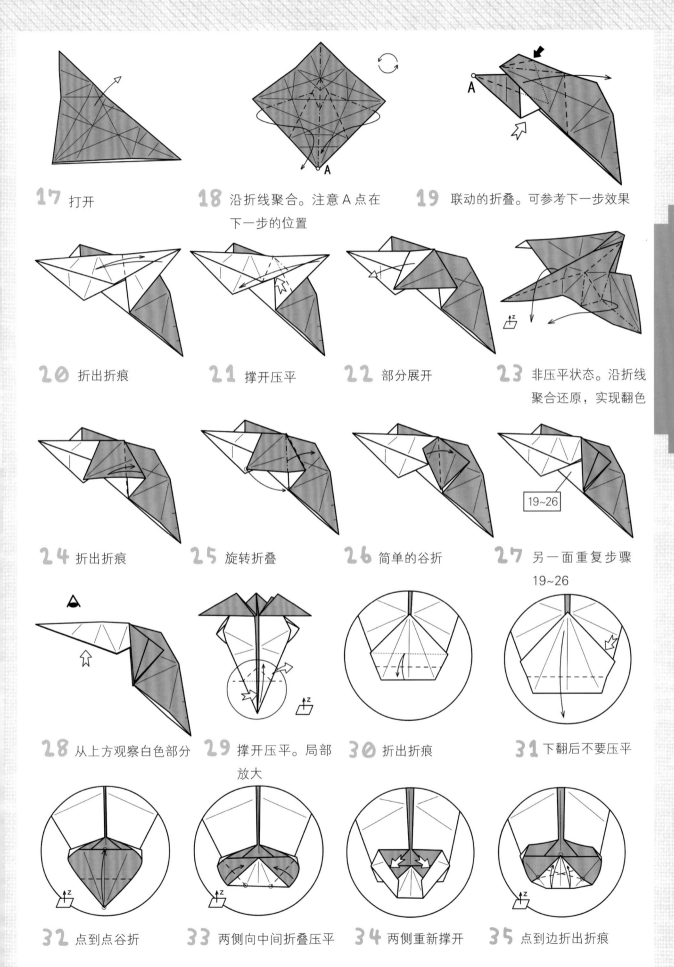

17 打开

18 沿折线聚合。注意 A 点在下一步的位置

19 联动的折叠。可参考下一步效果

20 折出折痕

21 撑开压平

22 部分展开

23 非压平状态。沿折线聚合还原，实现翻色

24 折出折痕

25 旋转折叠

26 简单的谷折

27 另一面重复步骤 19~26

28 从上方观察白色部分

29 撑开压平。局部放大

30 折出折痕

31 下翻后不要压平

32 点到点谷折

33 两侧向中间折叠压平

34 两侧重新撑开

35 点到边折出折痕

纯粹折纸作品练习

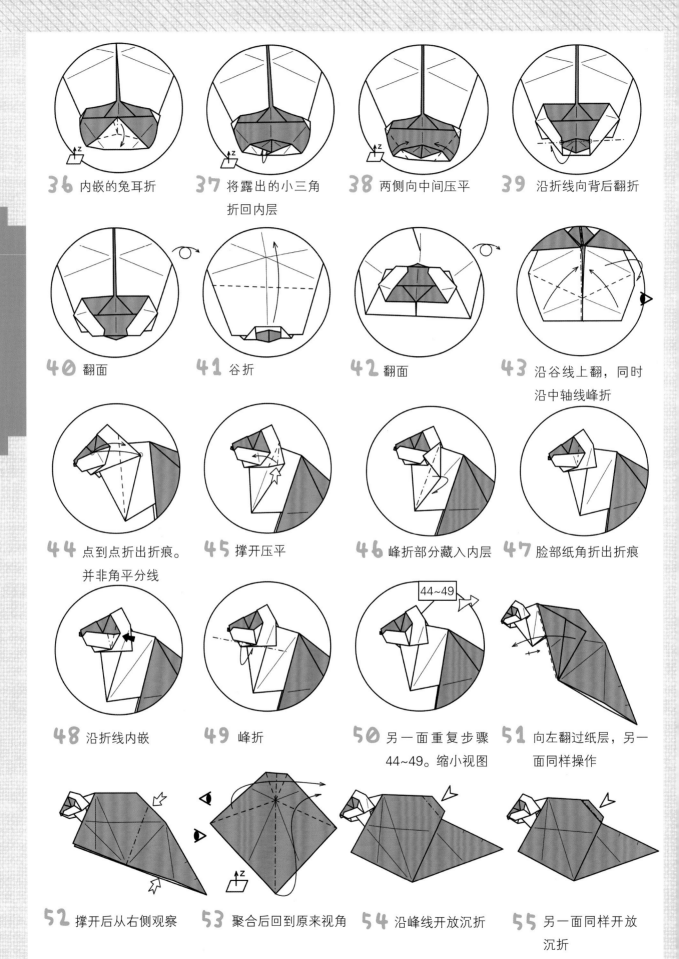

36 内嵌的兔耳折

37 将露出的小三角折回内层

38 两侧向中间压平

39 沿折线向背后翻折

40 翻面

41 谷折

42 翻面

43 沿谷线上翻，同时沿中轴线峰折

44 点到点折出折痕。并非角平分线

45 撑开压平

46 峰折部分藏入内层

47 脸部纸角折出折痕

48 沿折线内嵌

49 峰折

50 另一面重复步骤44~49。缩小视图

51 向左翻过纸层，另一面同样操作

52 撑开后从右侧观察

53 聚合后回到原来视角

54 沿峰线开放沉折

55 另一面同样开放沉折

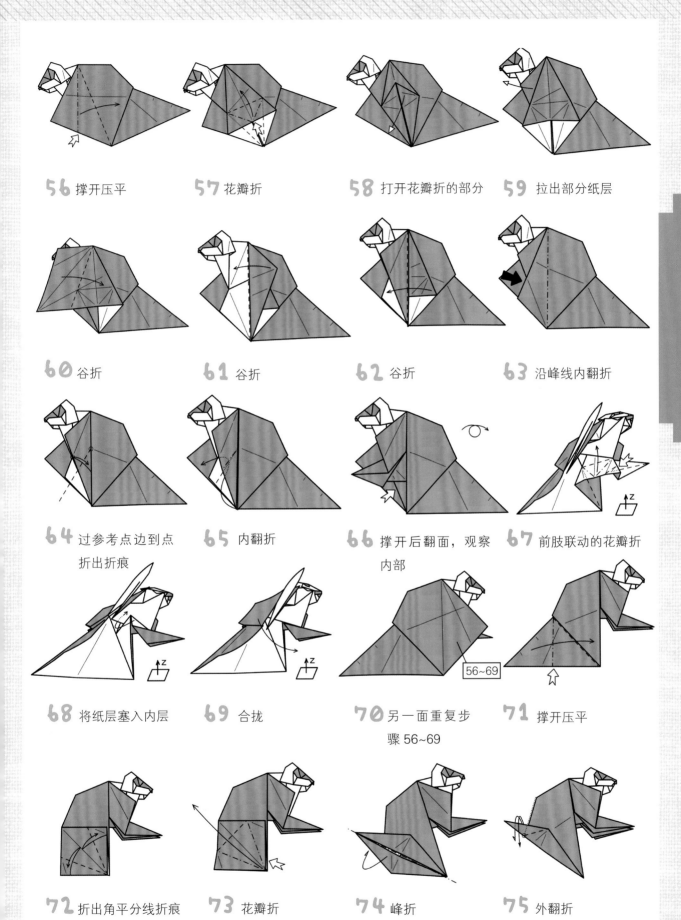

56 撑开压平

57 花瓣折

58 打开花瓣折的部分

59 拉出部分纸层

60 谷折

61 谷折

62 谷折

63 沿峰线内翻折

64 过参考点边到点折出折痕

65 内翻折

66 撑开后翻面，观察内部

67 前肢联动的花瓣折

68 将纸层塞入内层

69 合拢

70 另一面重复步骤 56~69

71 撑开压平

72 折出角平分线折痕

73 花瓣折

74 峰折

75 外翻折

76 两面分别将纸层
塞入内侧

77 段折

78 撑开后翻面，观察
内部。局部放大

79 撑开压平

 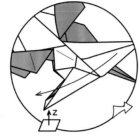 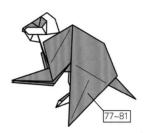 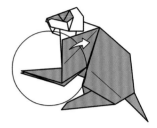

80 将纸层塞入内侧

81 合拢。缩小视图

82 另一面重复步
骤 77~81

83 局部放大

 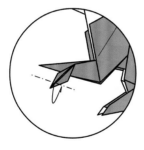 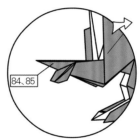

84 撑开后一侧段折

85 峰折

86 另一面重复步
骤 84、85

87 简单整形

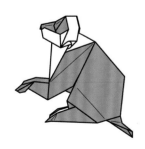

完成！

麝牛

作品难度：★★☆

步骤总数：91 步

纸张尺寸：20cm×20cm

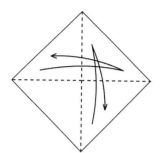

1 折出对角线折痕

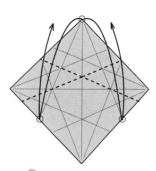

2 折出四个角的四等分线折痕后翻面

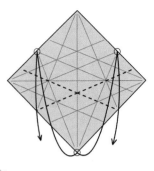

3 点到点折出折痕

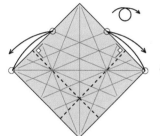

4 点到点折出折痕

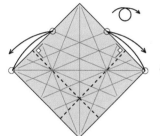

5 点到点折出折痕后翻面

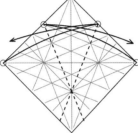

6 点到点折出折痕

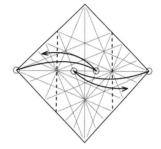

7 点到点折出折痕

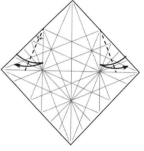

8 折出角平分线折痕

9 点到点折出折痕

10 点到点折出折痕

11 分别折出角平分线折痕。局部放大

12 点到点折出折痕。缩小视图

13 折出两参考点之间的短折痕

14 过参考点折出峰线折痕

15 点到点折出折痕。局部放大

16 分别折出角平分线折痕。缩小视图

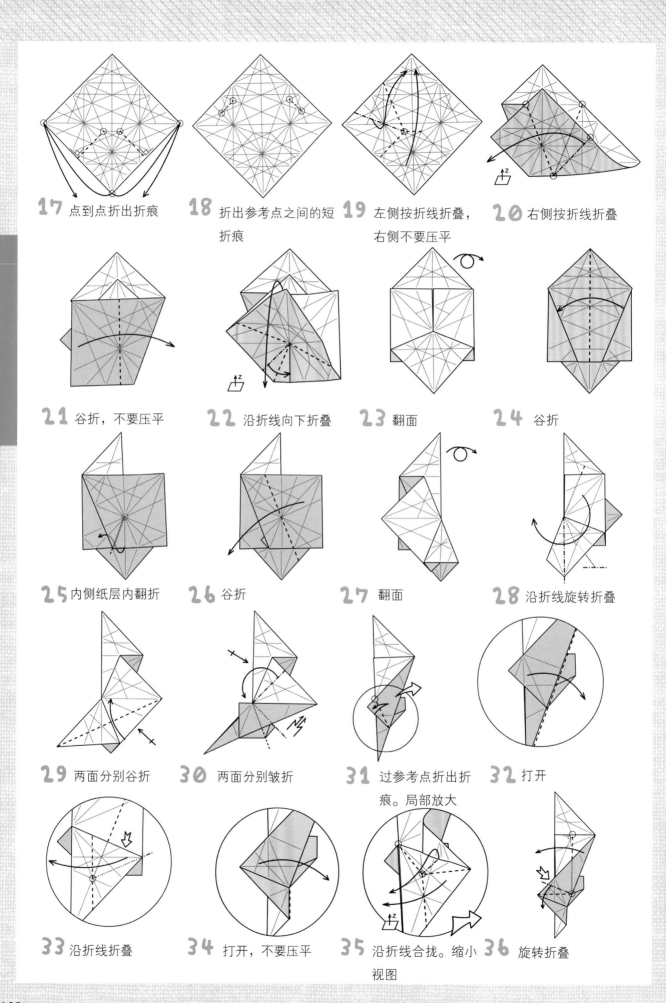

17 点到点折出折痕

18 折出参考点之间的短折痕

19 左侧按折线折叠，右侧不要压平

20 右侧按折线折叠

21 谷折，不要压平

22 沿折线向下折叠

23 翻面

24 谷折

25 内侧纸层内翻折

26 谷折

27 翻面

28 沿折线旋转折叠

29 两面分别谷折

30 两面分别皱折

31 过参考点折出折痕。局部放大

32 打开

33 沿折线折叠

34 打开，不要压平

35 沿折线合拢。缩小视图

36 旋转折叠

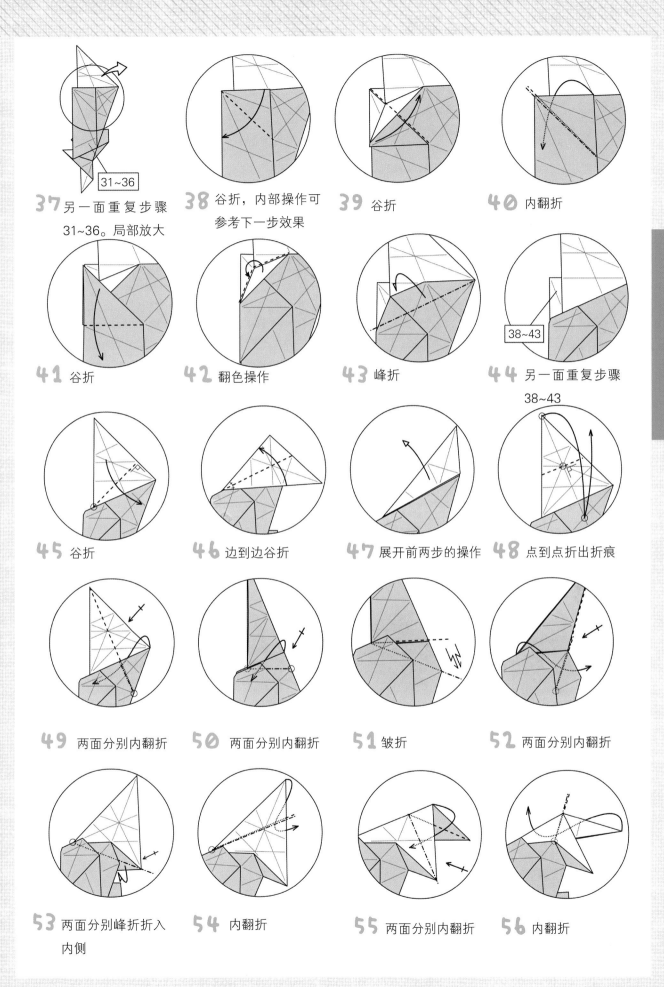

37 另一面重复步骤 31~36。局部放大

38 谷折，内部操作可参考下一步效果

39 谷折

40 内翻折

41 谷折

42 翻色操作

43 峰折

44 另一面重复步骤 38~43

45 谷折

46 边到边谷折

47 展开前两步的操作

48 点到点折出折痕

49 两面分别内翻折

50 两面分别内翻折

51 皱折

52 两面分别内翻折

53 两面分别峰折折入内侧

54 内翻折

55 两面分别内翻折

56 内翻折

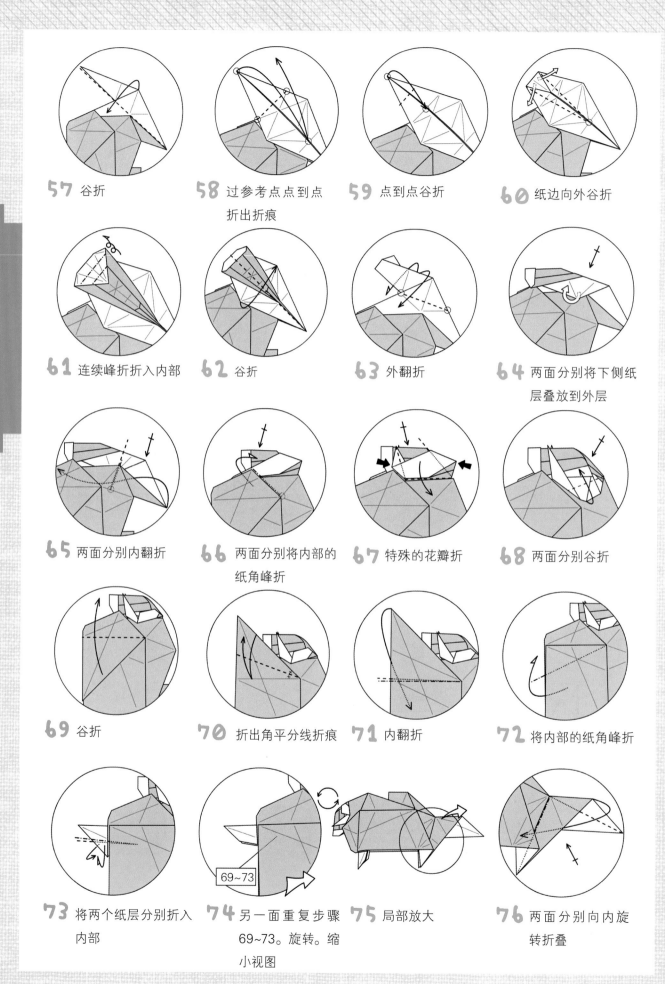

57 谷折

58 过参考点点到点
折出折痕

59 点到点谷折

60 纸边向外谷折

61 连续峰折折入内部

62 谷折

63 外翻折

64 两面分别将下侧纸
层叠放到外层

65 两面分别内翻折

66 两面分别将内部的
纸角峰折

67 特殊的花瓣折

68 两面分别谷折

69 谷折

70 折出角平分线折痕

71 内翻折

72 将内部的纸角峰折

73 将两个纸层分别折入
内部

74 另一面重复步骤
69~73。旋转。缩
小视图

75 局部放大

76 两面分别向内旋
转折叠

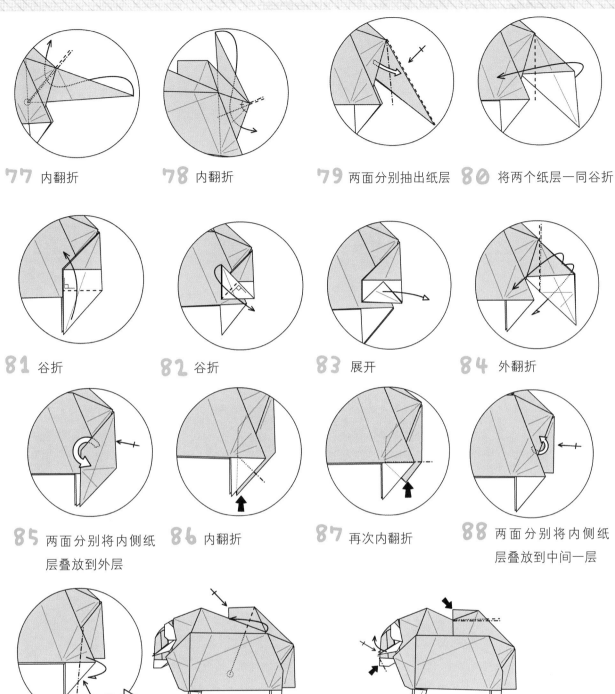

77 内翻折　　**78** 内翻折　　**79** 两面分别抽出纸层　**80** 将两个纸层一同谷折

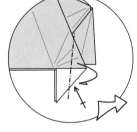

81 谷折

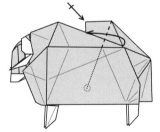

82 谷折

83 展开

84 外翻折

85 两面分别将内侧纸
　　层叠放到外层

86 内翻折

87 再次内翻折

88 两面分别将内侧纸
　　层叠放到中间一层

89 两面分别峰折。
　　缩小视图

90 两面分别谷折

91 分别内翻折。将角向外弯
　　曲

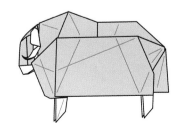

完成！

小犀牛

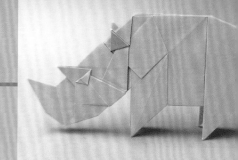

作品难度：★★★
步骤总数：91 步
纸张尺寸：20cm×20cm

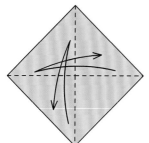

1 折出对角线折痕

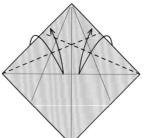

2 边到线折出折痕

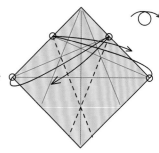

3 边到线折出折痕

4 点到点折出折痕后翻面

5 点到点折出折痕

6 点到点谷折

7 过参考点沿对角线折出折痕

8 峰折

9 边到边折出折痕

10 边到线折出折痕

11 点到点谷折

12 边到边谷折

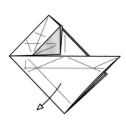

13 展开到步骤11的状态

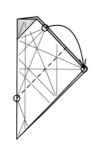

14 过参考点点到点谷折

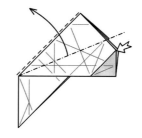

15 撑开压平

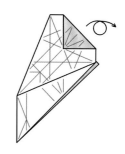

16 翻面

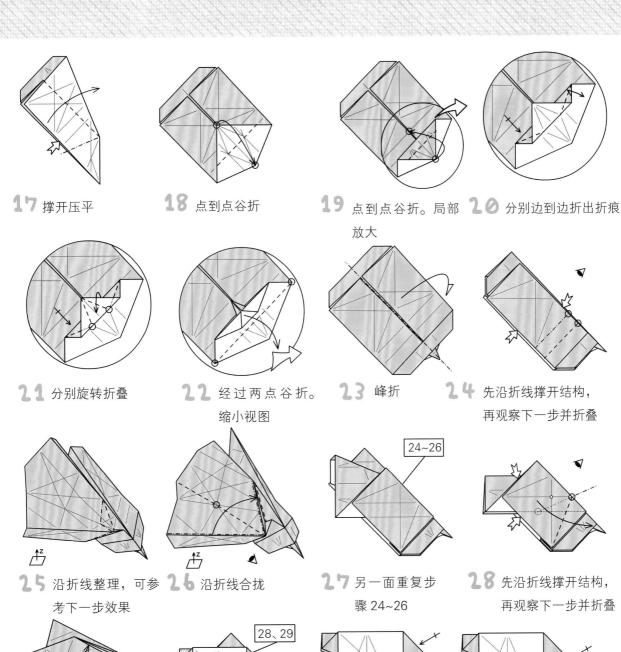

17 撑开压平　　**18** 点到点谷折　　**19** 点到点谷折。局部　**20** 分别边到边折出折痕
　　　　　　　　　　　　　　　　　　　　　　　放大

21 分别旋转折叠　　**22** 经过两点谷折。　**23** 峰折　　**24** 先沿折线撑开结构，
　　　　　　　　　　　　缩小视图　　　　　　　　　　　　　　　再观察下一步并折叠

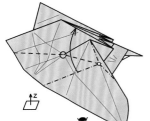

25 沿折线整理，可参　**26** 沿折线合拢　　**27** 另一面重复步　　**28** 先沿折线撑开结构，
　　考下一步效果　　　　　　　　　　　　　　骤24~26　　　　　　再观察下一步并折叠

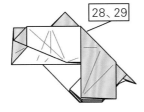

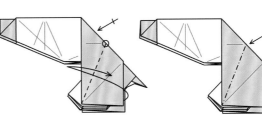

29 沿折线合拢　　**30** 另一面重复步骤　　**31** 分别谷折，折出　**32** 两面分别闭合沉折
　　　　　　　　　　　　28、29　　　　　　　　　折痕

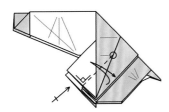

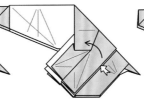

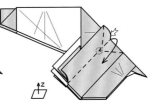

33 两面分别过参考　**34** 两面分别旋转折叠　**35** 掀开纸层观察下一步　**36** 沿折线合拢
　　点折出折痕

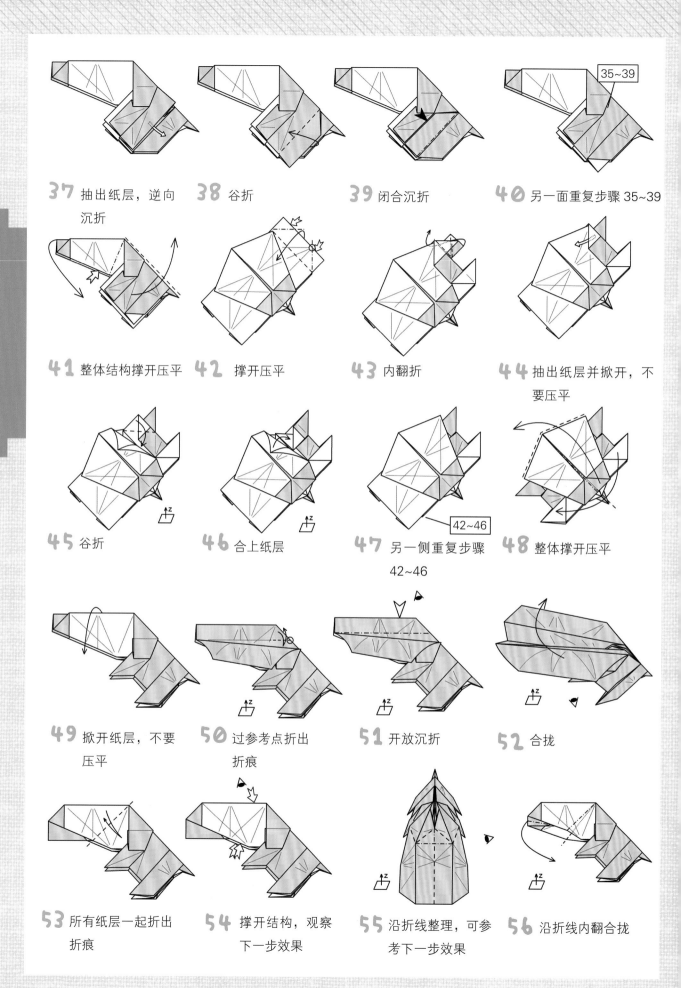

37 抽出纸层，逆向沉折

38 谷折

39 闭合沉折

40 另一面重复步骤 35~39

41 整体结构撑开压平

42 撑开压平

43 内翻折

44 抽出纸层并掀开，不要压平

45 谷折

46 合上纸层

47 另一侧重复步骤 42~46

48 整体撑开压平

49 掀开纸层，不要压平

50 过参考点折出折痕

51 开放沉折

52 合拢

53 所有纸层一起折出折痕

54 撑开结构，观察下一步效果

55 沿折线整理，可参考下一步效果

56 沿折线内翻合拢

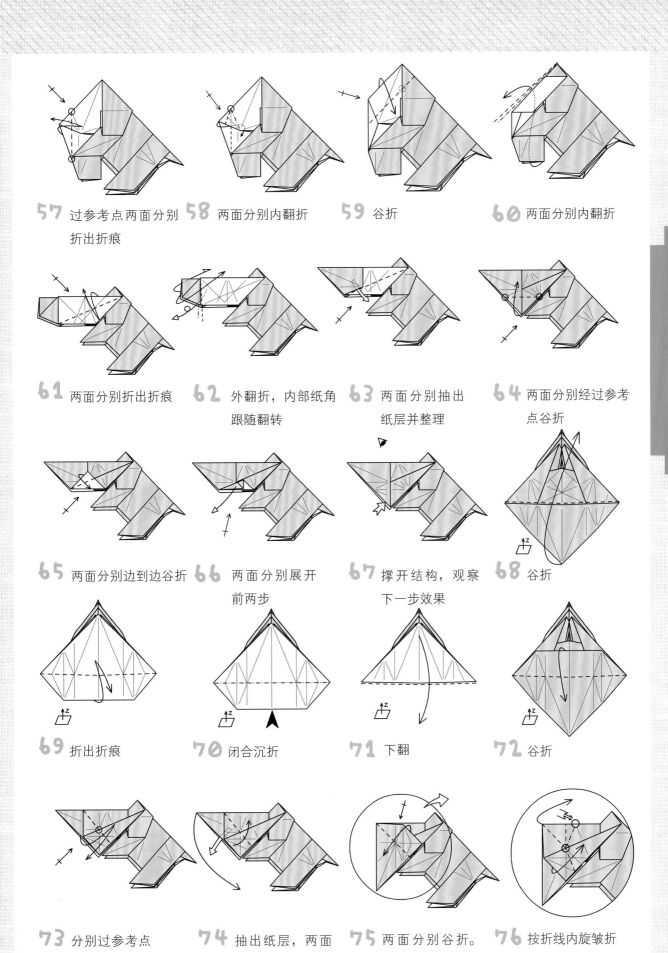

57 过参考点两面分别
折出折痕

58 两面分别内翻折

59 谷折

60 两面分别内翻折

61 两面分别折出折痕

62 外翻折，内部纸角
跟随翻转

63 两面分别抽出
纸层并整理

64 两面分别经过参考
点谷折

65 两面分别边到边谷折

66 两面分别展开
前两步

67 撑开结构，观察
下一步效果

68 谷折

69 折出折痕

70 闭合沉折

71 下翻

72 谷折

73 分别过参考点
折出折痕

74 抽出纸层，两面
同时谷折

75 两面分别谷折。
局部放大

76 按折线内旋皱折

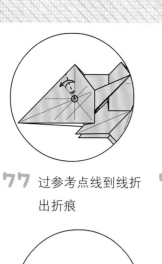

77 过参考点线到线折出折痕

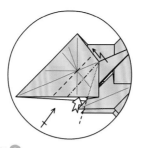

78 两面分别段折外层，联动的旋转折叠

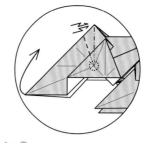

79 内旋皱折

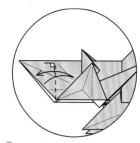

80 折出折痕

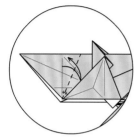

81 线到边折出折痕

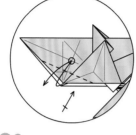

82 分别折出折痕

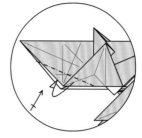

83 纸角分别峰折

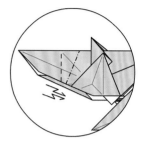

84 皱折

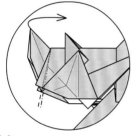

85 纸角旋转，观察下一步效果

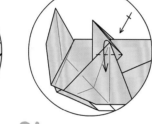

86 分别谷折

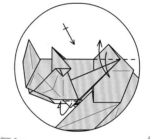

87 耳朵分别折出折痕，下颌角峰折折入内部

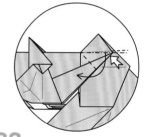

88 撑开压平

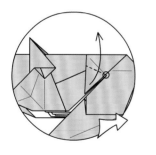

89 谷折。缩小视图

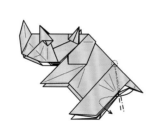

90 内部白色三角结构内翻折

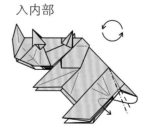

91 尾巴内翻折后旋转

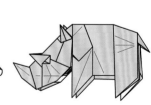

完成！

纯粹折纸·多边形本色

熊猫

作品难度：★★☆

步骤总数：92 步

纸张尺寸：20cm×20cm

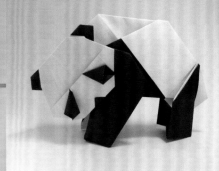

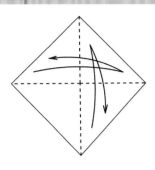

1 折出对角线折痕

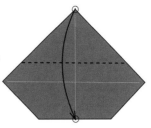

2 点到点谷折后翻面

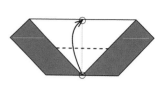

3 点到点谷折

4 点到点谷折

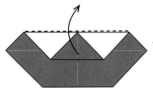

5 向上翻折

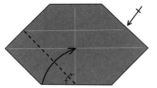

6 沿角平分线谷折，另一侧对称重复

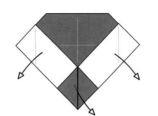

7 打开

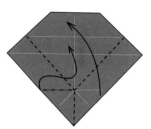

8 沿折线聚合

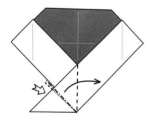

9 撑开压平

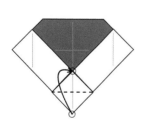

10 所有纸层向上谷折

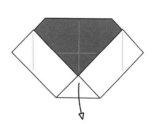

11 展开

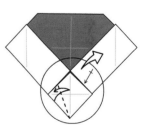

12 边到线折出折痕，另一侧重复。局部放大

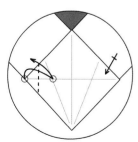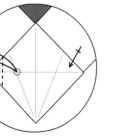

13 点到点折出折痕，另一侧重复

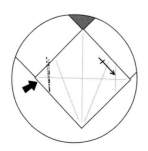

14 内翻纸角，另一侧重复

15 向下谷折

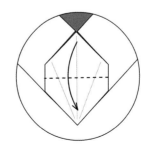

16 过参考点向上谷折

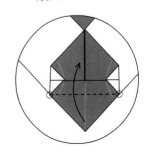

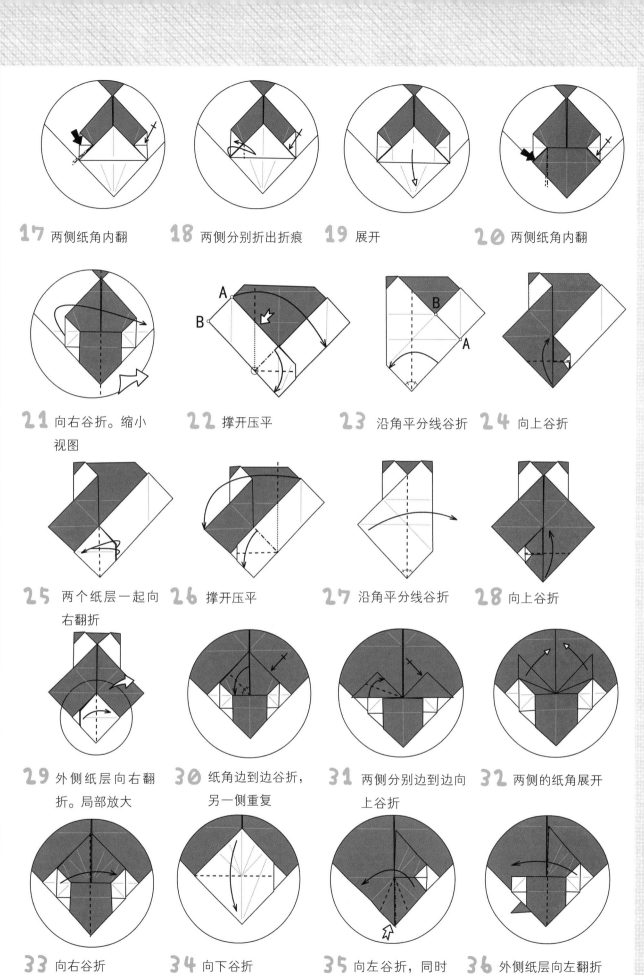

17 两侧纸角内翻

18 两侧分别折出折痕

19 展开

20 两侧纸角内翻

21 向右谷折。缩小视图

22 撑开压平

23 沿角平分线谷折

24 向上谷折

25 两个纸层一起向右翻折

26 撑开压平

27 沿角平分线谷折

28 向上谷折

29 外侧纸层向右翻折。局部放大

30 纸角边到边谷折，另一侧重复

31 两侧分别边到边向上谷折

32 两侧的纸角展开

33 向右谷折

34 向下谷折

35 向左谷折，同时下方撑开

36 外侧纸层向左翻折

纯粹折纸·多边形本色

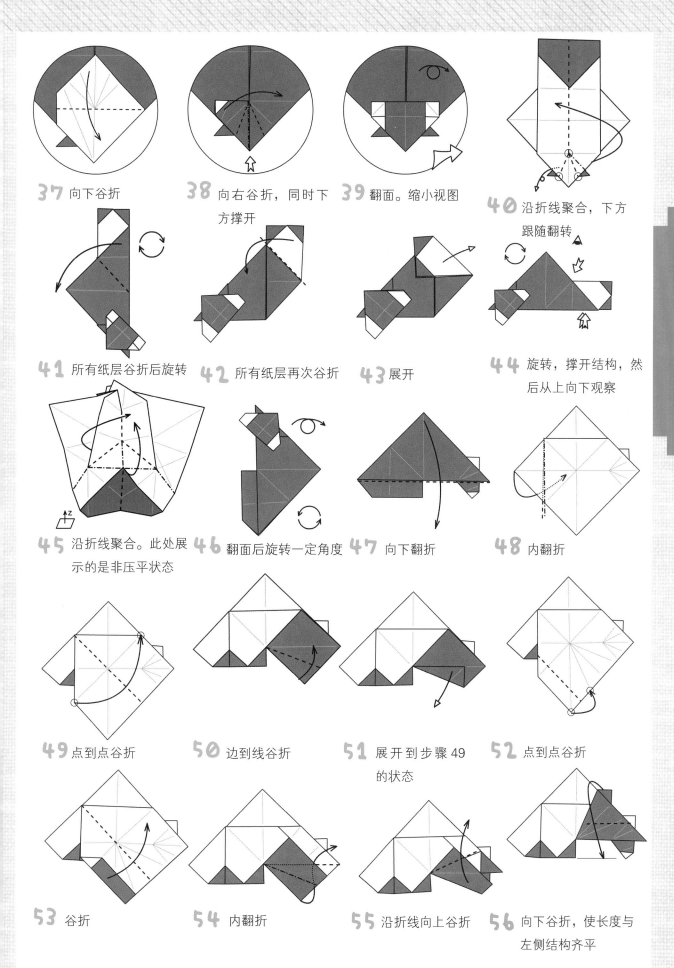

37 向下谷折

38 向右谷折，同时下方撑开

39 翻面。缩小视图

40 沿折线聚合，下方跟随翻转

41 所有纸层谷折后旋转

42 所有纸层再次谷折

43 展开

44 旋转，撑开结构，然后从上向下观察

45 沿折线聚合。此处展示的是非压平状态

46 翻面后旋转一定角度

47 向下翻折

48 内翻折

49 点到点谷折

50 边到线谷折

51 展开到步骤49的状态

52 点到点谷折

53 谷折

54 内翻折

55 沿折线向上谷折

56 向下谷折，使长度与左侧结构齐平

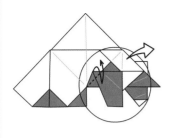

57 纸角谷折,折出折痕。
局部放大

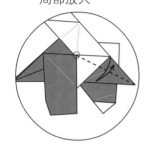

61 过参考点折出折痕

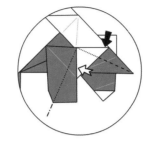

62 旋转折叠

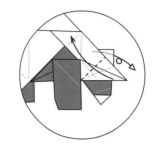

63 将纸角翻到正面

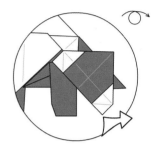

64 翻面。缩小视图

58 内翻

59 纸角谷折

60 翻入内部

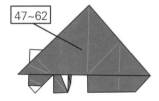

65 另一侧重复步
骤 47~62

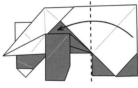

66 谷折

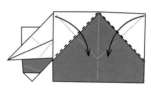

67 谷折

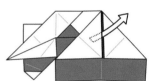

68 抽出内部的纸层

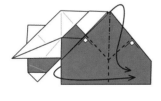

69 沿折线聚合

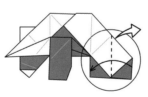

70 向左谷折。局部
放大

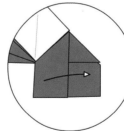

71 展开

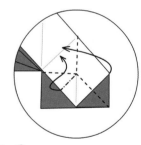

72 外侧纸层沿折线聚合

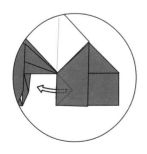

73 抽出纸角

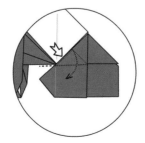

74 将内侧纸层向下谷折
（需要撑开操作）

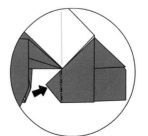

75 内翻纸角。注意内
翻入最外侧纸层的
内侧，而非原先所
在位置

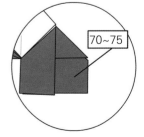

76 另一面重复步
骤 70~75

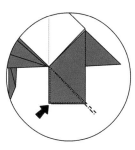
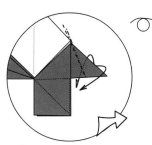
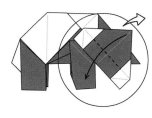
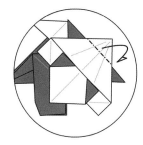

77 最中间的纸角内翻，使两后腿独立

78 尾巴外翻折后翻面。缩小视图

79 外侧纸层向左下方谷折。局部放大

80 纸角峰折并嵌入头部背面

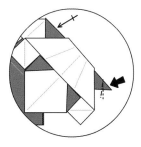
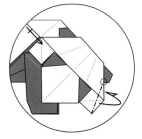
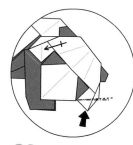

81 耳尖两侧分别内翻

82 纸角两侧分别峰折

83 纸角分别内翻

84 翻面

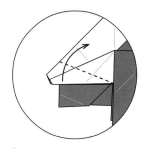
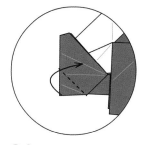
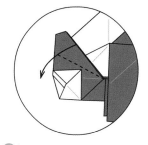

85 谷折

86 谷折

87 谷折

88 将头部翻到正面

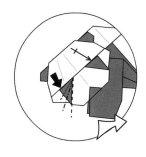

85~87

89 另一面重复步骤 85~87

90 点到点谷折

91 纸角峰折

92 眼部分别撑开压平。缩小视图

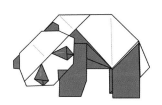

完成！

妖狐

作品难度：★★★

步骤总数：92 步

纸张尺寸：25cm×25cm

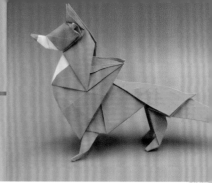

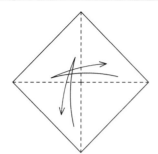

1 折出对角线折痕

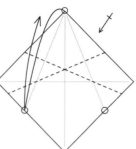

2 折出角平分线折痕

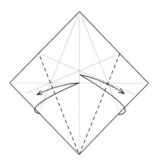

3 点到点折出折痕

4 折出角平分线折痕

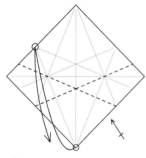

5 点到点折出折痕

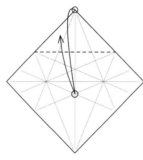

6 点到点折出折痕

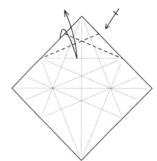

7 边到线折出折痕

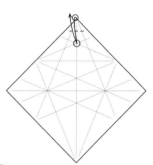

8 点到点折出标记线

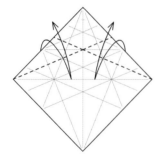

9 边到线折出折痕

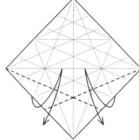

10 边到线折出折痕

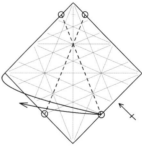

11 点到点折出折痕

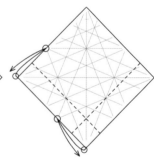

12 点到点折出折痕

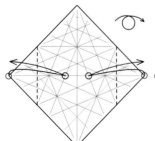

13 点到点折出折痕
后翻面

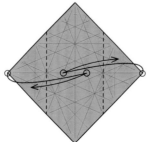

14 点到点折出折痕

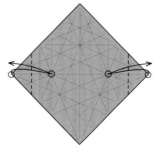

15 点到点折出折痕

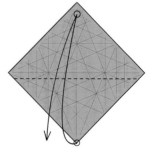

16 点到点折出折痕

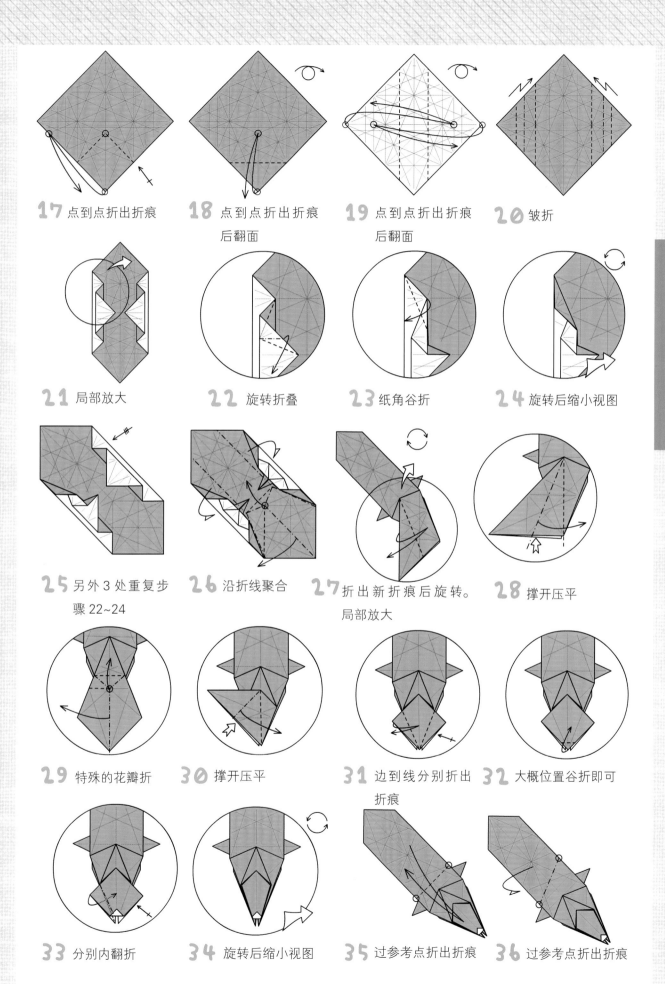

17 点到点折出折痕

18 点到点折出折痕
后翻面

19 点到点折出折痕
后翻面

20 皱折

21 局部放大

22 旋转折叠

23 纸角谷折

24 旋转后缩小视图

25 另外3处重复步
骤22~24

26 沿折线聚合

27 折出新折痕后旋转。
局部放大

28 撑开压平

29 特殊的花瓣折

30 撑开压平

31 边到线分别折出
折痕

32 大概位置谷折即可

33 分别内翻折

34 旋转后缩小视图

35 过参考点折出折痕

36 过参考点折出折痕

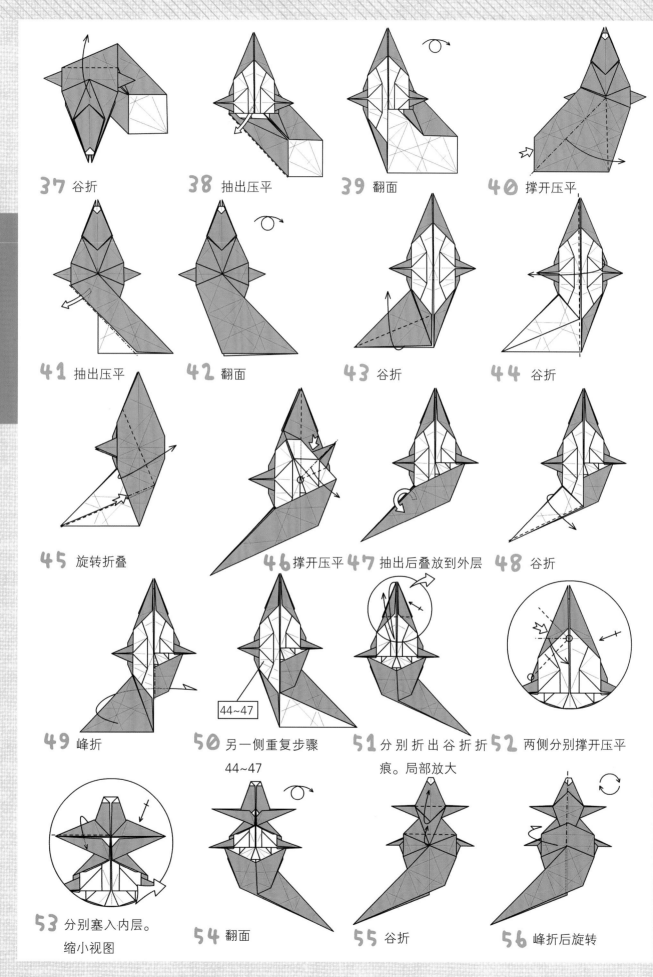

37 谷折

38 抽出压平

39 翻面

40 撑开压平

41 抽出压平

42 翻面

43 谷折

44 谷折

45 旋转折叠

46 撑开压平

47 抽出后叠放到外层

48 谷折

49 峰折

50 另一侧重复步骤 44~47

51 分别折出谷折折痕。局部放大

52 两侧分别撑开压平

53 分别塞入内层。缩小视图

54 翻面

55 谷折

56 峰折后旋转

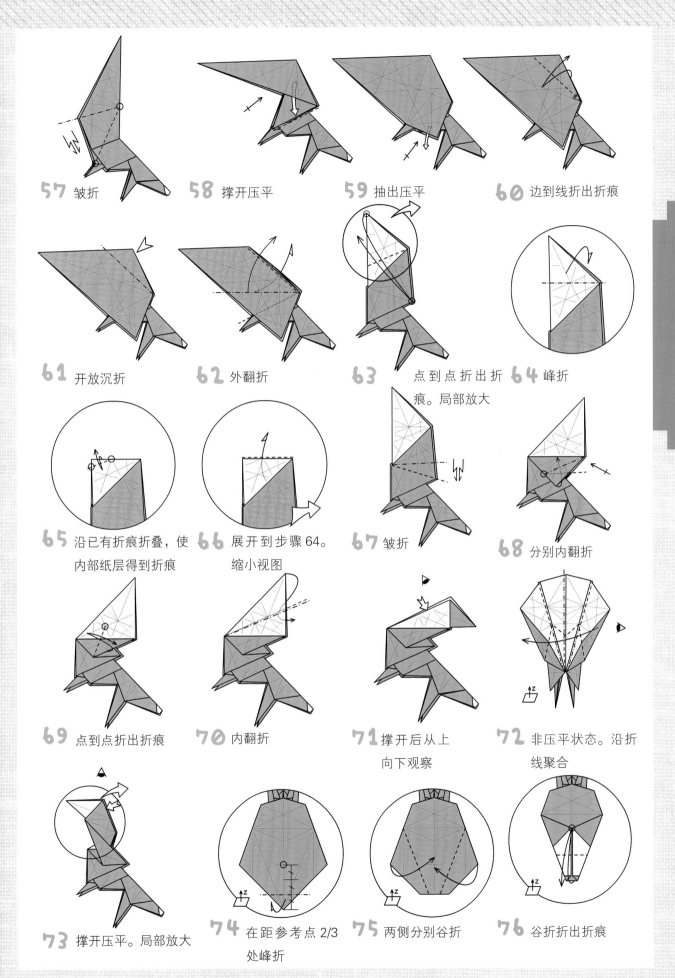

57 皱折

58 撑开压平

59 抽出压平

60 边到线折出折痕

61 开放沉折

62 外翻折

63 点到点折出折痕。局部放大

64 峰折

65 沿已有折痕折叠，使内部纸层得到折痕

66 展开到步骤64。缩小视图

67 皱折

68 分别内翻折

69 点到点折出折痕

70 内翻折

71 撑开后从上向下观察

72 非压平状态。沿折线聚合

73 撑开压平。局部放大

74 在距参考点2/3处峰折

75 两侧分别谷折

76 谷折折出折痕

77 两侧分别撑开压平

78 段折

79 将下方的纸层向
两侧展开

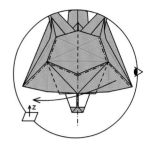

80 沿折线聚合

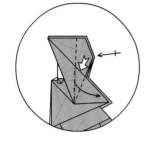

81 两侧分别撑开压平

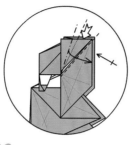

82 两侧分别旋转折叠

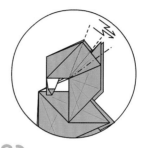

83 皱折,可参考下
一步效果

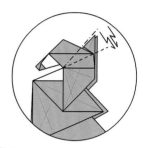

84 皱折

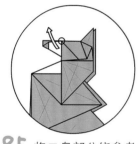

85 将口鼻部分绕参考点
向上旋转抽出

86 分别峰折,细化
嘴巴部分

87 两侧分别旋转
折叠

88 纸角分别谷折

89 两侧耳部撑开压平

90 两侧纸角撑开

91 缩小视图

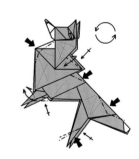

92 适度整形后旋转

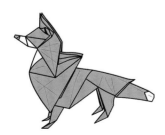

完成!

大猩猩

作品难度：★★★

步骤总数：93 步

纸张尺寸：20cm×20cm

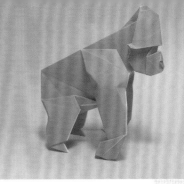

纯粹折纸作品练习

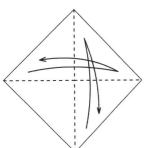

1 折出对角线折痕

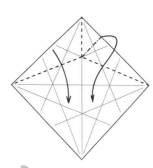

2 折出四个角的四等分线折痕

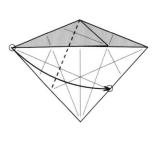

3 兔耳折

4 点到点谷折

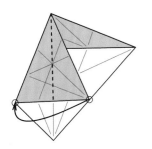

5 点到点谷折

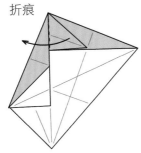

6 谷折

7 点到点谷折

8 点到点谷折

9 两面分别抽出三角形纸层

10 撑开压平

11 两侧分别内翻折。局部放大

12 花瓣折

13 谷折

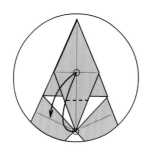

14 点到点折出折痕

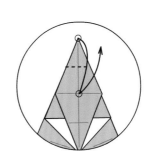

15 点到点折出折痕

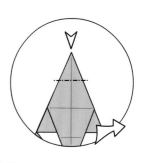

16 开放沉折。缩小视图

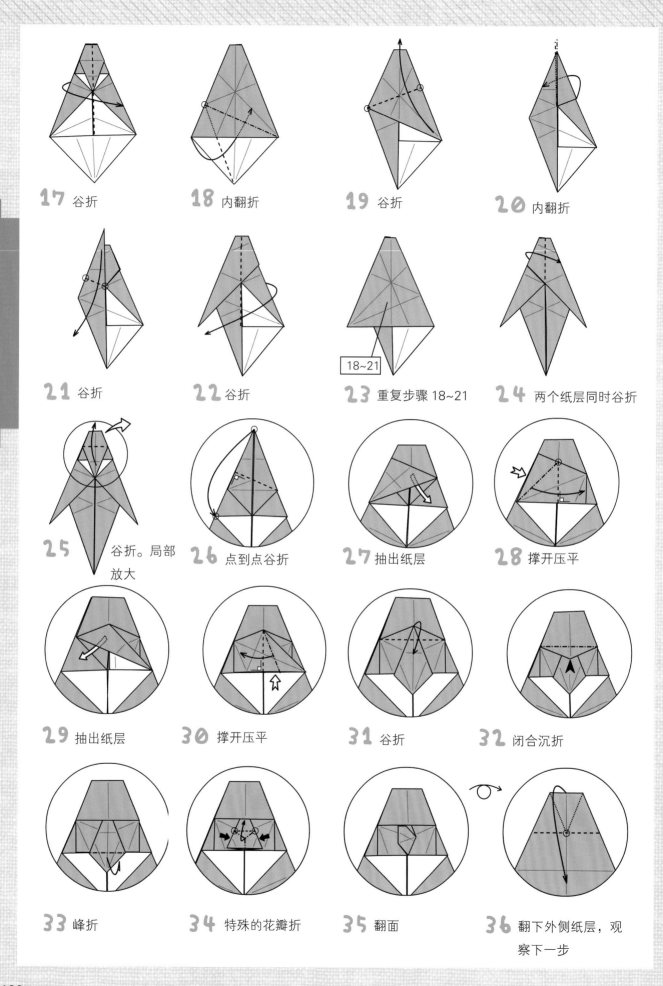

17 谷折

18 内翻折

19 谷折

20 内翻折

21 谷折

22 谷折

23 重复步骤 18~21

24 两个纸层同时谷折

25 谷折。局部放大

26 点到点谷折

27 抽出纸层

28 撑开压平

29 抽出纸层

30 撑开压平

31 谷折

32 闭合沉折

33 峰折

34 特殊的花瓣折

35 翻面

36 翻下外侧纸层，观察下一步

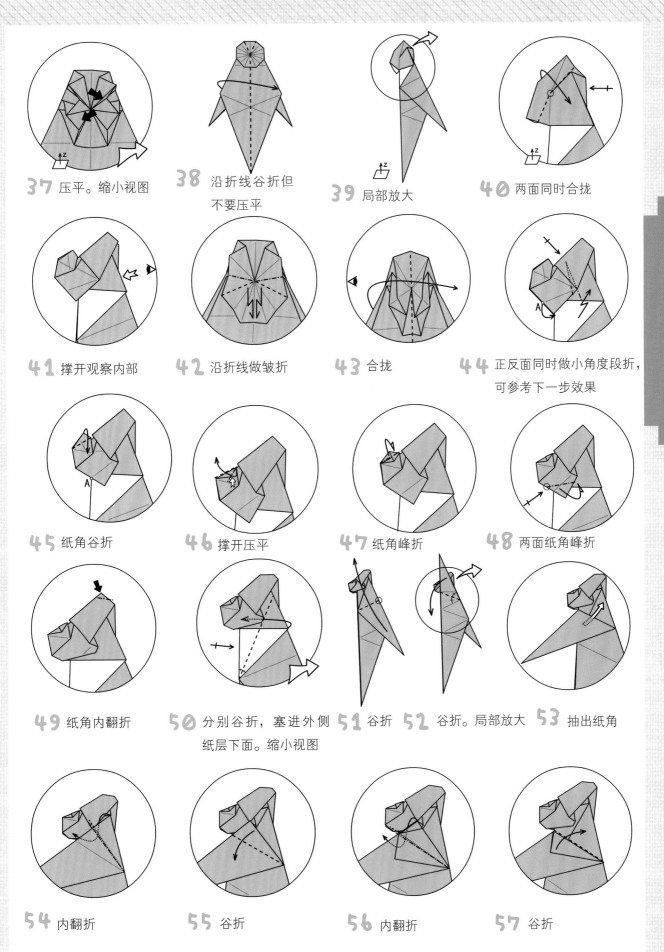

37 压平。缩小视图

38 沿折线谷折但不要压平

39 局部放大

40 两面同时合拢

41 撑开观察内部

42 沿折线做皱折

43 合拢

44 正反面同时做小角度段折，可参考下一步效果

45 纸角谷折

46 撑开压平

47 纸角峰折

48 两面纸角峰折

49 纸角内翻折

50 分别谷折，塞进外侧纸层下面。缩小视图

51 谷折

52 谷折。局部放大

53 抽出纸角

54 内翻折

55 谷折

56 内翻折

57 谷折

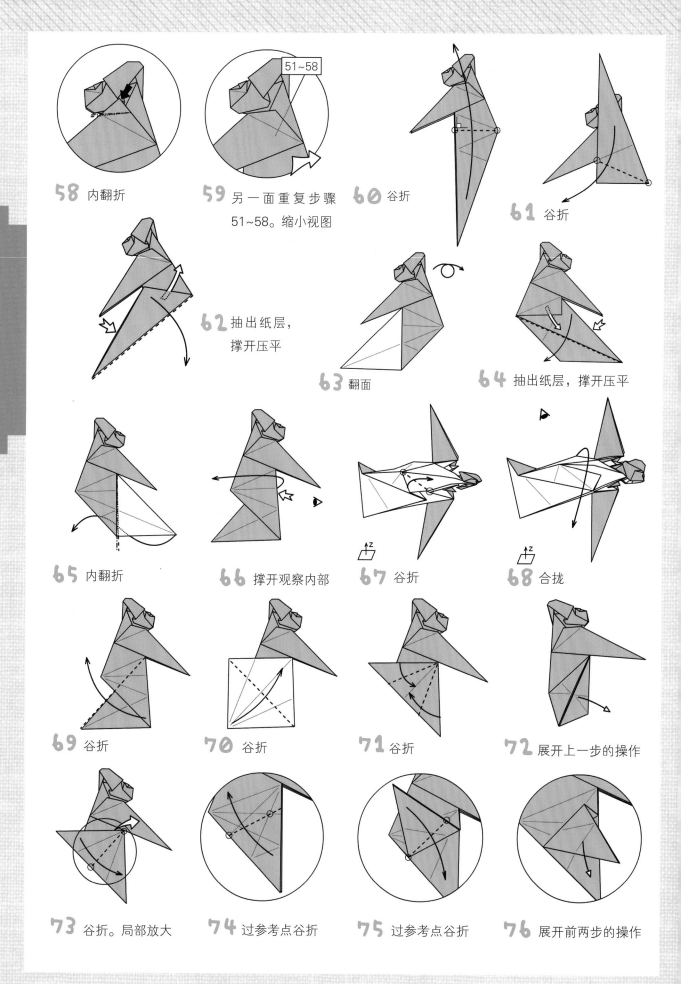

58 内翻折

59 另一面重复步骤 51~58。缩小视图

60 谷折

61 谷折

62 抽出纸层，撑开压平

63 翻面

64 抽出纸层，撑开压平

65 内翻折

66 撑开观察内部

67 谷折

68 合拢

69 谷折

70 谷折

71 谷折

72 展开上一步的操作

73 谷折。局部放大

74 过参考点谷折

75 过参考点谷折

76 展开前两步的操作

77 撑开压平

78 特殊的花瓣折

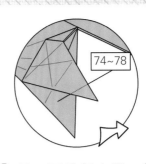

79 另一面重复步骤74~78。缩小视图

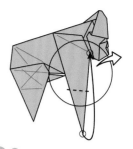

80 点到点谷折。局部放大

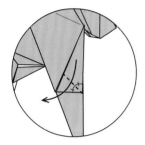

81 边到边谷折

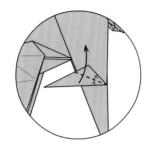

82 再次边到边谷折

83 展开前三步的操作

84 内翻折

85 谷折

86 点到点峰折

87 另一面重复步骤80~86

89 在纸角大约1/3角平分线处谷折

90 展开前两步的操作

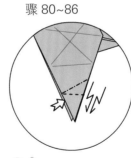

91 皱折

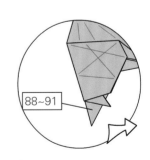

92 另一面重复步骤88~91。缩小视图

88 点到点谷折

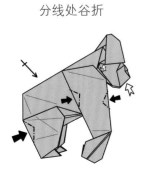

93 简单整形

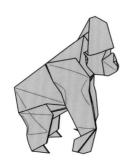

完成!

神兽

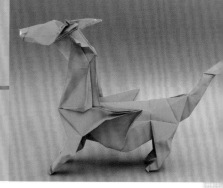

作品难度：★★★

步骤总数：98 步

纸张尺寸：30cm×30cm

扫码可观看
完整视频教程

<div style="writing-mode: vertical">纯粹折纸·多边形本色</div>

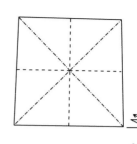

1 边到边折出折痕后翻面

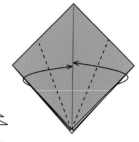

2 折出对角线折痕后翻面

3 沿折线聚合

4 单层边到线谷折

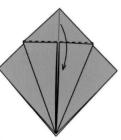

5 谷折

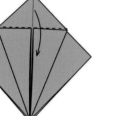

6 展开

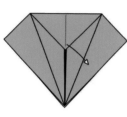

7 开放沉折

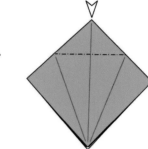

8 翻面

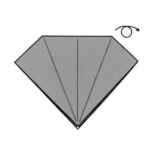

9 过参考点折出折痕

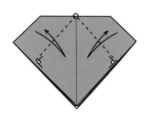

10 开放沉折

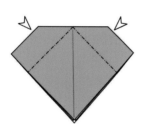

11 过参考点谷折

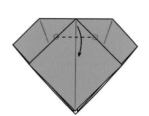

12 两侧分别谷折

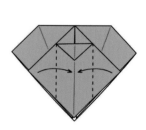

13 两侧展开

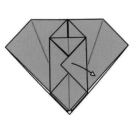
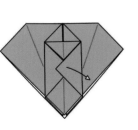

14 沿峰线拉开结构后压平，可参考下一步效果

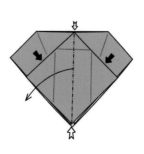

15 谷折

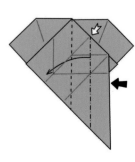

16 延展沉折

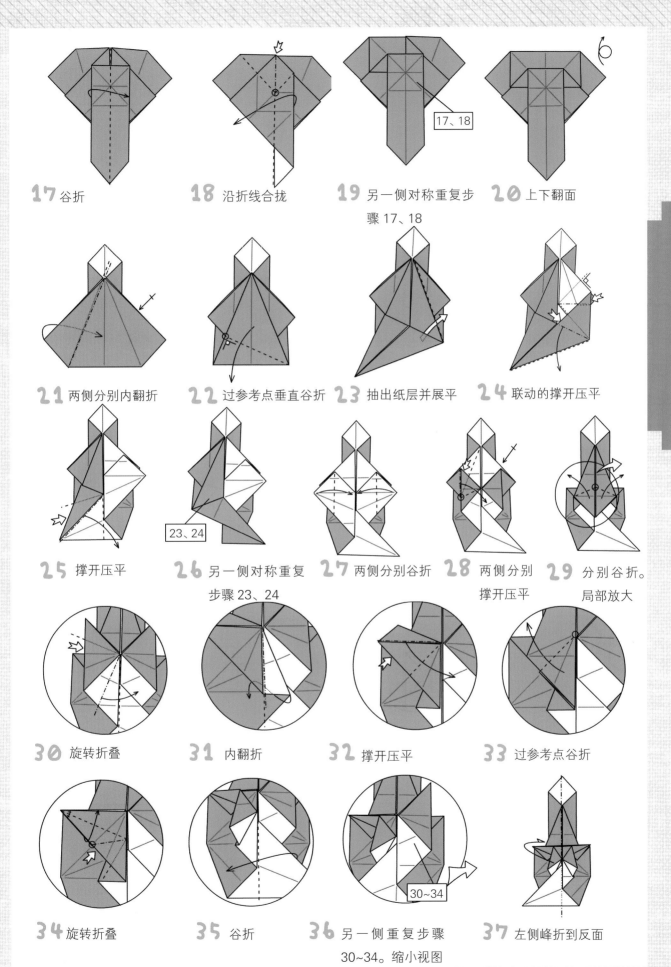

17 谷折

18 沿折线合拢

19 另一侧对称重复步骤 17、18

20 上下翻面

6

17、18

21 两侧分别内翻折

22 过参考点垂直谷折

23 抽出纸层并展平

24 联动的撑开压平

23、24

25 撑开压平

26 另一侧对称重复步骤 23、24

27 两侧分别谷折

28 两侧分别撑开压平

29 分别谷折。局部放大

30 旋转折叠

31 内翻折

32 撑开压平

33 过参考点谷折

34 旋转折叠

35 谷折

36 另一侧重复步骤 30~34。缩小视图

30~34

37 左侧峰折到反面

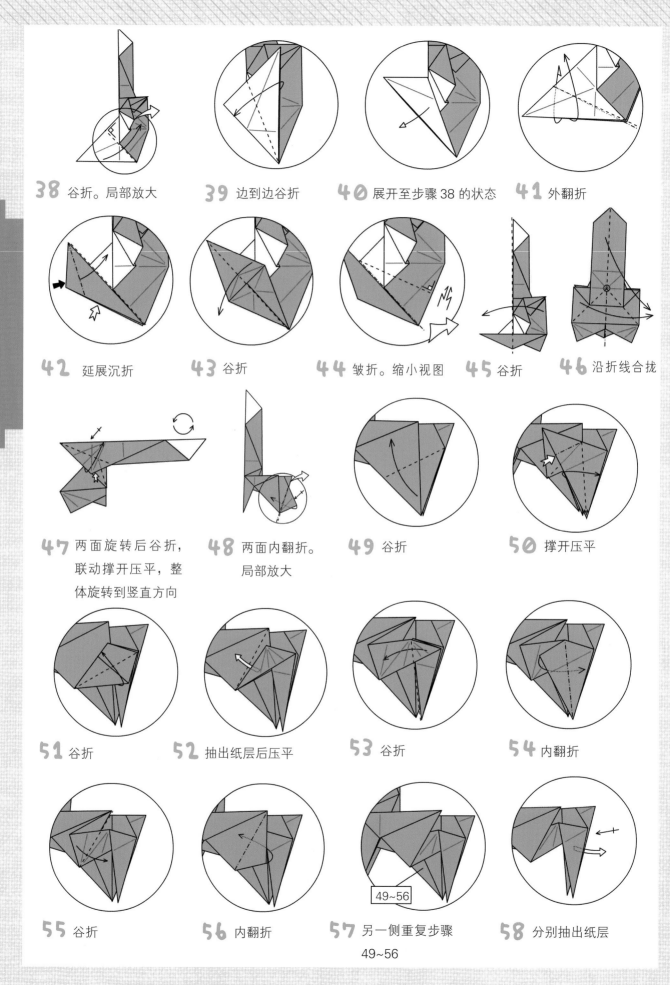

38 谷折。局部放大

39 边到边谷折

40 展开至步骤38的状态

41 外翻折

42 延展沉折

43 谷折

44 皱折。缩小视图

45 谷折

46 沿折线合拢

47 两面旋转后谷折，联动撑开压平，整体旋转到竖直方向

48 两面内翻折。局部放大

49 谷折

50 撑开压平

51 谷折

52 抽出纸层后压平

53 谷折

54 内翻折

55 谷折

56 内翻折

57 另一侧重复步骤49~56

58 分别抽出纸层

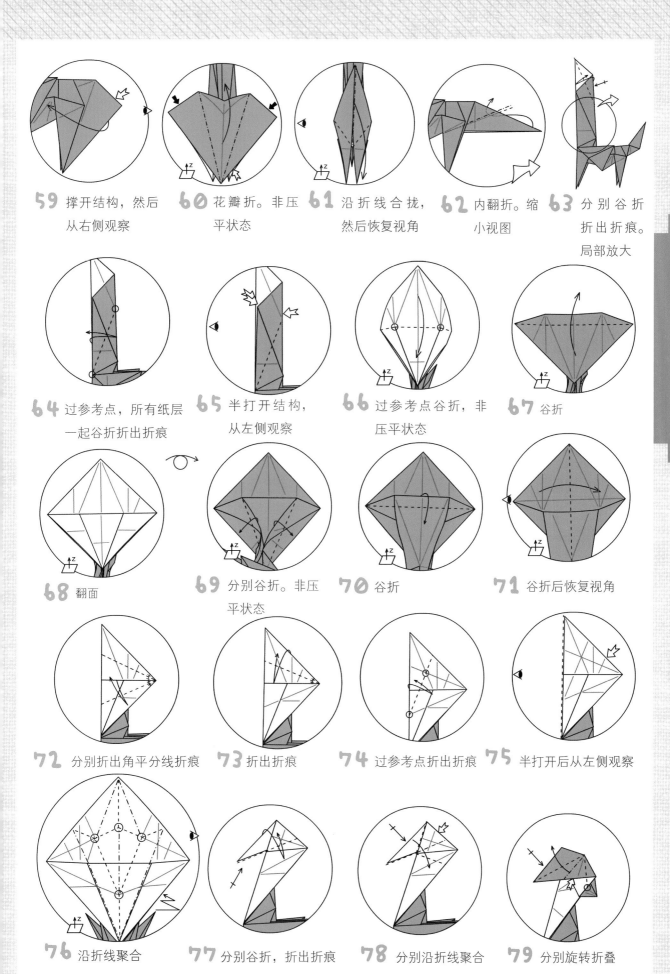

59 撑开结构，然后从右侧观察

60 花瓣折。非压平状态

61 沿折线合拢，然后恢复视角

62 内翻折。缩小视图

63 分别谷折折出折痕。局部放大

64 过参考点，所有纸层一起谷折折出折痕

65 半打开结构，从左侧观察

66 过参考点谷折，非压平状态

67 谷折

68 翻面

69 分别谷折。非压平状态

70 谷折

71 谷折后恢复视角

72 分别折出角平分线折痕

73 折出折痕

74 过参考点折出折痕

75 半打开后从左侧观察

76 沿折线聚合

77 分别谷折，折出折痕

78 分别沿折线聚合

79 分别旋转折叠

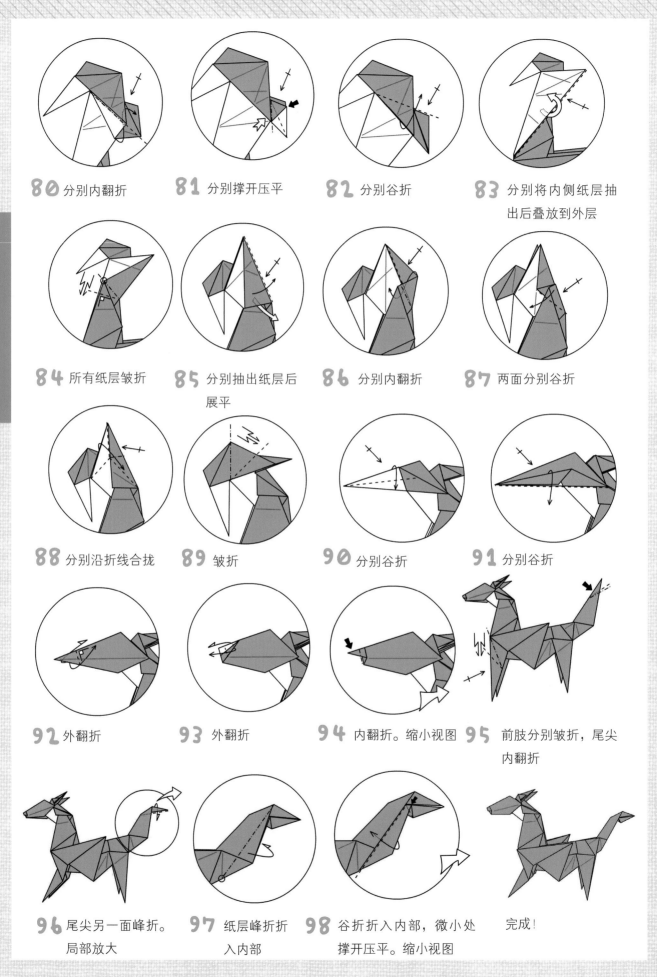

80 分别内翻折

81 分别撑开压平

82 分别谷折

83 分别将内侧纸层抽出后叠放到外层

84 所有纸层皱折

85 分别抽出纸层后展平

86 分别内翻折

87 两面分别谷折

88 分别沿折线合拢

89 皱折

90 分别谷折

91 分别谷折

92 外翻折

93 外翻折

94 内翻折。缩小视图

95 前肢分别皱折，尾尖内翻折

96 尾尖另一面峰折。局部放大

97 纸层峰折折入内部

98 谷折折入内部，微小处撑开压平。缩小视图

完成！

龙

作品难度：★★★

步骤总数：98 步

纸张尺寸：20cm×20cm

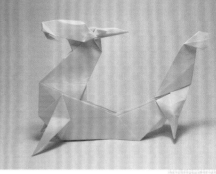

1 折出对角线折痕

2 折出所有纸角的四等
分线折痕

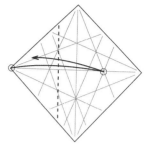

3 点到点折出折痕

4 点到点折出折痕

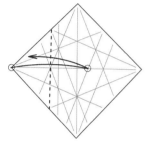

5 点到点折出折痕

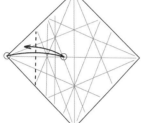

6 点到点折出折痕

7 另一侧对称重复步骤
4~6，折出折痕

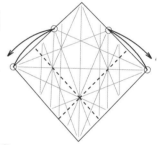

8 点到点折出折痕，翻面

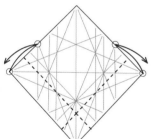

9 点到点折出折痕

10 翻面

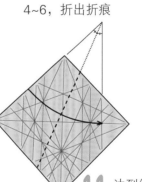

11 边到线谷折

12 展开

13 另一侧对称重复
步骤11、12

14 边到线谷折

15 展开

16 另一侧对称重复步骤
14、15

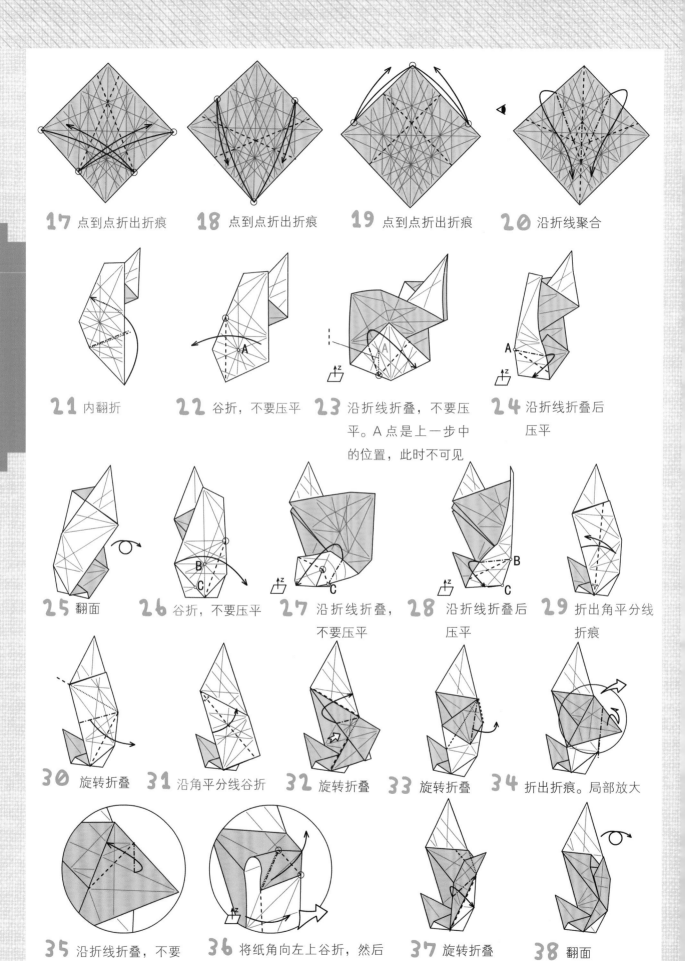

17 点到点折出折痕　　**18** 点到点折出折痕　　**19** 点到点折出折痕　　**20** 沿折线聚合

21 内翻折　　**22** 谷折，不要压平　　**23** 沿折线折叠，不要压平。A点是上一步中的位置，此时不可见　　**24** 沿折线折叠后压平

25 翻面　　**26** 谷折，不要压平　　**27** 沿折线折叠，不要压平　　**28** 沿折线折叠后压平　　**29** 折出角平分线折痕

30 旋转折叠　　**31** 沿角平分线谷折　　**32** 旋转折叠　　**33** 旋转折叠　　**34** 折出折痕。局部放大

35 沿折线折叠，不要压平　　**36** 将纸角向左上谷折，然后从左向右合拢。缩小视图　　**37** 旋转折叠　　**38** 翻面

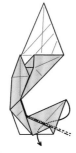
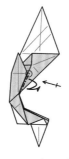
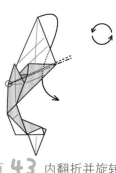

39 重复步骤29~37 **40** 内翻折 **41** 分别折出折痕 **42** 折出平行于已有 **43** 内翻折并旋转
折痕的折痕

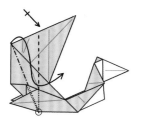
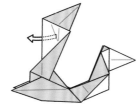
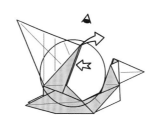
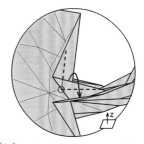

44 特殊的内翻折，另 **45** 抽出纸角 **46** 打开中间部分， **47** 沿步骤41、42得
一面重复 从上向下观察 到的折痕旋转折叠

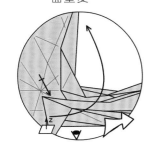
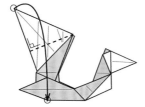
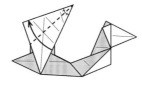
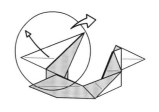

48 另一边重复并合拢。 **49** 点到点谷折 **50** 谷折 **51** 展开。局部放大
缩小视图

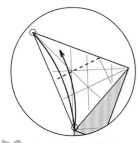

52 点到点折出折痕 **53** 折出垂线折痕 **54** 内翻折 **55** 内翻折

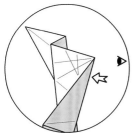

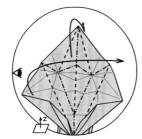
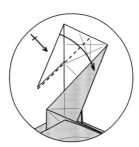
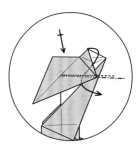

56 打开纸层 **57** 沿折线聚合 **58** 分别谷折 **59** 两面分别做特殊
的内翻折

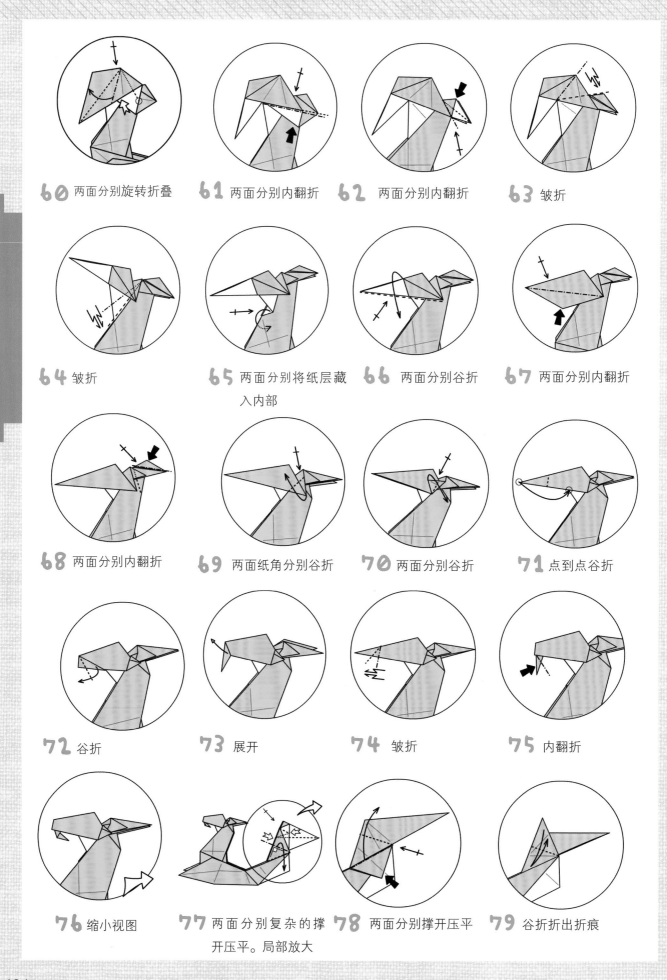

60 两面分别旋转折叠

61 两面分别内翻折

62 两面分别内翻折

63 皱折

64 皱折

65 两面分别将纸层藏入内部

66 两面分别谷折

67 两面分别内翻折

68 两面分别内翻折

69 两面纸角分别谷折

70 两面分别谷折

71 点到点谷折

72 谷折

73 展开

74 皱折

75 内翻折

76 缩小视图

77 两面分别复杂的撑开压平。局部放大

78 两面分别撑开压平

79 谷折折出折痕

纯粹折纸·多边形本色

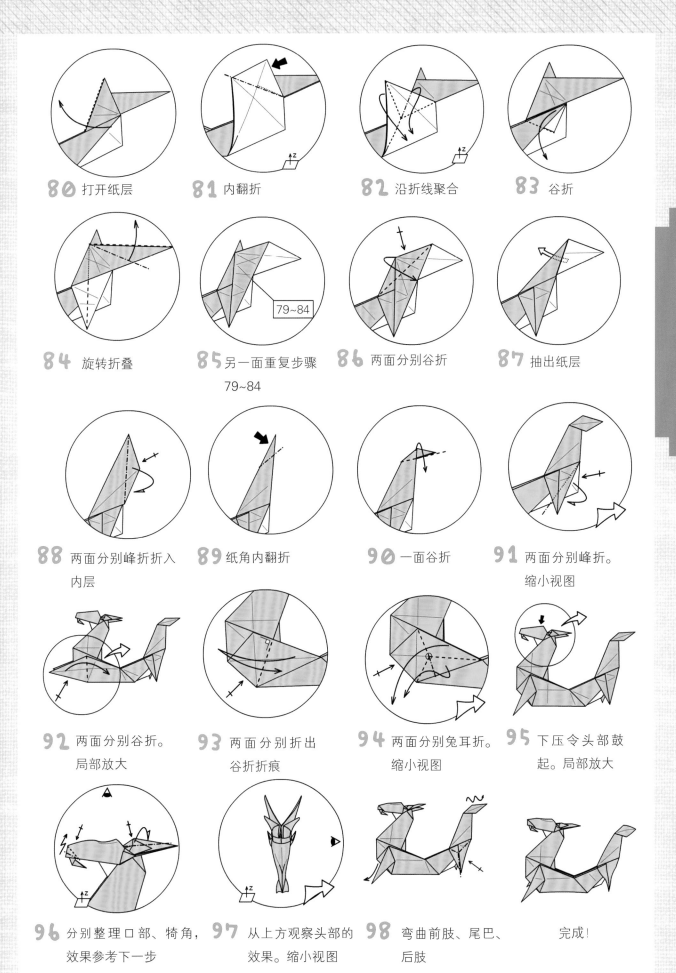

80 打开纸层

81 内翻折

82 沿折线聚合

83 谷折

84 旋转折叠

85 另一面重复步骤 79~84

86 两面分别谷折

87 抽出纸层

88 两面分别峰折折入内层

89 纸角内翻折

90 一面谷折

91 两面分别峰折。缩小视图

92 两面分别谷折。局部放大

93 两面分别折出谷折折痕

94 两面分别兔耳折。缩小视图

95 下压令头部鼓起。局部放大

96 分别整理口部、犄角，效果参考下一步

97 从上方观察头部的效果。缩小视图

98 弯曲前肢、尾巴、后肢

完成！

犀牛

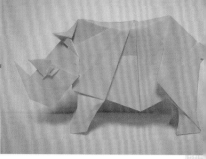

作品难度：★★★

步骤总数：100 步

纸张尺寸：20cm×20cm

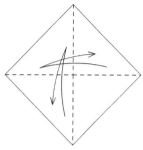

1 折出对角线折痕

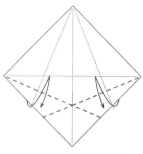

2 边到线折出折痕

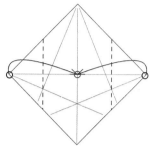

3 边到线折出折痕

4 点到点谷折

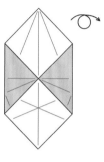

5 翻面

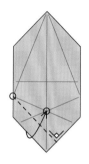

6 沿过参考点的垂线折叠

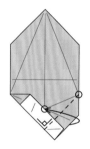

7 再次沿垂线折叠

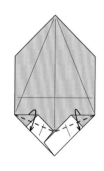

8 边到边谷折

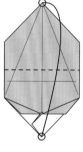

9 点到点谷折

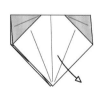

10 完全展开

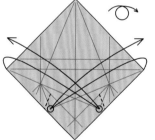

11 点到点折出短折痕后翻面

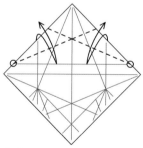

12 边到线折出折痕

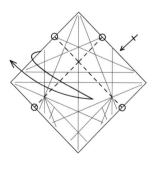

13 过参考点折出折痕

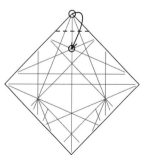

14 点到点谷折

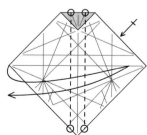

15 两侧分别过参考点折出折痕

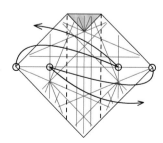

16 点到点折出折痕

纯粹折纸·多边形本色

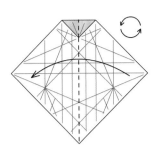
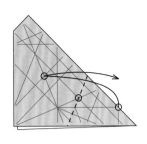
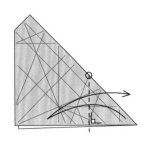
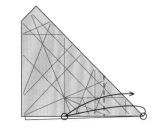

17 谷折后旋转

18 过参考点点到点折出折痕

19 过参考点折出垂线折痕

20 点到点折出折痕

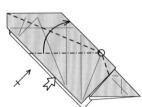
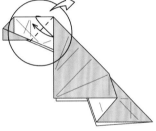
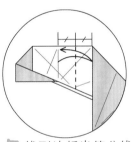
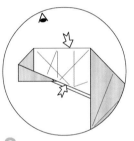

21 过参考点边到线折出折痕

22 过参考点皱折

23 过参考点折出短折痕

24 开放沉折

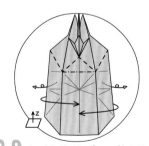
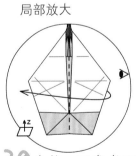
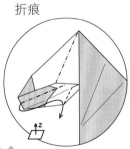

25 两侧分别旋转折叠

26 边到边折出折痕。局部放大

27 线到边折出等分线折痕

28 撑开结构，从上方观察

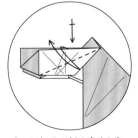

29 沿折线聚合，将两侧纸层向中线翻转

30 合拢，可参考下一步中间过程

31 中间过程。类似内翻折的合拢

32 分别折出折痕

33 分别内翻折

34 分别过内部参考点谷折

35 内翻折

36 边到边分别折出折痕

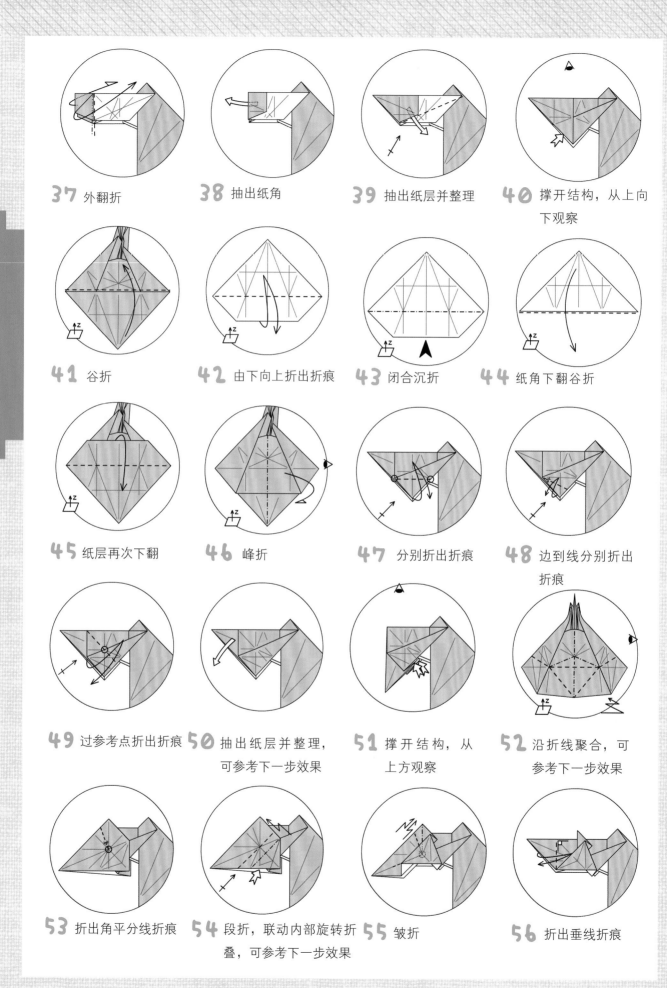

37 外翻折　　**38** 抽出纸角　　**39** 抽出纸层并整理　　**40** 撑开结构，从上向下观察

41 谷折　　**42** 由下向上折出折痕　　**43** 闭合沉折　　**44** 纸角下翻谷折

45 纸层再次下翻　　**46** 峰折　　**47** 分别折出折痕　　**48** 边到线分别折出折痕

49 过参考点折出折痕　　**50** 抽出纸层并整理，可参考下一步效果　　**51** 撑开结构，从上方观察　　**52** 沿折线聚合，可参考下一步效果

53 折出角平分线折痕　　**54** 段折，联动内部旋转折叠，可参考下一步效果　　**55** 皱折　　**56** 折出垂线折痕

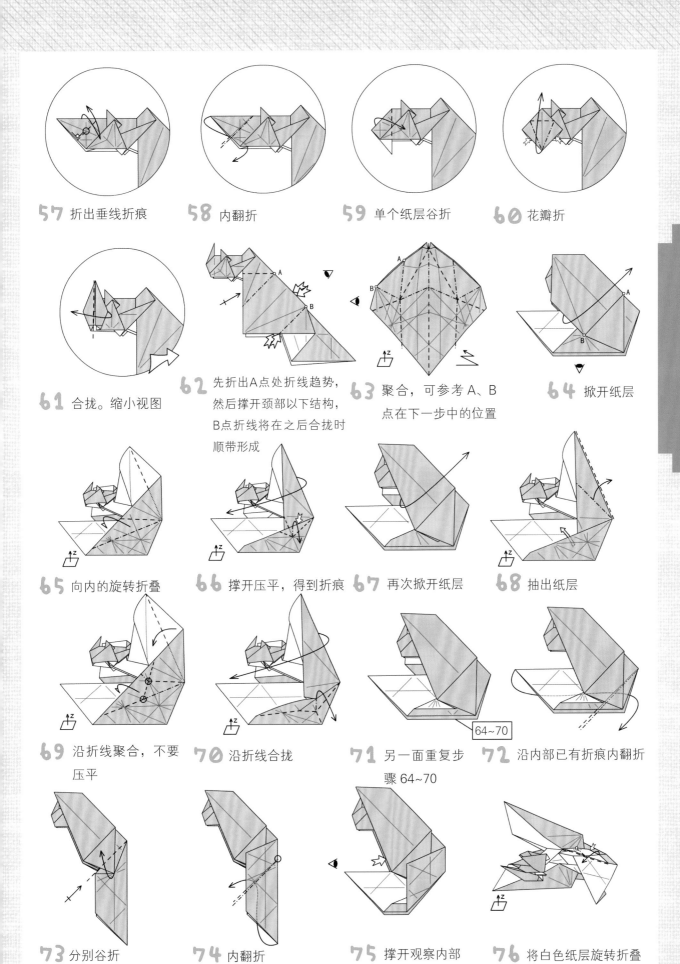

57 折出垂线折痕

58 内翻折

59 单个纸层谷折

60 花瓣折

61 合拢。缩小视图

62 先折出A点处折线趋势，然后撑开颈部以下结构，B点折线将在之后合拢时顺带形成

63 聚合，可参考A、B点在下一步中的位置

64 掀开纸层

65 向内的旋转折叠

66 撑开压平，得到折痕

67 再次掀开纸层

68 抽出纸层

69 沿折线聚合，不要压平

70 沿折线合拢

71 另一面重复步骤 64~70

72 沿内部已有折痕内翻折

73 分别谷折

74 内翻折

75 撑开观察内部

76 将白色纸层旋转折叠

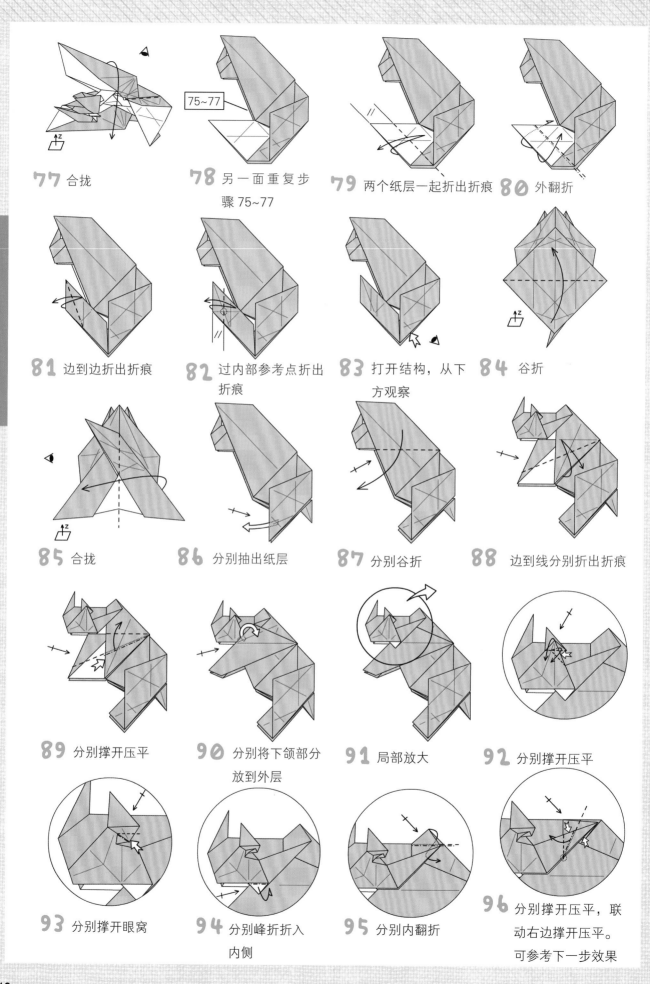

77 合拢

78 另一面重复步骤 75~77

79 两个纸层一起折出折痕

80 外翻折

81 边到边折出折痕

82 过内部参考点折出折痕

83 打开结构，从下方观察

84 谷折

85 合拢

86 分别抽出纸层

87 分别谷折

88 边到线分别折出折痕

89 分别撑开压平

90 分别将下颌部分放到外层

91 局部放大

92 分别撑开压平

93 分别撑开眼窝

94 分别峰折折入内侧

95 分别内翻折

96 分别撑开压平，联动右边撑开压平。可参考下一步效果

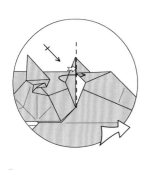 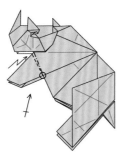 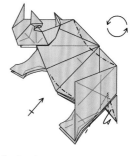

97 分别谷折折入另一侧。缩小视图

98 分别小角度旋转段折

99 微整腿脚部分

100 尾巴旋转折叠，微整背腹部分

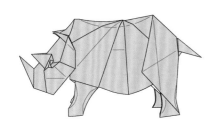

完成！

作品难度：★★★

步骤总数：102 步

纸张尺寸：20cm×20cm

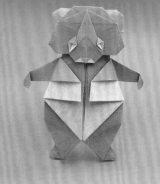

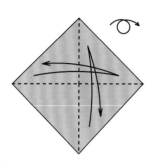

1 折出对角线折痕后翻面

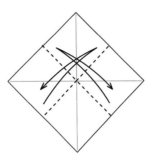

2 边到边折出折痕

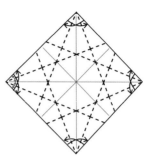

3 折出所有纸角的四等分线折痕

4 点到点折出折痕

5 点到点折出折痕

6 点到点折出折痕后翻面

7 点到点折出折痕后翻面

8 过参考点折出折痕

9 折出角平分线折痕

10 过参考点谷折

11 过参考点谷折

12 展开

13 边到线折出角平分线折痕

14 另一侧重复步骤 10~13

15 局部放大

16 过参考点分别折出短折痕。缩小视图

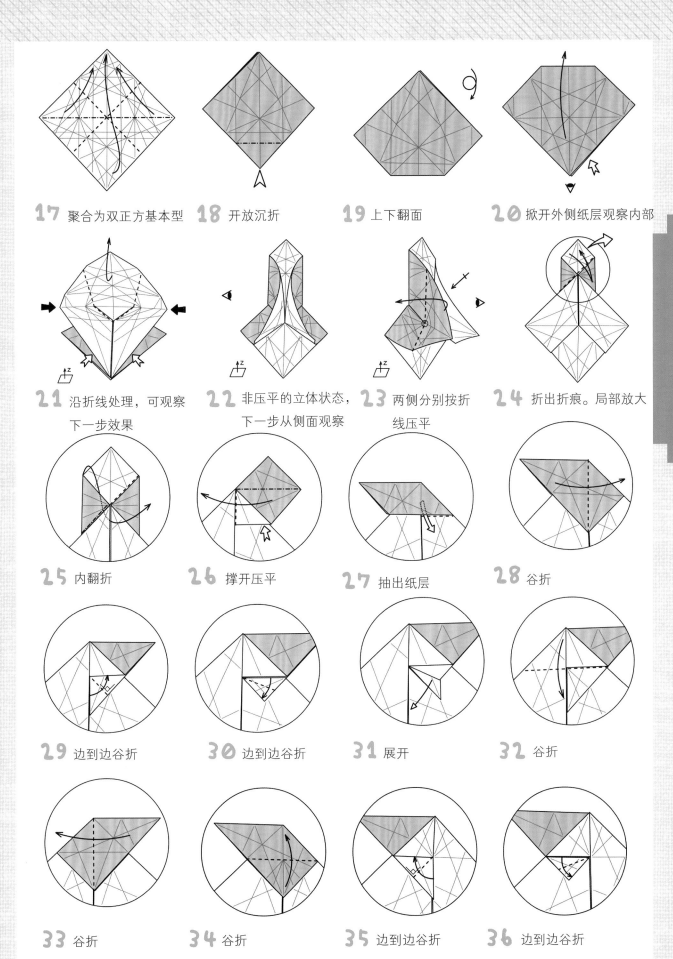

17 聚合为双正方基本型　**18** 开放沉折　**19** 上下翻面　**20** 掀开外侧纸层观察内部

21 沿折线处理，可观察
　　下一步效果

22 非压平的立体状态，
　　下一步从侧面观察

23 两侧分别按折
　　线压平

24 折出折痕。局部放大

25 内翻折　**26** 撑开压平　**27** 抽出纸层　**28** 谷折

29 边到边谷折　**30** 边到边谷折　**31** 展开　**32** 谷折

33 谷折　**34** 谷折　**35** 边到边谷折　**36** 边到边谷折

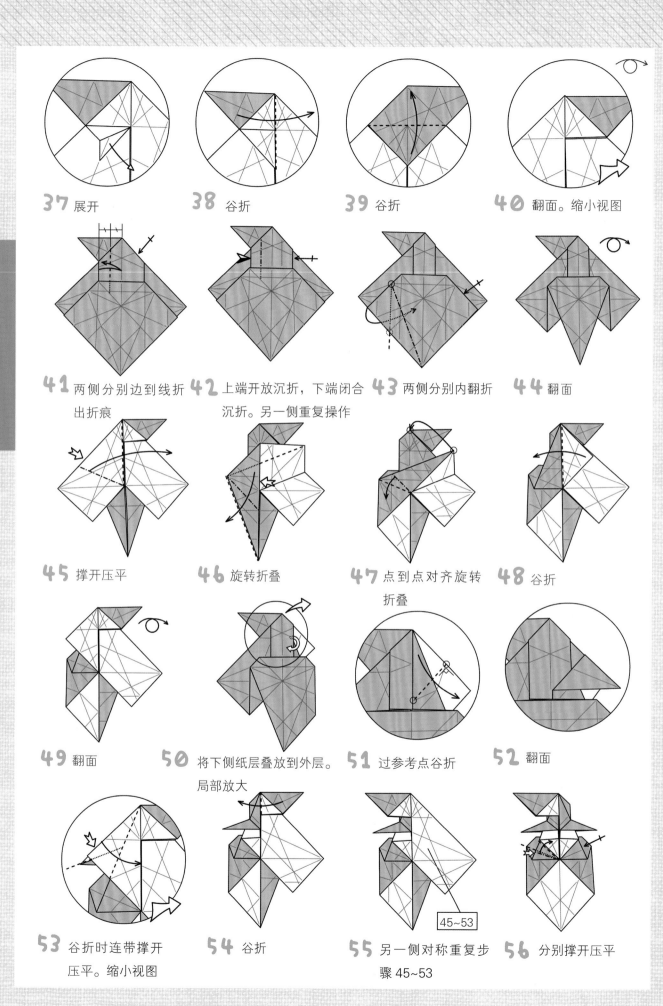

37 展开

38 谷折

39 谷折

40 翻面。缩小视图

41 两侧分别边到线折出折痕

42 上端开放沉折，下端闭合沉折。另一侧重复操作

43 两侧分别内翻折沉折

44 翻面

45 撑开压平

46 旋转折叠

47 点到点对齐旋转折叠

48 谷折

49 翻面

50 将下侧纸层叠放到外层。局部放大

51 过参考点谷折

52 翻面

53 谷折时连带撑开压平。缩小视图

54 谷折

55 另一侧对称重复步骤45~53

56 分别撑开压平

纯粹折纸·多边形本色

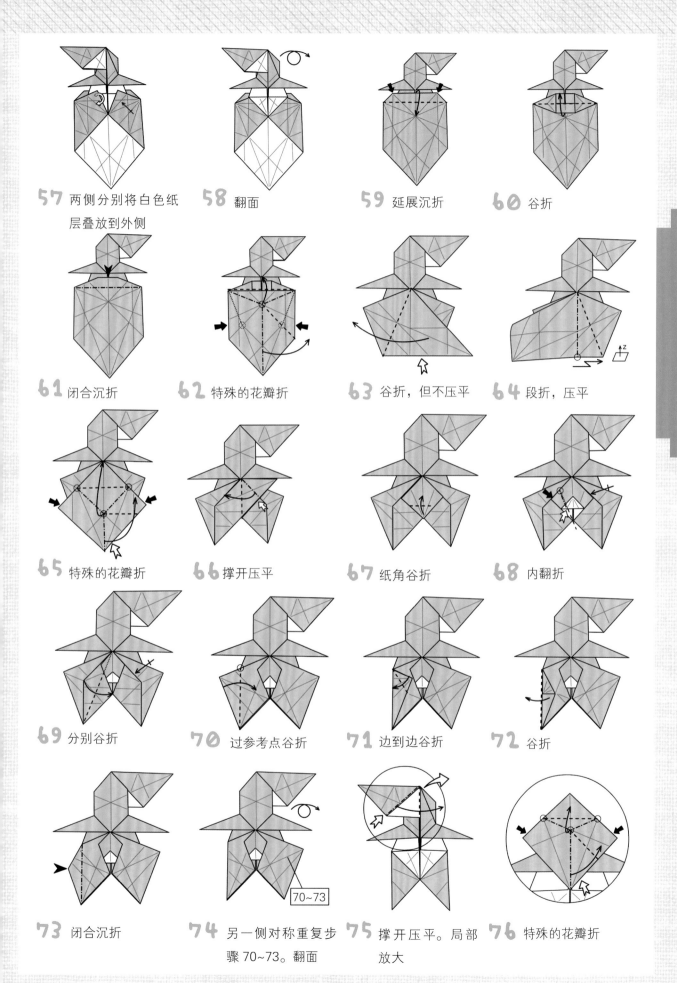

57 两侧分别将白色纸层叠放到外侧

58 翻面

59 延展沉折

60 谷折

61 闭合沉折

62 特殊的花瓣折

63 谷折，但不压平

64 段折，压平

65 特殊的花瓣折

66 撑开压平

67 纸角谷折

68 内翻折

69 分别谷折

70 过参考点谷折

71 边到边谷折

72 谷折

73 闭合沉折

74 另一侧对称重复步骤 70~73。翻面

75 撑开压平。局部放大

76 特殊的花瓣折

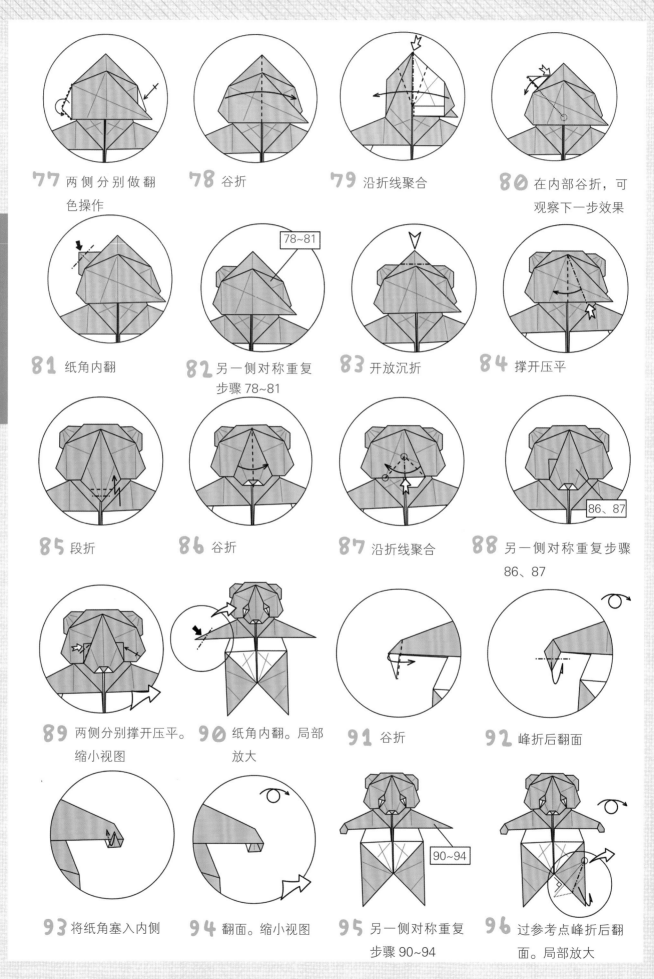

77 两侧分别做翻色操作

78 谷折

79 沿折线聚合

80 在内部谷折，可观察下一步效果

81 纸角内翻

82 另一侧对称重复步骤 78~81

83 开放沉折

84 撑开压平

85 段折

86 谷折

87 沿折线聚合

88 另一侧对称重复步骤 86、87

89 两侧分别撑开压平。缩小视图

90 纸角内翻。局部放大

91 谷折

92 峰折后翻面

93 将纸角塞入内侧

94 翻面。缩小视图

95 另一侧对称重复步骤 90~94

96 过参考点峰折后翻面。局部放大

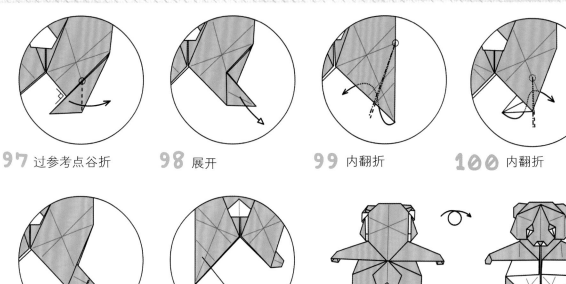

97 过参考点谷折　　**98** 展开　　**99** 内翻折　　**100** 内翻折

101 纸角内翻

102 另一侧对称重复步骤 96~101。缩小视图

96~101

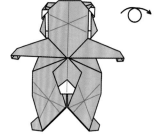

反面效果

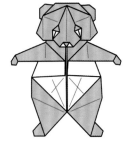

完成！

大象

作品难度：★★★

步骤总数：107 步

纸张尺寸：20cm×20cm

扫码可观看
完整视频教程

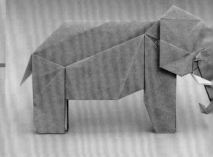

纯粹折纸·多边形本色

1 折出对角线折痕

2 折出角平分线折痕

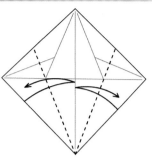

3 折出角平分线折痕

4 折出角平分线折痕

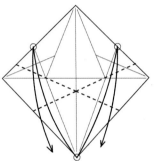

5 点到点折出折痕

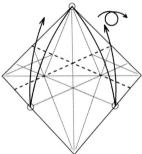

6 点到点折出折痕
后翻面

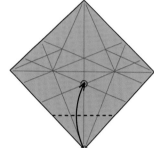

7 点到点谷折

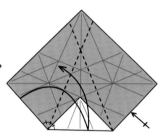

8 边到边分别折出折痕

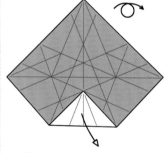

9 展开后翻面

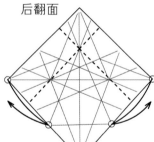

10 点到点折出折痕

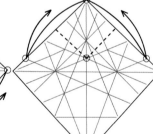

11 点到点折出短折痕

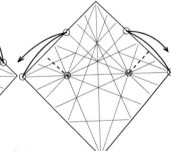

12 点到点折出短折痕

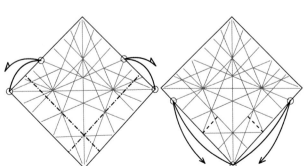

13 点到点折出峰线折痕

14 点到点折出短折痕

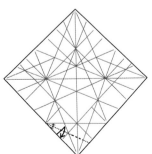

15 折出标记线折痕

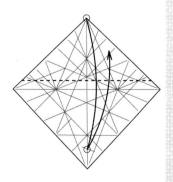

16 点到点折出折痕

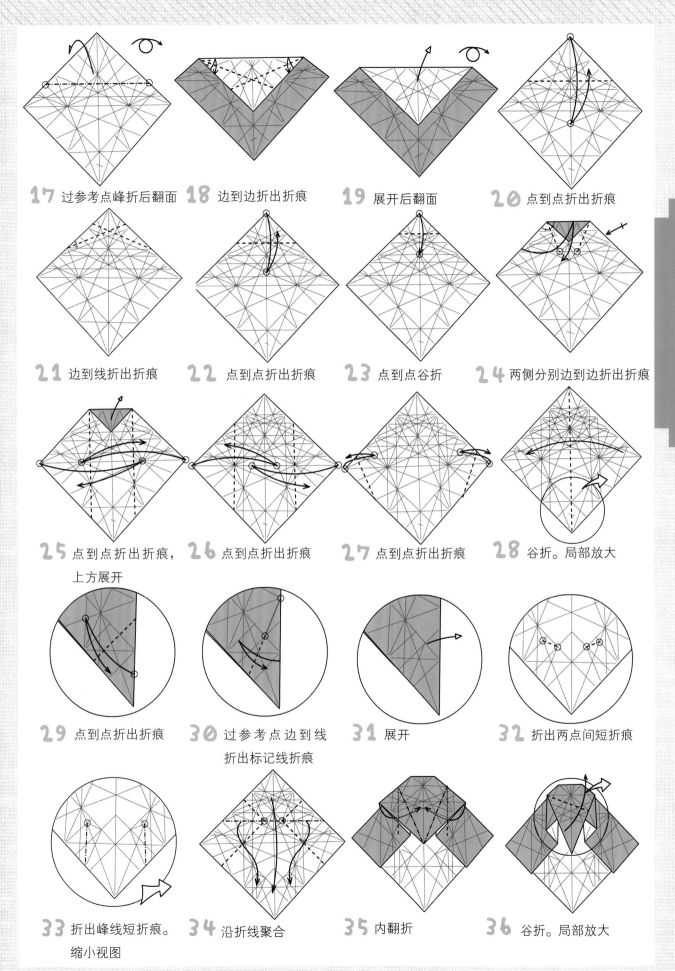

17 过参考点峰折后翻面　18 边到边折出折痕　19 展开后翻面　20 点到点折出折痕

21 边到线折出折痕　22 点到点折出折痕　23 点到点谷折　24 两侧分别边到边折出折痕

25 点到点折出折痕，
　上方展开
26 点到点折出折痕　27 点到点折出折痕　28 谷折。局部放大

29 点到点折出折痕　30 过参考点边到线
　折出标记线折痕
31 展开　32 折出两点间短折痕

33 折出峰线短折痕。
　缩小视图
34 沿折线聚合　35 内翻折　36 谷折。局部放大

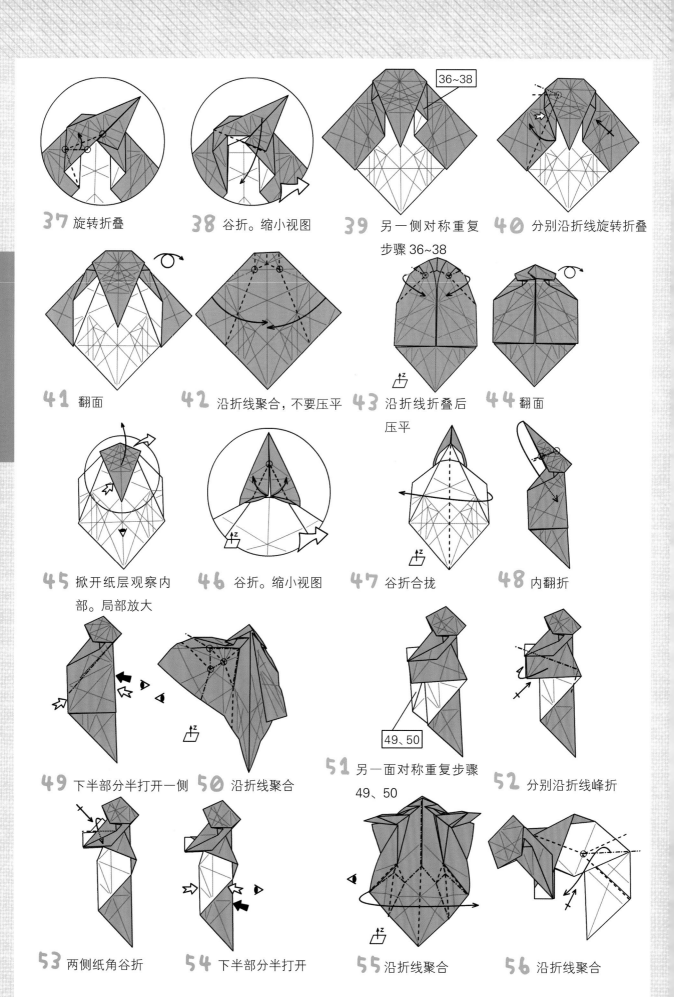

37 旋转折叠

38 谷折。缩小视图

39 另一侧对称重复步骤 36~38

40 分别沿折线旋转折叠

41 翻面

42 沿折线聚合，不要压平

43 沿折线折叠后压平

44 翻面

45 掀开纸层观察内部。局部放大

46 谷折。缩小视图

47 谷折合拢

48 内翻折

49 下半部分半打开一侧

50 沿折线聚合

51 另一面对称重复步骤 49、50

52 分别沿折线峰折

53 两侧纸角谷折

54 下半部分半打开

55 沿折线聚合

56 沿折线聚合

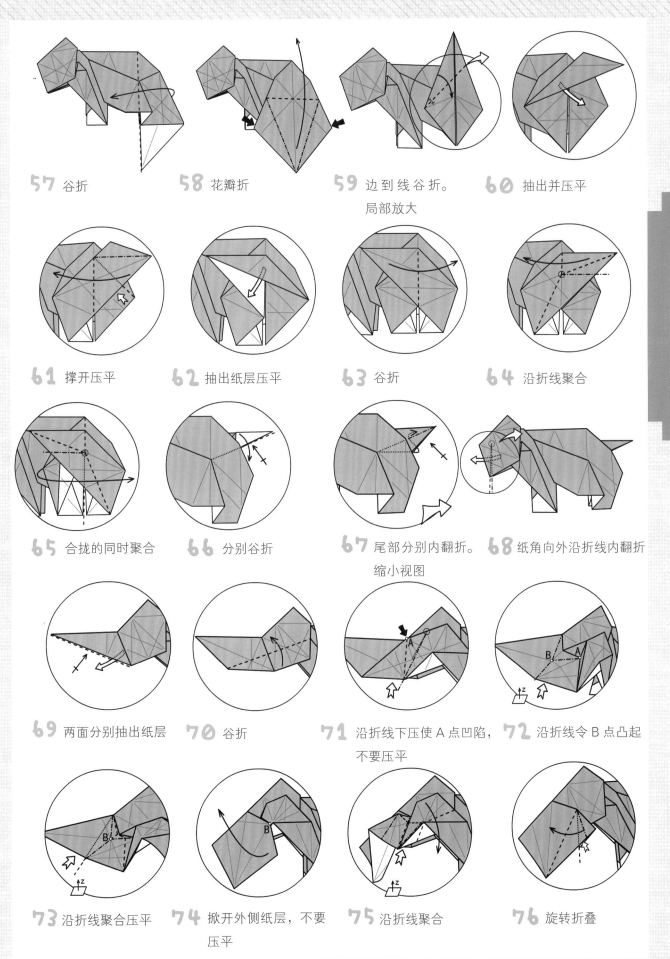

57 谷折

58 花瓣折

59 边到线谷折。
局部放大

60 抽出并压平

61 撑开压平

62 抽出纸层压平

63 谷折

64 沿折线聚合

65 合拢的同时聚合

66 分别谷折

67 尾部分别内翻折。
缩小视图

68 纸角向外沿折线内翻折

69 两面分别抽出纸层

70 谷折

71 沿折线下压使 A 点凹陷，
不要压平

72 沿折线令 B 点凸起

73 沿折线聚合压平

74 掀开外侧纸层，不要
压平

75 沿折线聚合

76 旋转折叠

纯粹折纸作品练习

151

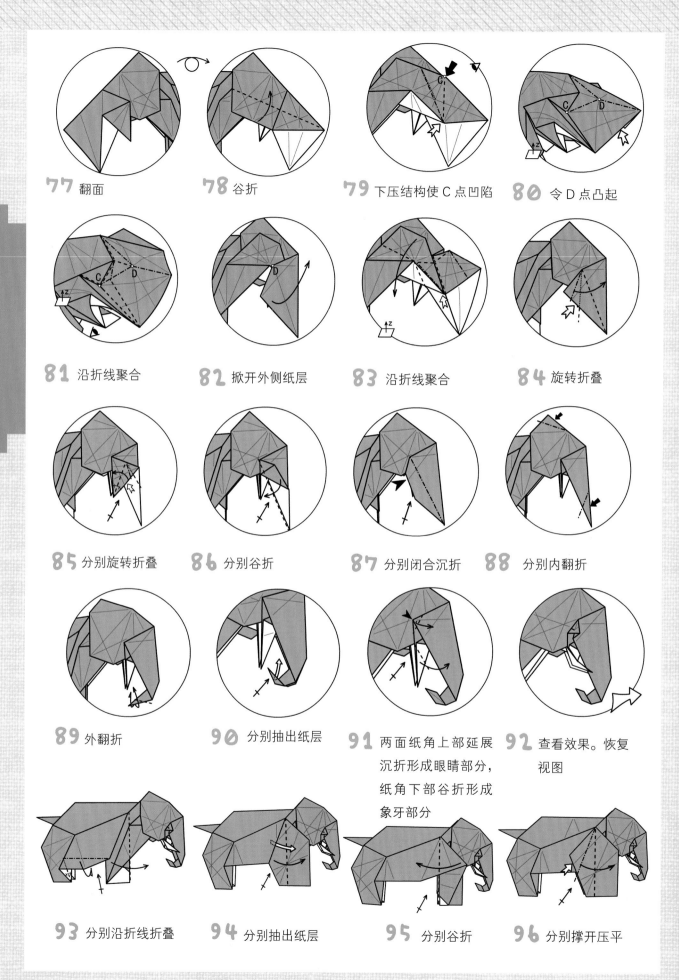

77 翻面

78 谷折

79 下压结构使 C 点凹陷

80 令 D 点凸起

81 沿折线聚合

82 掀开外侧纸层

83 沿折线聚合

84 旋转折叠

85 分别旋转折叠

86 分别谷折

87 分别闭合沉折

88 分别内翻折

89 外翻折

90 分别抽出纸层

91 两面纸角上部延展沉折形成眼睛部分，纸角下部谷折形成象牙部分

92 查看效果。恢复视图

93 分别沿折线折叠

94 分别抽出纸层

95 分别谷折

96 分别撑开压平

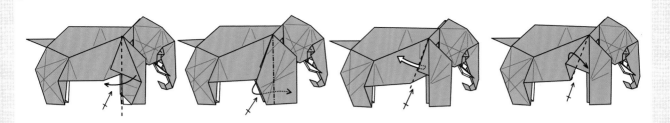

97 分别谷折

98 分别内翻折

99 分别抽出纸层

100 分别谷折

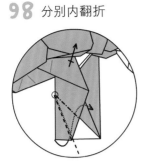
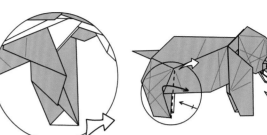

101 掀开一侧前腿，观察另一侧前腿的内侧。局部放大

102 内翻折，另一前腿内侧重复操作

103 合拢。缩小视图

104 分别谷折。局部放大

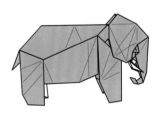

105 分别谷折折入纸层内侧

106 分别闭合沉折。缩小视图

107 尾巴内翻折，耳朵叠放至外侧

完成！

山羊

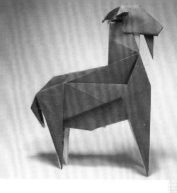

作品难度：★★★

步骤总数：112 步

纸张尺寸：20cm×20cm

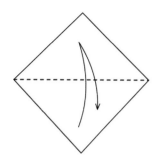

1 折出角平分线折痕

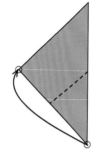

2 向左谷折

3 点到点谷折

4 完全打开

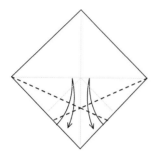

5 折出角平分线折痕

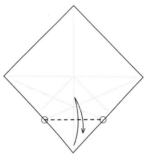

6 过参考点折出折痕

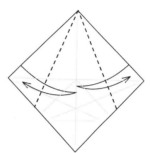

7 折出角平分线折痕

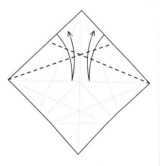

8 折出角平分线折痕

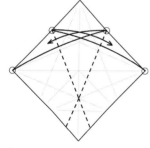

9 点到点折出折痕

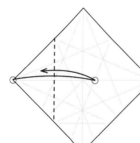

10 点到点折出折痕

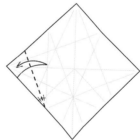

11 边到线折出折痕

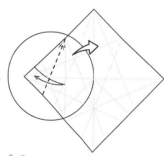

12 边到线折出折痕。局部放大

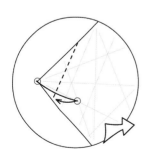

13 点到点折出折痕。缩小视图

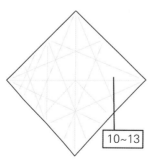

14 另一侧对称重复步骤 10~13

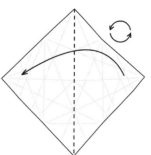

15 向左谷折并逆时针旋转 45°

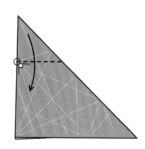

16 向下谷折

纯粹折纸·多边形本色

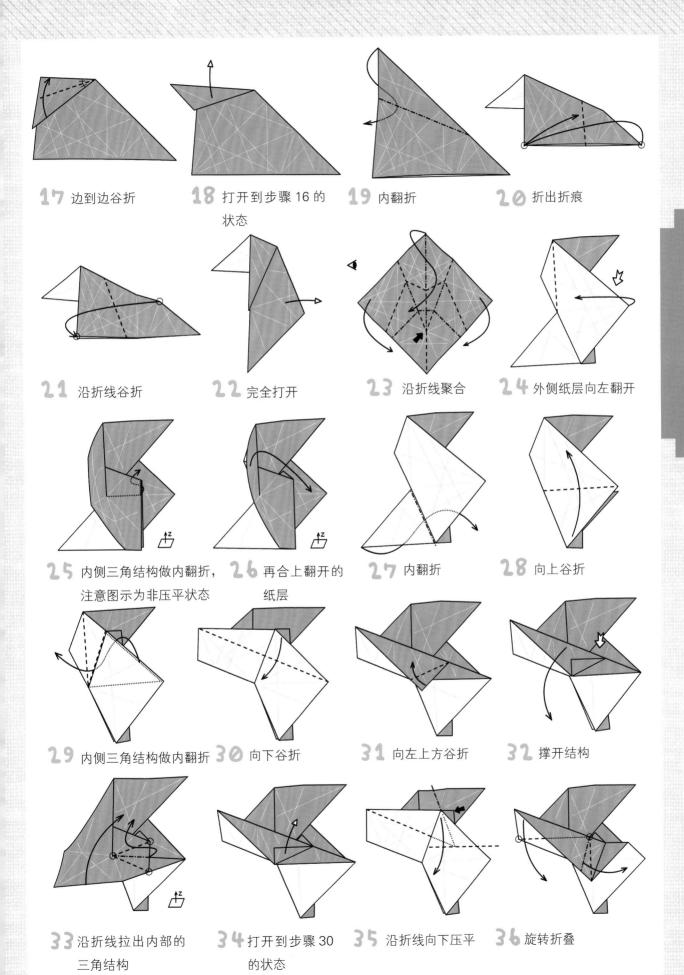

17 边到边谷折

18 打开到步骤 16 的状态

19 内翻折

20 折出折痕

21 沿折线谷折

22 完全打开

23 沿折线聚合

24 外侧纸层向左翻开

25 内侧三角结构做内翻折，注意图示为非压平状态

26 再合上翻开的纸层

27 内翻折

28 向上谷折

29 内侧三角结构做内翻折

30 向下谷折

31 向左上方谷折

32 撑开结构

33 沿折线拉出内部的三角结构

34 打开到步骤 30 的状态

35 沿折线向下压平

36 旋转折叠

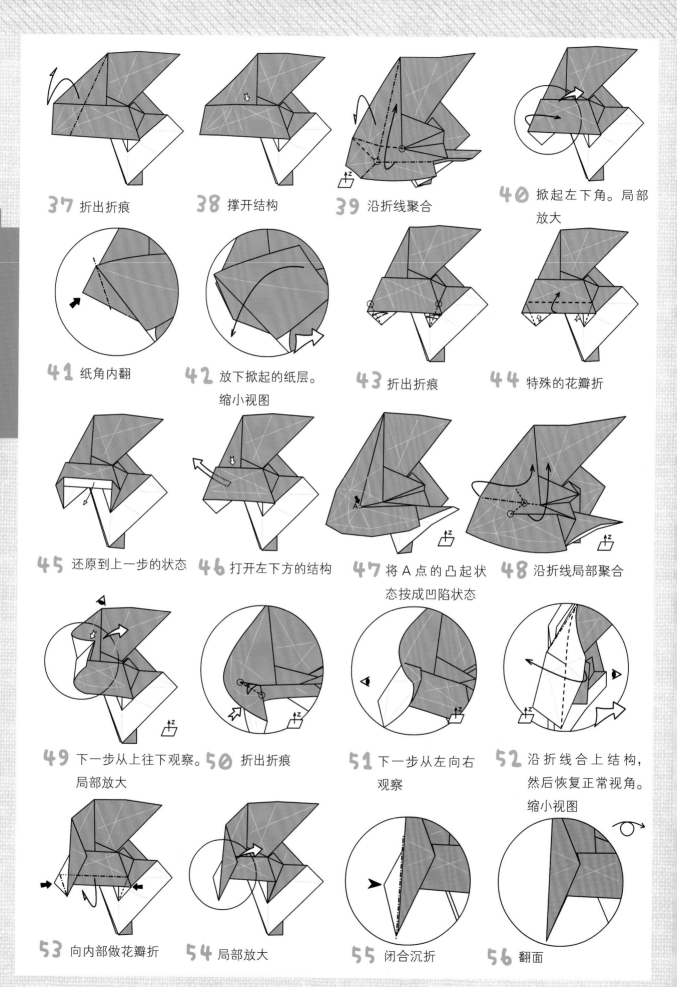

37 折出折痕

38 撑开结构

39 沿折线聚合

40 掀起左下角。局部放大

41 纸角内翻

42 放下掀起的纸层。缩小视图

43 折出折痕

44 特殊的花瓣折

45 还原到上一步的状态

46 打开左下方的结构

47 将A点的凸起状态按成凹陷状态

48 沿折线局部聚合

49 下一步从上往下观察。局部放大

50 折出折痕

51 下一步从左向右观察

52 沿折线合上结构，然后恢复正常视角。缩小视图

53 向内部做花瓣折

54 局部放大

55 闭合沉折

56 翻面

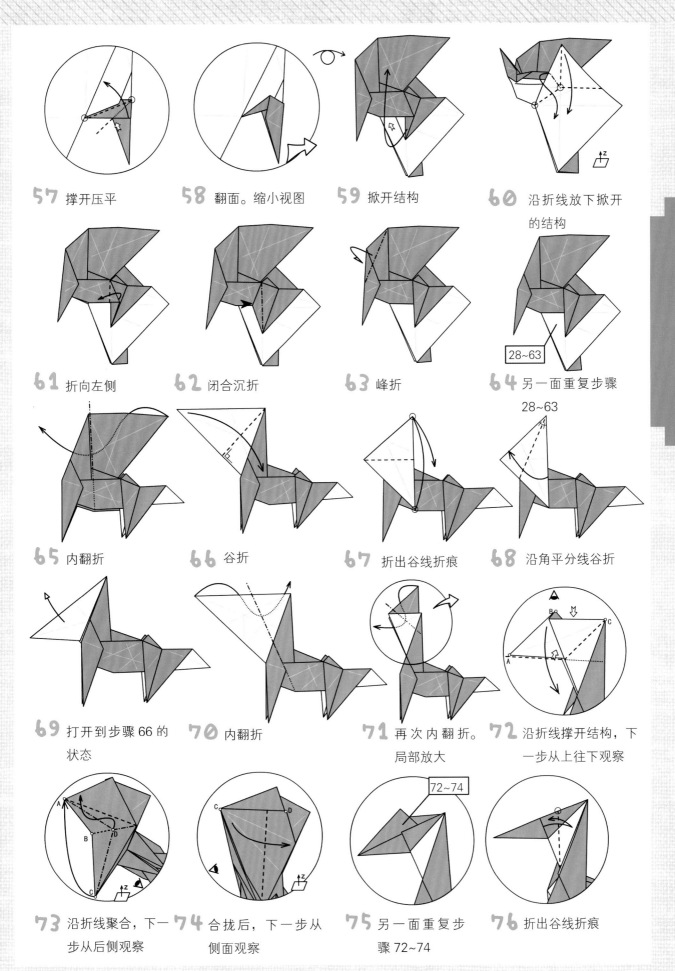

57 撑开压平

58 翻面。缩小视图

59 掀开结构

60 沿折线放下掀开的结构

61 折向左侧

62 闭合沉折

63 峰折

64 另一面重复步骤 28~63

65 内翻折

66 谷折

67 折出谷线折痕

68 沿角平分线谷折

69 打开到步骤 66 的状态

70 内翻折

71 再次内翻折。局部放大

72 沿折线撑开结构，下一步从上往下观察

73 沿折线聚合，下一步从后侧观察

74 合拢后，下一步从侧面观察

75 另一面重复步骤 72~74

76 折出谷线折痕

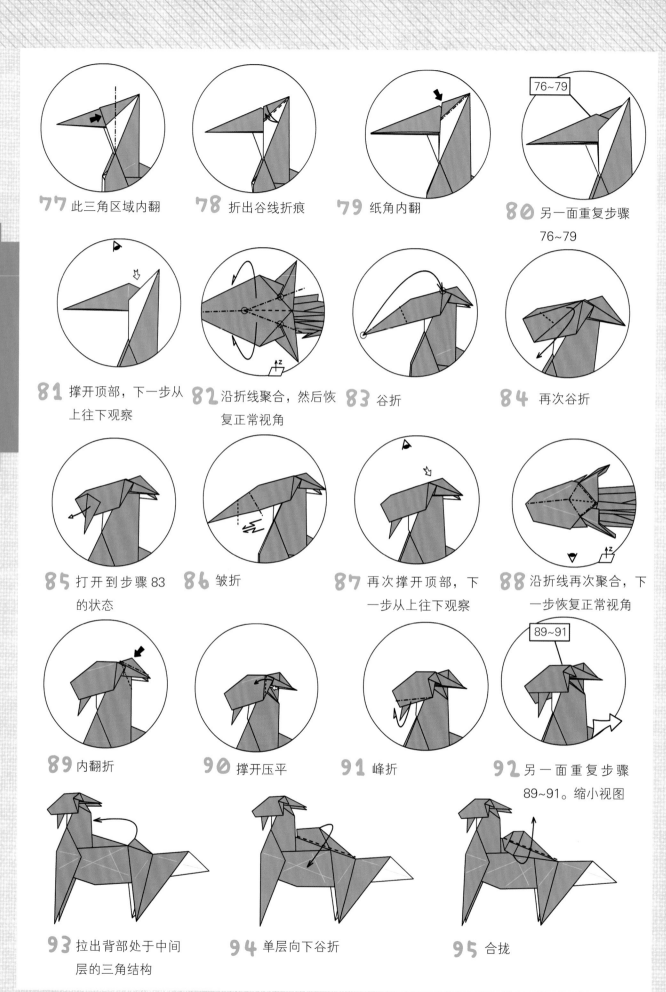

77 此三角区域内翻

78 折出谷线折痕

79 纸角内翻

80 另一面重复步骤 76~79

81 撑开顶部，下一步从上往下观察

82 沿折线聚合，然后恢复正常视角

83 谷折

84 再次谷折

85 打开到步骤83的状态

86 皱折

87 再次撑开顶部，下一步从上往下观察

88 沿折线再次聚合，下一步恢复正常视角

89 内翻折

90 撑开压平

91 峰折

92 另一面重复步骤 89~91。缩小视图

93 拉出背部处于中间层的三角结构

94 单层向下谷折

95 合拢

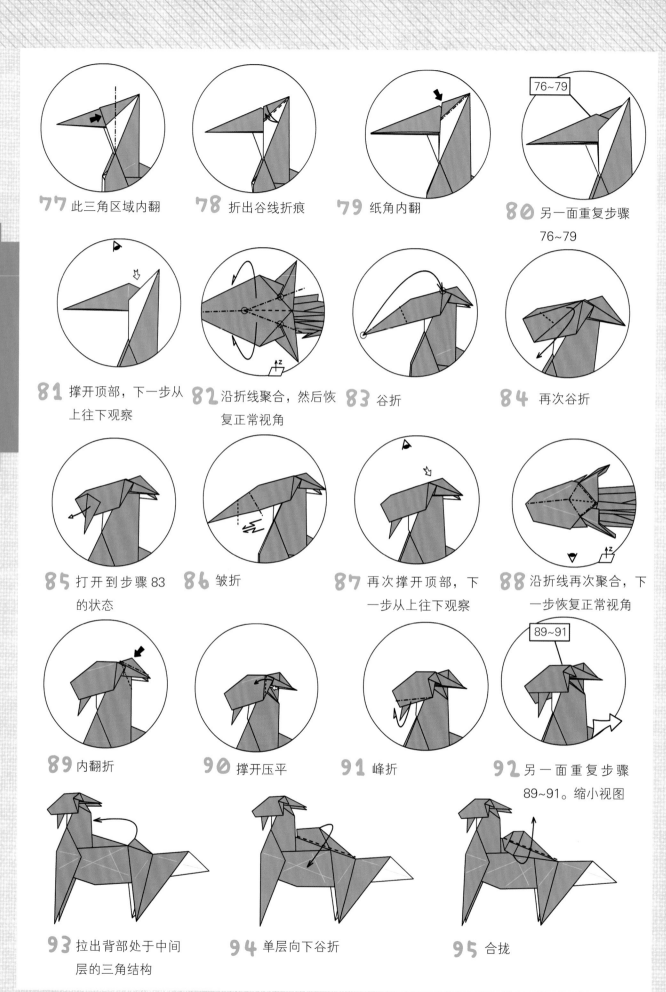

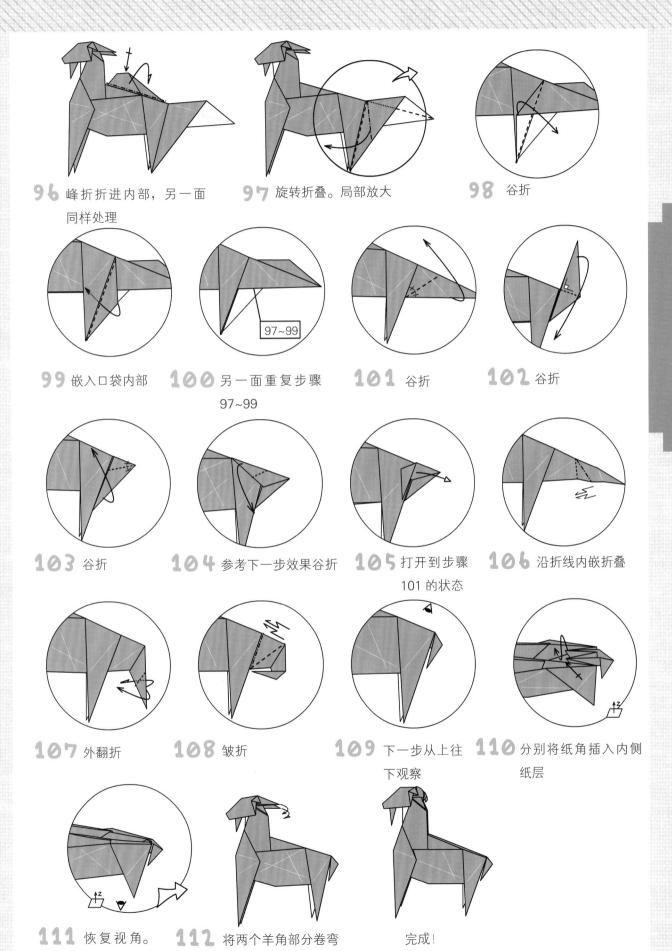

96 峰折折进内部，另一面
同样处理

97 旋转折叠。局部放大

98 谷折

99 嵌入口袋内部

100 另一面重复步骤
97~99

101 谷折

102 谷折

103 谷折

104 参考下一步效果谷折

105 打开到步骤
101 的状态

106 沿折线内嵌折叠

107 外翻折

108 皱折

109 下一步从上往
下观察

110 分别将纸角插入内侧
纸层

111 恢复视角。
缩小视图

112 将两个羊角部分卷弯

完成！

狮 子

作品难度：★★★

步骤总数：156 步

纸张尺寸：20cm×20cm

扫码可观看
完整视频教程

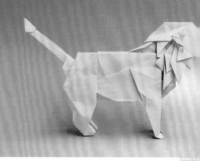

1 折出对角线折痕

2 边到线折出折痕后翻面

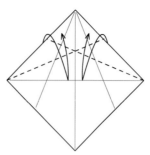

3 边到线折出折痕

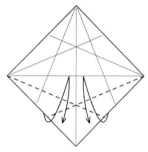

4 边到线折出折痕

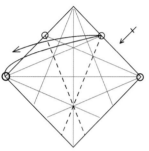

5 点到点折出折痕

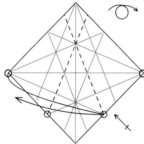

6 点到点折出折痕后
翻面

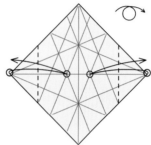

7 点到点折出折痕

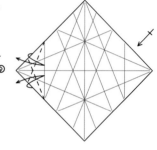

8 两侧分别边到线折出折痕

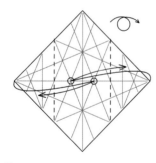

9 点到点折出折痕后
翻面

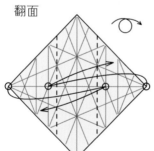

10 点到点折出折痕后
翻面

11 点到点折出折痕后
翻面

12 对折后旋转

13 点到点折出折痕

14 点到点折出折痕。
局部放大

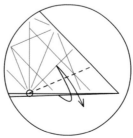

15 过参考点边到线
折出折痕

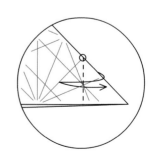

16 过参考点边到线折出
折痕

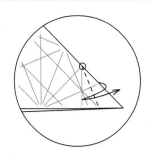 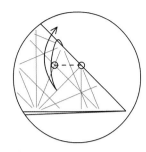

17 过参考点边到线折出折痕　　**18** 过参考点边到线折出折痕　　**19** 过参考点折出垂线折痕　　**20** 过参考点折出垂线折痕。缩小视图

21 过参考点折出垂线折痕　　**22** 过参考点折出垂线折痕　　**23** 点到点折出垂线折痕　　**24** 点到点折出垂线折痕

25 点到点折出垂线折痕　　**26** 展开并顺时针旋转一定角度　　**27** 沿折线谷折　　**28** 沿折线聚合

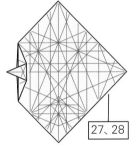 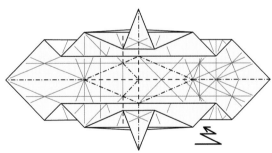

27、28

29 另一侧重复步骤27、28　　**30** 沿折线段折后旋转　　**31** 沿折线聚合

 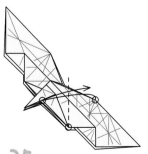

32 聚合效果展示。局部放大　　**33** 过参考点折出垂线折痕　　**34** 过参考点折出折痕。缩小视图　　**35** 点到点折出折痕

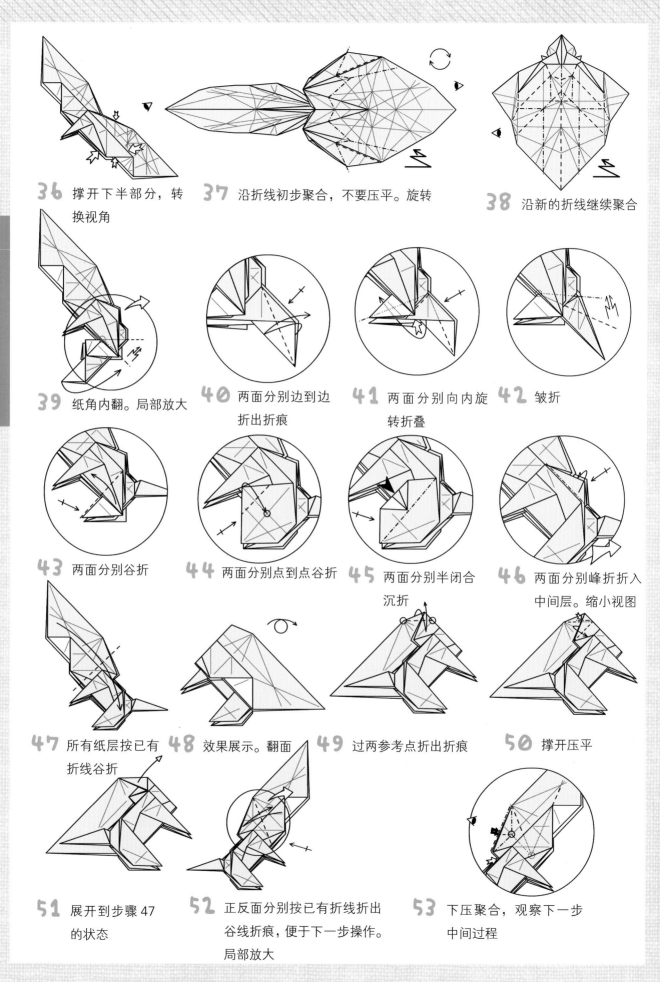

36 撑开下半部分，转换视角

37 沿折线初步聚合，不要压平。旋转

38 沿新的折线继续聚合

39 纸角内翻。局部放大

40 两面分别边到边折出折痕

41 两面分别向内旋转折叠

42 皱折

43 两面分别谷折

44 两面分别点到点谷折

45 两面分别半闭合沉折

46 两面分别峰折折入中间层。缩小视图

47 所有纸层按已有折线谷折

48 效果展示。翻面

49 过两参考点折出折痕

50 撑开压平

51 展开到步骤47的状态

52 正反面分别按已有折线折出谷线折痕，便于下一步操作。局部放大

53 下压聚合，观察下一步中间过程

纯粹折纸·多边形本色

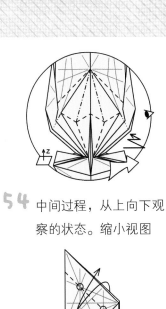

54 中间过程，从上向下观察的状态。缩小视图

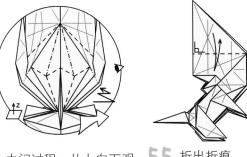

55 折出折痕

56 两个纸层一起边到线折出折痕

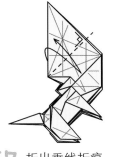

57 折出垂线折痕

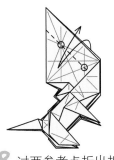

58 过两参考点折出折痕

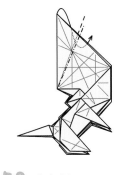

59 内翻折

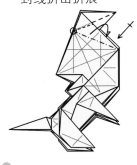

60 两面分别向内旋转折叠

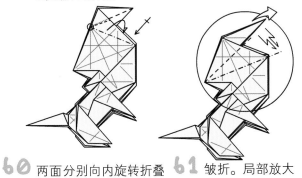

61 皱折。局部放大

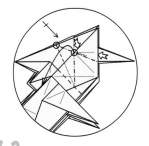

62 分别撑开压平，参考下一步效果

63 分别闭合沉折

64 分别旋转折叠

65 两面分别展开到步骤64的状态，得到内侧折痕

66 旋转折叠，但不要压平

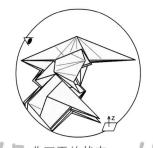

67 非压平的状态。转换视角

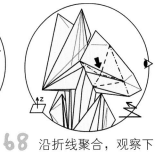

68 沿折线聚合，观察下一步效果

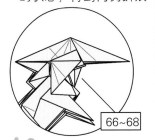

69 另一面重复步骤66~68

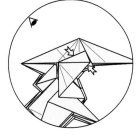

70 上下撑开结构，转换观察视角

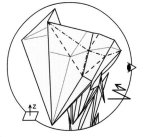

71 沿折线聚合，观察下一步效果

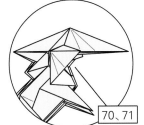

72 另一面重复步骤70、71

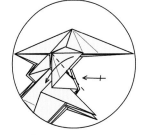

73 两面分别谷折

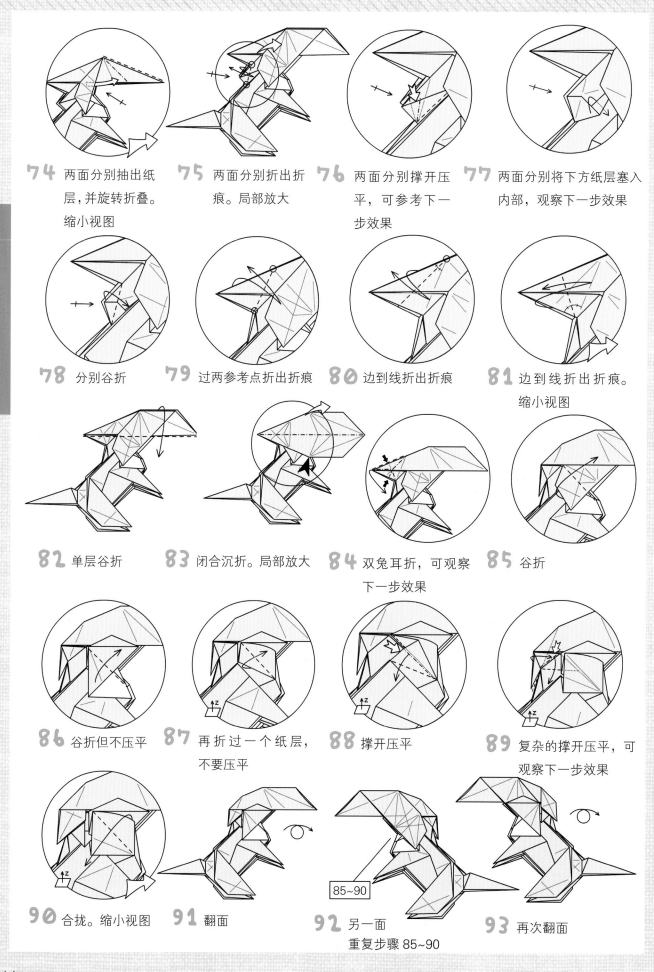

74 两面分别抽出纸层，并旋转折叠。缩小视图

75 两面分别折出折痕。局部放大

76 两面分别撑开压平，可参考下一步效果

77 两面分别将下方纸层塞入内部，观察下一步效果

78 分别谷折

79 过两参考点折出折痕

80 边到线折出折痕

81 边到线折出折痕。缩小视图

82 单层谷折

83 闭合沉折。局部放大

84 双兔耳折，可观察下一步效果

85 谷折

86 谷折但不压平

87 再折过一个纸层，不要压平

88 撑开压平

89 复杂的撑开压平，可观察下一步效果

90 合拢。缩小视图

91 翻面

92 另一面
重复步骤85~90

85~90

93 再次翻面

纯粹折纸·多边形本色

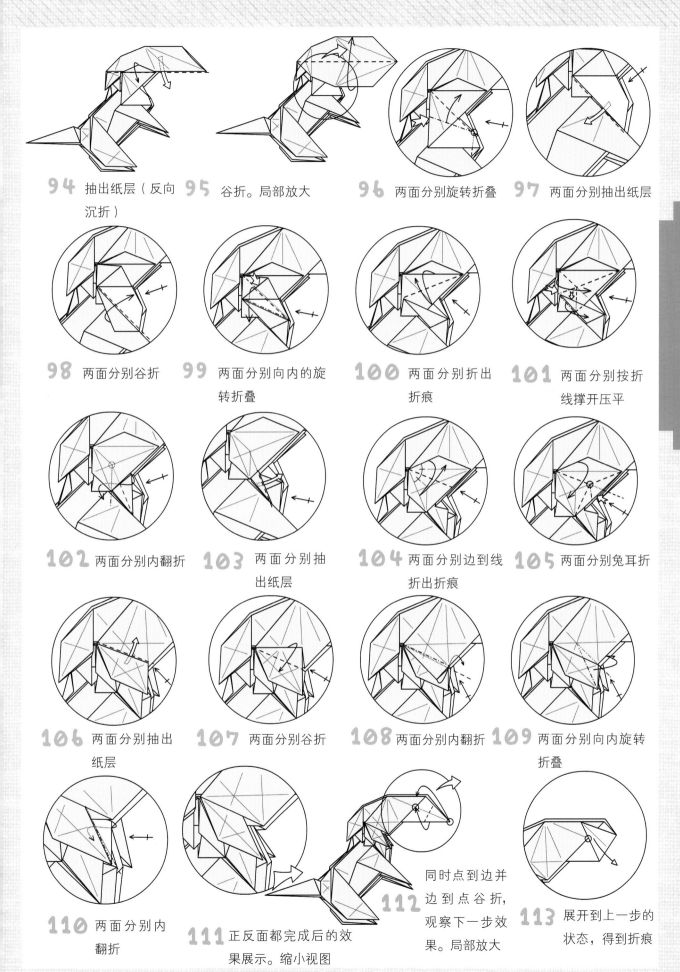

94 抽出纸层（反向沉折）

95 谷折。局部放大

96 两面分别旋转折叠

97 两面分别抽出纸层

98 两面分别谷折

99 两面分别向内的旋转折叠

100 两面分别折出折痕

101 两面分别按折线撑开压平

102 两面分别内翻折

103 两面分别抽出纸层

104 两面分别边到线折出折痕

105 两面分别兔耳折

106 两面分别抽出纸层

107 两面分别谷折

108 两面分别内翻折

109 两面分别向内旋转折叠

110 两面分别内翻折

111 正反面都完成后的效果展示。缩小视图

112 同时点到边并边到点谷折，观察下一步效果。局部放大

113 展开到上一步的状态，得到折痕

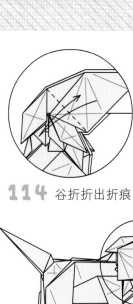

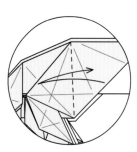

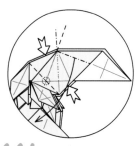

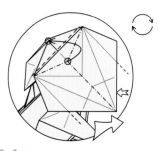

114 谷折折出折痕　　**115** 谷折折出折痕　　**116** 撑开压平，可观　　**117** 按折线撑开纸层后旋转，
察下一步效果　　　　　不要压平。缩小视图

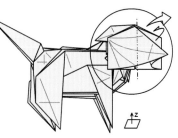

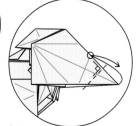

118 将右侧一半折向　　**119** 点到点折出垂线　　**120** 再次点到点折　　**121** 内翻折
后方。局部放大　　　折痕　　　　　　出垂线折痕

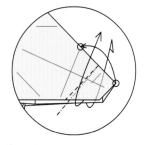

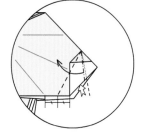

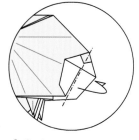

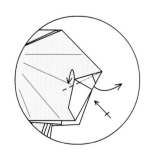

122 外翻折　　　**123** 撑开压平　　　**124** 峰折　　　**125** 两面分别小角度旋转折
叠，可观察下一步效果

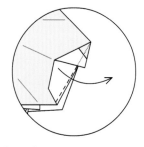

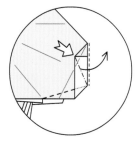

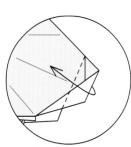

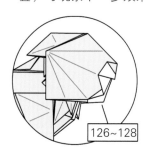

126~128

126 谷折，不要压平　　**127** 旋转折叠　　　**128** 谷折　　　**129** 另一面重复步骤
126~128

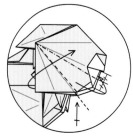

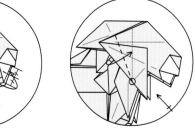

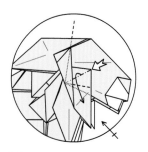

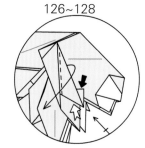

130 沿折线折叠，可　　**131** 分别谷折　　**132** 分别旋转折叠　　**133** 撑开压平，可观察
观察下一步效果　　　　　　　　　　　　　　　　　　　　下一步效果

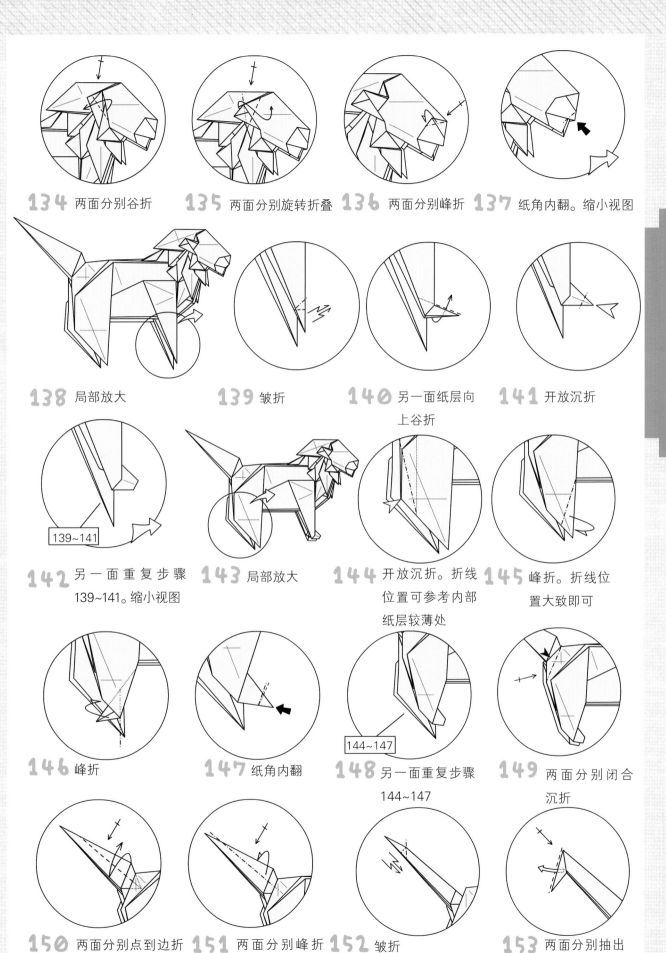

134 两面分别谷折　　**135** 两面分别旋转折叠　　**136** 两面分别峰折　　**137** 纸角内翻。缩小视图

138 局部放大　　**139** 皱折　　**140** 另一面纸层向上谷折　　**141** 开放沉折

139~141

142 另一面重复步骤139~141。缩小视图　　**143** 局部放大　　**144** 开放沉折。折线位置可参考内部纸层较薄处　　**145** 峰折。折线位置大致即可

146 峰折　　**147** 纸角内翻　　144~147　　**148** 另一面重复步骤144~147　　**149** 两面分别闭合沉折

150 两面分别点到边折出折痕　　**151** 两面分别峰折折入中间层　　**152** 皱折　　**153** 两面分别抽出纸层

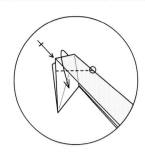

154 两面分别谷折

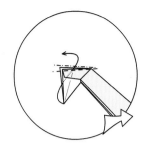

155 内翻折。缩小视图

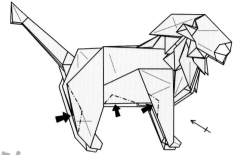

156 按峰线略做整形

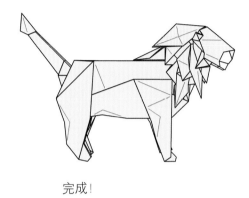

完成！